U0085393

滄海叢刊

建築鋼屋架結構設計

王萬雄著

1986

東大圖書公司印行

行政院新聞局登記證局版臺業字第○一九七號

中華民國七十五年十一月初版

© 建築鋼屋架結構設計

基本定價伍元叁角叁分

版權所有　翻印必究

著作者　王萬雄
發行人　劉仲文
出版者　東大圖書股份有限公司
總經銷　三民書局股份有限公司
印刷所　東大圖書股份有限公司
臺北市重慶南路一段六十一號二樓
郵撥：○一○七一七五──○號

序

　　隨著近代科技及社會文明之進展，建築之空間、機能、結構……等，在要求上也有所改變。建築物主體結構所用之材料，也從原來的鋼筋混凝土結構，逐漸轉變爲鋼結構。因此鋼結構設計就成爲一重要之課題。在建築上比較常見的鋼結構建築，爲高層建築和大跨距建築，而以大跨距之鋼屋架結構最爲普遍。一般有關鋼結構方面的書籍，多以結構桿件之理論爲主，對於屋架之整體結構，少有將理論與實際作一有系統之說明與分析，加上多以英制規範爲主體，所以常常讓初學者及剛畢業之工程人員，遇上鋼屋架結構時，有茫然及無法適應之感。筆者有鑑於此，針對上述問題，把鋼屋架結構之設計，從結構之形式、負荷至各桿件之應力、斷面，以理論及實際例題作一整體而有系統之分析與說明。讀者若能把書中之各章節詳加研讀及多演算書中之例題，則遇上了鋼屋架結構之設計時，就能駕輕就熟了。

　　本書之撰寫，得自劉其偉敎授的鼓勵，及三民書局編輯部熱心支持，研究所曹拯元、胡秀昌、蔡崇和、陳信宏同學，對最後一章例題圖之繪製，使本書得以順利付梓，同時內人李春英女士在我撰寫本書期間，給予最大的照顧與關心，謹此一併致謝。

　　本書對鋼結構方面之敎育，及技術之提昇，若有少許貢獻，將是筆者之莫大榮幸，筆者才疏學淺，尚須學習之處頗多，本書遺漏之處在所難免，尚祈學友先進，不吝賜敎指正是幸。

<div style="text-align:right">

王　萬　雄

一九八六年九月・中原大學建築研究所

</div>

建築鋼屋架結構設計　目次

第一章 屋架結構的本質

1-1 概說

　　屋架是構成屋頂的主要結構，而屋頂之主要機能為防雨、防風雪、防日晒，近代建築因建築材料之改良及施工技術之進步，屋頂設計更須滿足多變化之造型，屋架本身之輕量化，室內環境空間之設計，諸如採光、貨物之搬運（屋架本身就須負荷吊車等機械之載重）。故屋架在設計上所扮演的角色愈來愈重要了。

1-2 屋頂之形式

　　屋頂之形式頗多，大致上可分為㈠、平板系統，㈡、構架系統，㈢、曲面系統，㈣、摺板系統，㈤、吊式纜索系統。如圖1-1(a)～(e)所示。在形態上我們必須考慮它是屬於立體要素，由線構造及面構造組合形成各種形態，線構造可分為直線桿及曲線桿，前者如屋架之桁條（purlin）、梁、桁架、立體桁架；後者如彎曲梁、拱、纜索。面構造可分為平面構

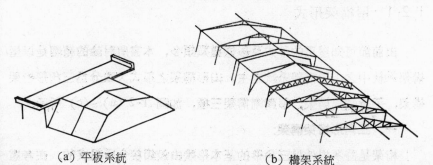

(a) 平板系統　　　　　　　　(b) 構架系統

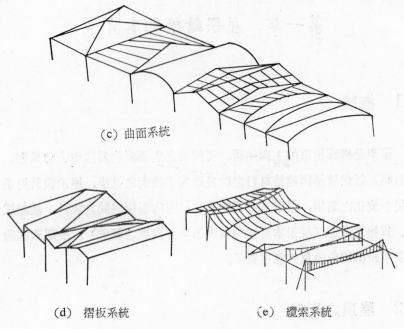

(c) 曲面系統

(d) 摺板系統 (e) 纜索系統

圖 1-1 屋頂之形式

造及曲面構造，前者為單一平面及幾個單一平面組合而成之屋頂如雙重斜坡屋頂 (mansard roof)、摺板屋頂等，後者如圓形屋頂 (circular dome)、波形屋頂 (undulate roof)、錐體屋頂 (conoidal roof)，其基本構造為由單一曲面或幾個單一曲面組合而成之空間構造。

1-2-1 屋構架形式

由前節可知屋頂的形式及形態種類頗多，本書所討論的範圍是以屋構架系統中之山形構架系統為主，山形構架之形式大致分為三角形桁架構架，平行弦桿構架，形鋼剛構架三種，如圖 1-2 (a)～(c) 所示。

一、三角形桁架構架:

桁架是許多桿件以三角形的基本形狀由鉸節接合所組成的，在考慮

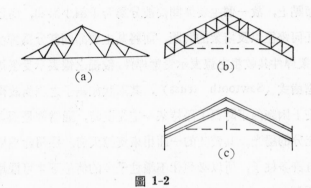

圖 1-2

經濟上的問題，它的材料用量可能較其它方式來的少，不過它的製配和架設費用較其他方式爲多，目前較常用的形式爲：

(a) 圖 1.3 所示芬克式 (Fink truss)、范式 (Fan truss)、范芬式 (Fan Fink truss)，這些桁架適用於陡屋頂，其經濟跨度約爲35公尺，桁架多數桿件之應力爲張力桿，而其受壓力的桿件相當的短，正符合了鋼材

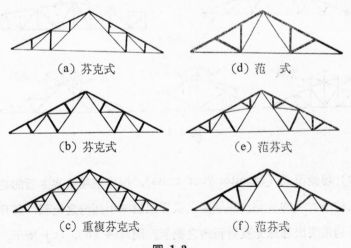

(a) 芬克式 (d) 范 式

(b) 芬克式 (e) 范芬式

(c) 重複芬克式 (f) 范芬式

圖 1-3

的特性，桁架節點的安排是由桁架的間距來決定，一般桁架的安裝都希望

在桁架之節點上，故一個主要節間要被分爲若干個小節間，而這些桁架能够適應任何跨徑以及桁架的間距，而將其主要節間區分爲許多個小節間。圖中桁架桿件其較粗之線表示受壓桿件,較細之線表示受張桿件。

(b) 鋸齒式 (Sowtooth truss)，其形狀如鋸子之鋸齒故得其名，在工廠建築上因廠內平時爲了保持某一定光度時，通常都是面向北，由天窗引入充分的陽光。其較陡的一面用來支撐天窗。採用此種桁架唯一缺點是會有許多柱子，所以必須在不嫌柱子多的情形下才可採用。如圖 1-4 (a) 所示。

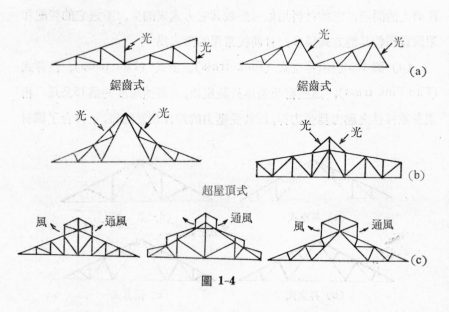

圖 1-4

(c) 超屋頂式 (Monitor roof truss)，採用這種桁架主要的是避免鋸齒式柱子太多的缺點。在屋架之頂部架設一小部份之桁架，其目的一方面可利用突出部採光及對廠內之換氣。圖 1-4 (b), (c) 所示。

二、平行弦桿構架

柱與三角形桁架連在一起之構架，柱子因受彎曲力矩及剪子之關

係，不適於跨徑太大之結構。若欲求跨距較大之屋架時可採用平行弦桿構架，此種桁架是以屋頂之一部與柱子之一部結合成整體之桁架構架，並且其全部骨架可視爲一構架（Frame）來考慮，如圖1-5 所示桁架其虛線與柱子連起來 就是一種整體 的山形構架。故有時又稱爲桁 架構架（Trussed Frame）。

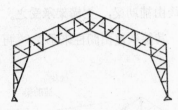

圖 1-5

三、形鋼剛構架

構架之構造主要桿件是以充腹（full web）之形鋼爲之，以梁柱接合方式形成一山形構架；圖1-6 所示，而形鋼以 H 形鋼爲主，H 形鋼之主要優點爲一，形狀單純且合理；其翅（flange）內外平行，桿件接合容易，易於施工組合，節省人工費，降低造價，縮短施工日期，故非常經濟。二、斷面效率高，可以有效抵抗力矩、挫屈（buckling）之問題。桿件很穩固的結合於節點以防因承受載重時所生之扭轉。三、斷面小，可以節省一些用不著的空間，充分發揮有效空間，四、整齊化一，增加建築上之美感。

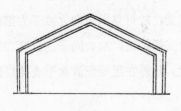

圖 1-6

1-3 屋架結構各部配置系統

屋架必須要承受垂直、水平、機械等各種載重，圖1-7 爲屋架承受各種載重時各主要結構桿件之接合配置情形。受垂直載重時，先傳抵桁架 (purlin)，然後由補助梁，主構架承受之。故垂直載重大部份由主構架之柱子承受，其餘載重由間柱來承受，再傳抵柱腳、基礎至地

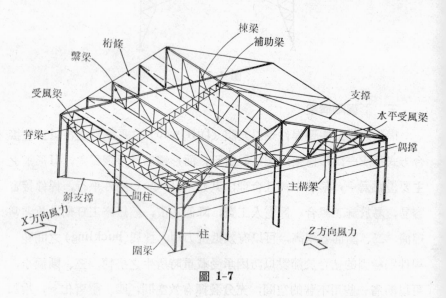

圖 1-7

盤。X方向之水平載重，大部由主構架及柱子抵抗，加在圍梁之風壓力由間柱與柱承受，間柱之柱腳直接固定在基礎上。又柱頭由受風梁承受再由主構架之柱頭承受，故可見X方向之水平力都由主構來承受。Z方向之水平載重是由斜支撐抵抗，加於圍梁之風壓力同樣由間柱承受，而間柱則由受風梁承受。此外在屋面配置水平支撐以便抵抗水平力。

1-4　屋架結構之穩定與靜定

　　屋架之支承分爲兩種，一爲兩端支承于 R、C 柱，或牆上，圖 1-8 (a) 所示，一爲兩端與支承柱接合成一整體構架，圖 1-8 (b) 所示。前者以桁架屋架爲主，其穩定與靜定與否可以內力對結構作用，外力對結構作用，內力與外力併合對結構作用來判別。茲分述於下：

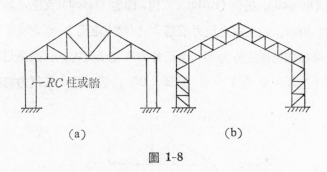

| (a) | (b) |

圖 1-8

　　(1) 內力對結構作用之穩定與靜定

　　桁架之組合主要以三鏈桿接合成三角形爲其基本結構單元，若任意增加二鏈桿，則僅須增加一節點卽可形成一穩定與靜定之桁架圖 1-9 (a)。若任意增加三鏈桿及兩節點時，形成一四角形桁架，此爲一不穩定桁架圖 1-9 (b)。設 s 爲桁架桿件數，k 爲節點總數則

| (a) | (b) |

圖 1-9

$$s = 3 + 2(k-3) = 2k - 3$$

上式爲形成穩定與靜定桁架所需最少桿數之必要條件，但非足够條件若

$s < 2k - 3$ 　不穩定

$s = 2k - 3$ 　穩定，靜定（各桿件組合無幾何不穩定情形）$\left.\vphantom{\begin{array}{c}1\\1\\1\end{array}}\right\}$ 1-1

$s > 2k - 3$ 　靜不定，其超出之次數爲靜不定之次數

(2) 外力對結構作用之穩定與靜定

　　屋架兩端支承於 RC柱或牆上時，整個屋架所承受之荷重須與支座之反力總數保持平衡，支座之反力可視支承地方支承情形而定，一般支承不外鉸支 (hinged)，輥軸 (roller) 支座，固定 (fixed) 支座，如圖1-10 (a)(b)(c) 所示。鉸支座之反力數爲 2，輥軸支座爲 1，固定支座爲 3。而桁架屋架整個結構的外力系（包括外力與支承反力），須滿足靜平衡三方程式（$\sum X = 0$ $\sum Y = 0$ $\sum M = 0$），設 n 爲支承反力總數目則

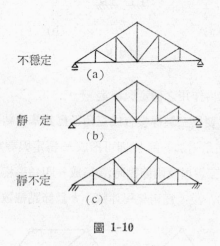

不穩定
(a)

靜　定
(b)

靜不定
(c)

圖 1-10

$n < 3$ 　不穩定

$n = 3$ 　穩定及靜定 $\left.\vphantom{\begin{array}{c}1\\1\\1\end{array}}\right\}$ 1-2

$n > 3$ 　靜不定（其超出之數爲靜不定之次數）。

(3) 內力、外力對結構作用之穩定與靜定

桁架承受載重支承于二支座（一爲鉸支座，一爲輥軸支座），如圖1-11所示，若 n 爲反力總數，s 爲桿件數，則未知之獨立元素（包括應力及反分力），爲 $n+s$，如桁架整體平衡則其任一單獨部份亦必平衡，每一節點可用之平衡方程式爲 $\sum X = 0$，$\sum Y = 0$，則桁架共有可

圖　1-11

用之靜平衡方程式爲 $2k$ 個數，故符合外力與內力併合作用之穩定與靜定條件，卽

$2k > n + s$　不穩定

$2k = n + s$　靜定　　　　　　　　　　　　　　1-3

$2k < n + s$　靜不定（超出之數爲靜不定次數）

【例 1】試討論圖1-12 (a)(b)(c) 所示屋頂桁架之穩定與靜定情形。

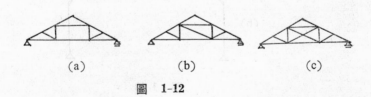

(a)　　　　　　　(b)　　　　　　　(c)

圖　1-12

解：(a)　$n = 3$，$s = 14$

　　　　$k = 9$

　　　$\therefore n + s - 2k = 3 + 14 - 2 \times 9 = -1$

故爲一次不穩定

(b)　$n = 3$，$s = 15$，$k = 9$

　　$\therefore n + s - 2k = 3 + 15 - 2 \times 9 = 0$

故爲穩定靜定

(c) $n = 3$，$s = 16$，$k = 9$

∴ $n + s - 2k = 3 + 16 - 2 \times 9 = 1$

故爲穩定一次靜不定。

屋架之兩端與支承柱接合成一整體之構架，一般可視爲一山形構架來處理，如圖 1-13。兩支承柱之柱腳支承于基礎上，其接合方式爲鉸支座，輥軸支座，固定支座，構架主要桿件之接合以剛節(rigid)處理，有時可視柱支承情形改以鉸節，如圖1-14 (a)所示爲三鉸構架。圖1-14

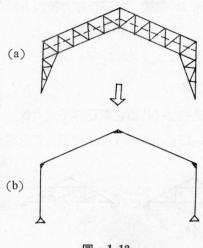

(a)

(b)

圖 1-13

(a) 之構架，若把右柱支座之鉸節改爲輥軸支座，且把剛節點之一以鉸節代替，則此屋構架卽成爲一不穩定結構，圖1-14(b) 所示。故屋構架必須持有其最基本、最小限度桿件之形狀，以最小限度之反力數來支承，以結構力學之觀點來看，若能以靜力平衡條件解反力及桿件之應力時，稱之爲靜定屋構架。

其次如圖 1-15 (a)，若把一邊固定支承拿掉則成一穩定靜定的挑

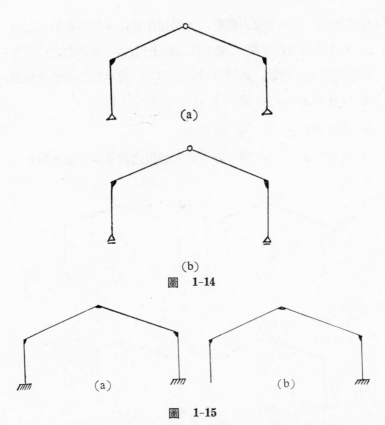

圖　1-14

圖　1-15

式構架,這表示圖(a)這種構架持有超過爲使構架穩定之最小限度桿件數
及支持力數,這種構架稱之爲靜不定屋構架。若以力學觀點來看,靜不
定屋構架之反力及桿件之應力,除了須以靜力平衡條件解外,還須考慮
桿件之變形,構架之應力才能解之。山形屋構架之穩定與靜定判別式,
與屋架桁架大致相同,若以內力與外力對構架作用之穩定與靜定判別,

$r=1$　　　$r=2$　　　$r=2$　　　$r=3$

圖　1-16

則可說明如后，設 n 爲反力總數，s 爲桿件數，k 爲節點數（包括支承點），r 爲剛節接合桿數（集中於節點上桿件，取其中之一桿件爲基準，其他剛接之桿件數，如圖 1-16 所示），設 m 爲靜不定次數則

$$m < (n+s+r) - 2k \quad (|m|: \text{不穩定次數})$$

$$m = (n+s+r) - 2k \quad \text{靜定} \left.\right\}\ 1\text{-}4$$

$$m > (n+s+r) - 2k \quad \text{靜不定（超出之數爲靜不定次數）}$$

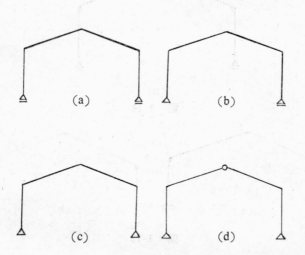

(a)　　　　(b)

(c)　　　　(d)

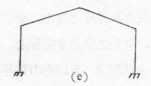

(e)

圖　1-17

【例 2】試討論圖 1-17 所示屋構架之穩定與靜定情形。

解: (a) $n=2$, $s=4$, $r=3$, $k=5$

$\therefore n + s + r - 2k = 2 + 4 + 3 - 2 \times 5 = -1$

故爲一次不穩定

(b) $n = 3$, $s = 4$, $r = 3$, $k = 5$

$\therefore n + s + r - 2k = 3 + 4 + 3 - 2 \times 5 = 0$

故爲穩定靜定

(c) $n = 4$, $s = 4$, $r = 3$, $k = 5$

$\therefore n + s + r - 2k = 4 + 4 + 3 - 2 \times 5 = 1$

故爲一次靜不定

(d) $n = 4$, $s = 4$, $r = 2$, $k = 5$

$\therefore n + s + r - 2k = 4 + 4 + 2 - 2 \times 5 = 0$

故爲穩定靜定

(e) $n = 6$, $s = 4$, $r = 3$, $k = 5$

$\therefore n + s + r - 2k = 6 + 4 + 3 - 2 \times 5 = 3$

故爲三次靜不定

第二章　屋架結構之負荷

2-1　概　說

各種屋架結構，依其存在的單純事實而言，必須能抵抗各種不同的負荷，而如何決定作用於某一屋架結構上的負荷，是一項較為複雜的問題。各種負荷的性質，隨其設計，所用材料，以及其所在地點而不同。又同一屋架結構之負荷狀況亦可能隨時有所變化，或可能隨時間的不同，而迅速的變化。

屋架結構所承受之負荷，最常見的為靜力 (static) 負荷，它並不依時間而迅速的變化，且係結構設計的基礎。

一般設計者對於各種負荷之設計，可依建築規範中各項規定與法則中得到暗示和指導，不過有時設計者只考慮規範中之負荷是不夠的，因為設計強度之責任是由設計者自己來負責的，而不能一味的依賴規範，須對各種負荷的性質與特性要了解與認識，否則就無法設計出一完善的結構出來。屋架結構之負荷大略分類如下：

(1) 垂直載重 (Vertical load)

(2) 水平載重 (Horizontal load)

(3) 特殊載重 (Special load)

2-2　垂直載重

屋架結構材料本身及積雪之重量因地心引力之故，都是垂直於地平

面之故，稱之爲垂直載重，它可分爲固定載重與雪載重。

一、固定載重

屋架結構承載屋架本身重量及各種支撐，屋面之重量，這些重量因爲是固定的，故稱之爲固定載重 (Dead load)，因其爲一定重量之作用方式，故有時以靜力學之觀點來看它是屬於一種靜載重 (Statical load)，屋架之固定載重包括 (1) 屋面及桁條重量，(2) 各種支撐重量，(3) 屋架本身重量，(4) 天花板及其他懸吊重量。分析屋架須先決定(1)及(4)項重量，然後假定 (2) 及 (3) 項重量，俟分析完竣，再行校核所得結果是否與假定相符。固定載重之大小，可由 (1) 至 (4) 項材料之體積 (m^3) 及單位體積重量 (kg/m^3) 計算得知，由於計算過於廊煩，故(1)項重量常以單位面積 (m^2) 之平均值計算，又通常 (2) 及 (3) 項重量因僅佔全部總重量較小比例，故假定數值雖與實際計算不甚符合，對於求得最大總應力，影響甚小，實可勿須加以校正。屋面常用波紋白鐵皮、油毛氈、蔗版隔熱板、石棉浪板、及各種瓦片、玻璃等。通常估計屋面之重量約爲每平方公尺2.5～120公斤，天花板爲每平方公尺15～40公斤，各種支撐每平方公尺屋面重約 2.5～7.3kg。

估計屋架重量常用經驗公式，下式即爲適用之公式：

鋼料桁架：

$$w = 10 + 0.8\,L \qquad\qquad (2\text{-}1)$$

(2-1) 式中，$w = $ 桁架重量，以每平方公尺水平面積計

$$(kg/m^2)$$

$$L = 桁架跨度，以\,m\,計$$

例如，跨度爲$20\,m$之鋼料桁架，其自重爲

$$w = 10 + 0.8 \times 20 = 26\ [kg/m^2]$$

上述 (1)，(4) 項之固定載重，在我國建築技術規則裏規定不得小

於下表之規定

表 2-1　屋面重量

屋 面 名 稱	重量(kg/m^2)
文化瓦	60
水泥瓦	45
紅土瓦	120
單層瀝青防水	3.5
石棉浪板	15
白鐵皮浪板	7.5
鋁皮浪板	2.5
六公厘玻璃	16

表 2-2　天花板重量

天 花 板 名 稱	重量(kg/m^2)
蔗板吸音板	15
三夾板	15
耐火板	20
石灰板條	40

二、雪載重

屋頂上所積雪的重量稱之為雪載重 (Snow load)，雪載重對於設計屋架，甚為重要，其強度視地區氣候及屋面坡度而定，本省因居亞熱帶地區，一般地方從不見下雪，故在設計時都無考慮此項載重，但是在高山地區，如合歡山、梨山，因地理條件不同，冬季普遍下雪，故在此等地方設計建築物時，必須加以考慮。

雪載重不像固定載重屬於永久持續存在於建築物之載重，也不像風力，地震力屬於瞬時間之載重，冬季下雪，到了春季融化消失，故它可視一種常時載重 (Usual load)。

雪載重之大小與積雪量之多少成正比，係以雪之單位重量與最深垂直積雪深度之乘積求之。雪的單位體積重量，在多雪地區其上層與下層不同，全層之平均單位重量，依積雪量多少而需加減，對於每平方公尺面積，積雪量為 1 cm 深度時，多雪地區為 3 kg 以上，例如積雪量為

$1\ m$ 時則爲 $3 \times 100 = 300\ kg/m^2 = 0.3\ t/m^2$。在一般地區爲 $2\ kg$ 以上，例如積雪量爲 $15cm$ 時則爲 $2 \times 15 = 30\ kg/m^2$。屋頂之積雪載重與屋頂坡度之大小有關，坡度在 $25°$ 以下時採用上述值，坡度超過 $30°$ 而在 $60°$ 以下時，可依其坡度之大小選表 2-3 中之修正係數與雪載重之乘積計算。例如一屋架其坡度爲 $35°$ 而建在多雪地區，其積雪量爲 $1\ m$ 時，則積雪載重爲 $3 \times 100 \times 0.75 \doteqdot 0.23\ t/m^2$。

<div align="center">表 2-3　雪載重修正係數</div>

坡度〔°〕	30～40	40～50	50～60	60以上
修 正 值	0.75	0.5	0.25	0

以上所討論的爲屋架結構負荷之垂直載重。茲舉例計算之。

【例 1】如圖2-1所示之鋼屋架桁架，若屋頂採用石棉浪板($15\ kg/m^2$)，桁條載重爲 ($10\ kg/m^2$)，積雪量爲 $10cm$ 之一般地區，試求此屋架桁架之載重。

解: 屋頂固定載重之計算

屋頂覆蓋石棉浪板

$$15 \times \frac{\sqrt{4^2 + 1.5^2}}{4} = 16.02 \doteqdot 16\ kg/m^2 \quad (對水平面)$$

桁條 $\qquad\qquad\qquad\qquad\qquad 10kg/m^2$

桁架 $w = 10 + 0.8L \quad\underline{= 16.4 \doteqdot 17\ kg/m^2}$

合計 $\qquad\qquad\qquad\qquad\qquad 43\ kg/m^2$

雪載重

$$2 \times 10 = 20\ kg/m^2,\ 20 \times \frac{\sqrt{4^2 + 1.5^2}}{4} \doteqdot 22\ kg/m^2$$

<div align="center">(水平面)</div>

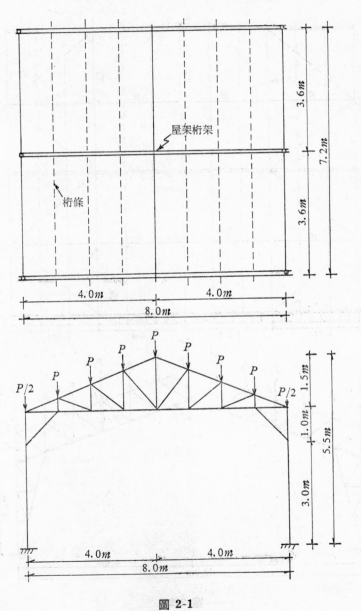

屋架桁架

桁條

3.6m

7.2m

3.6m

4.0m

4.0m

8.0m

P/2

P

P

P

P

P

P

P

P/2

1.5m

1.0m

5.5m

3.0m

4.0m

4.0m

8.0m

圖 2-1

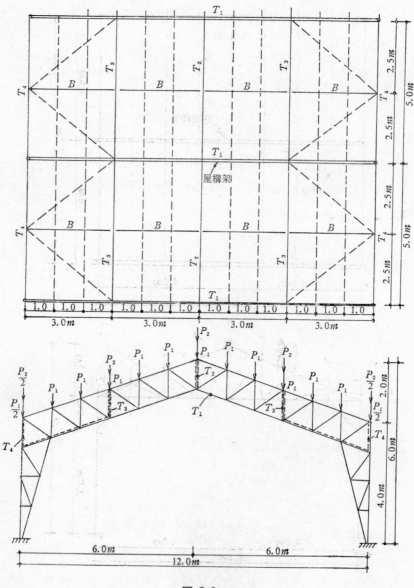

圖 2-2

垂直載重合計　$43 + 22 = 65 \ kg/m^2 = 0.065 \ t/m^2$

作用於桁架節點之集中載重 P 爲

$P = 0.065 \times 1 \times 3.6 = 0.234 \ t$

整個屋架桁架之載重爲

$$\sum P = 0.234 \times 7 + \frac{0.234}{2} \times 2 = 1.872 \ t$$

【例 2】圖 2-2 所示之屋構架結構，若屋頂採用鋁皮浪板覆蓋($2.5 \ kg/m^2$)，桁條載重爲 ($10 \ kg/m^2$)，繫梁 ($10 \ kg/m^2$)，積雪量爲 $1 \ m$ 之多雪地區，試求此屋構架之載重。

解：屋頂之固定載重計算

屋頂覆蓋鋁皮浪板

$$2.5 \times \frac{\sqrt{6^2 + 2^2}}{6} = 2.64 \ kg/m^2 \quad （水平面）$$

桁條　　　　　　$10.0 \ kg/m^2$

繫梁　　　　　　$10.0 \ kg/m^2$

桁架 $w = 10 + 0.8 \ L \doteqdot 20.0 \ kg/m^2$

合計　　　　　　$\underline{42.64 \ kg/m^2}$

雪載重

$$3 \times 100 = 300 \ kg/m^2, \quad 300 \times \frac{\sqrt{6^2 + 2^2}}{6} \doteqdot 316.23 \ kg/m^2$$

垂直載重合計　$42.64 + 316.23 = 358.87 \doteqdot 359 \ kg/m^2$

$$= 0.359 \ t/m^2$$

其次如圖2-2 所示，作用於下屋構架之載重可分爲二種，一爲直接由桁條傳受，一爲由 B（補助梁）承受載重，傳至 T_2, T_3（繫梁）再作用於下屋構架上，故

由桁條直接作用於屋構架之垂直載重爲P_1時

$$P_1 = 0.359 \times 2.5 \times 1 = 0.9 \ t$$

間接由 T_2, T_3, 作用於屋構架之垂直載重爲 P_2 時

$$P_2 = 0.359 \times 2.5 \times 3 = 2.7 \ t$$

故作用於整個屋構架之載重爲

$$\sum P = (0.9 \times 11 + \frac{0.9}{2} \times 2) + 2.7 \times 3 + \frac{2.7}{2} \times 2$$

$$= 10.8 + 10.8 = 21.6 \ t$$

2-3　水平載重

一般建築物所考慮的水平載重，包括風壓力及地震力，屋架結構之建築物，雖然容積大但材料之強度高，所用之材料少，故其自重很輕，地震力比起風壓力來甚小，故水平載重一般均以風壓力來考慮。又風壓力是以颱風來擊時之瞬間臨時載重作用於屋架結構的。

一、風壓力

強風及颱風時，常把建築破壞，這種把建築物破壞的力量稱之爲風壓力 (wind pressure)。

（a）風壓力之性質

風壓力與前述的固定載重、雪載重的性質不同，其最大不同的地方爲，前述之載重均爲物體之重量，其作用之方向爲重力方向，而風壓力是依空氣的流動其作用方向就不同，愈接近地面則風壓力之方向愈趨向於水平，故常以水平載重 (Horizontal load) 來考慮之，其在東西南北任何方向均可能發生。風壓力之強風爲瞬間變化常把建築物吹毀，這種瞬間變化是一時的，故常以臨時載重 (Temporary load) 來考慮，又

其作用狀態是屬於動力學,以動載重 (Dynamic load)來考慮,但是在實際之結構設計,爲了方便起見常以靜載重來設計。

(b) 風壓力之測算

施加於屋架之風壓力,很難以精確地加以確定,因其負荷大小須視風速及屋架之形狀和表面而定,一般風之平均風速是可以相當精確的知道,但是要測定颱風的最大瞬間風速以及預測某一地點之最大風速,實際上較爲困難,對屋架本身之影響就較難確定了。由於形狀的關係,有時產生壓力有時 或爲吸力, 如屋架受 風的一邊, 能測出動力的上風壓力,這種壓力會把窗戶的玻璃吹落至屋架裏面,在背風的一邊可以測出一種下風壓力或稱吸力,它會將玻璃抽吸至屋架外面,又屋架其表面凹凸粗糙也可能使局部壓力的數值發生改變。

一般風壓力爲隨建築物的形狀而變之爲風力係數 (Coefficient of wind force)與速度壓 (Velocity pressure) 之乘積計算之,即

$$P = c \cdot q \ [kg/m^2] \qquad\qquad (2-2)$$

式中符號代表如下:

P: 風壓力 (kg), c: 風力係數, q: 速度壓 (kg/m^2)

速度壓之計算一般以下式求之

$$q = \frac{1}{2} \ \rho v^2 = \frac{v^2}{16} \ [kg/m^2] \qquad\qquad (2-3)$$

式中: ρ: 空氣之密度, 約 $\frac{1}{8}(kg \cdot sec^2/m^4)$

v: 風速 (m/sec)

速度壓力是考慮只受風速影響時, 與風成直角單位壁面面積的風壓力,一般離地表面愈高則風速愈大,以高度 $15m$ 的瞬間風速爲 $v = 60$ m/sec, 一般風速與高度之4次方根成正比, 即

$$\frac{v}{v_0} = \sqrt[4]{\frac{h}{h_0}}$$

現在假設以離地面 15 公尺高處之風速為基準，則速度壓可由式 (2-3)
求得，卽

$$q = \frac{1}{16}v^2 = \frac{1}{16}\left(60\sqrt[4]{\frac{h}{15}}\right)^2 = 58.1\sqrt{h} \doteqdot 60\sqrt{h} \quad (2\text{-}4)$$

一般高度在30公尺以下之建築物採用上式，若超過30公尺以上之建築則
採用下式

$$q = 120\sqrt[4]{h} \quad\quad\quad\quad\quad\quad (2\text{-}5)$$

(2-4) 與 (2-5) 式中之 h 表示自地面算起之高度，其與速度壓之關係
如圖 2-3 所示

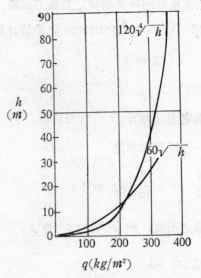

圖 2-3 速度壓

例如距地面16公尺處之速度壓可求得為

$$q = 60\sqrt{h} = 60\sqrt{16} = 240 \ (kg/m^2)$$

　　風力係數爲依建築物形狀之不同而決定之係數，形狀比較特殊之建築物須經過風洞試驗或其他方法試驗，一般建築物則可依圖2-6 之值計算之。

　　以上之討論對於風壓力的性質及測算已有大概之認識，茲舉一例計算之。如圖 2-1 之屋架，其受壓風向如圖 2-4 之情形時，求作用於各節點之風壓力。

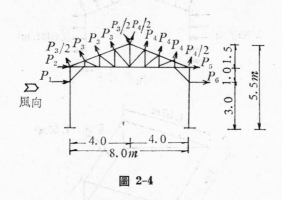

圖 2-4

解: 此時之速度壓以高度 $4\ m$ 計算則速度壓 q

$$q = 60\sqrt{h} = 60\sqrt{4} = 120\ kg/m^2$$

風力係數則如圖2-6所示迎風壁面爲 $C_1 = 0.8$

迎風屋面

$$C_2 = 1.3\ \sin\theta - 0.5 = 1.3 \times \frac{1.5}{\sqrt{4^2 + 1.5^2}} - 0.5$$

$$= 1.3 \times \frac{1.5}{4.27} - 0.5 = -0.045,$$

-0.045 之負號表示 $1.3\sin\theta - 0.5$ 式中若 θ 值小於某一界限值則成負數，亦卽風壓力會往屋面方向成吸力。

背風屋面

$$C_3 = 0.5$$

背風壁面

$$C_4 = 0.4$$

則各風面之風壓力以下列計算，其結果如圖 2-5 (a) 所示

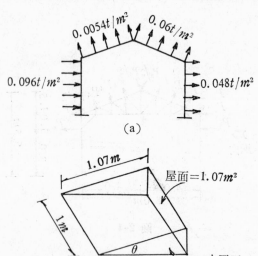

0.0054t/m² 0.06t/m²

0.096t/m² 0.048t/m²

(a)

1.07m

屋面=1.07m²

1m

水平面
=1m²

θ

1m

(b)

圖 2-5

迎風壁面　　$P = C_1 q = 0.8 \times 0.12 = 0.096 \ t/m^2$

迎風屋面　　$P = C_2 q = -0.045 \times 0.12 = -0.0054 \ t/m^2$

背風屋面　　$P = C_3 q = 0.5 \times 0.12 = 0.06 \ t/m^2$

背風壁面　　$P = C_4 q = 0.4 \times 0.12 = 0.048 \ t/m^2$

作用於各節點 $P_1 \sim P_6$ 之風壓力則為

$$P_1 = 0.096 \times (1+3) \times \frac{1}{2} \times 3.6 = 0.69 \ t$$

$$P_2 = 0.096 \times 1 \times \frac{1}{2} \times 3.6 = 0.173 \ t$$

(1) 板狀（獨立牆）建築物

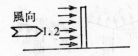

(2) 閉鎖形建築物

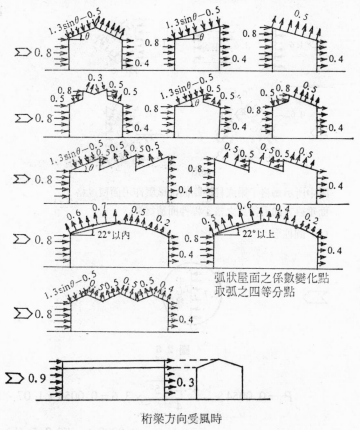

弧狀屋面之係數變化點
取弧之四等分點

桁梁方向受風時

(3) 開放形建築物

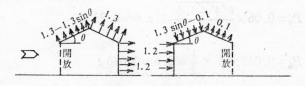

(4) 獨立屋頂

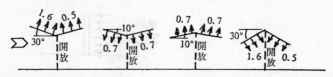

(5) 格子(lattice)結構

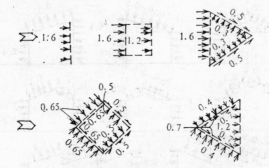

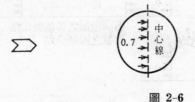

圖中所示為格子梁或柱之斷面，風壓作用面積以格子面垂直方向看得見之格子桿件面積為準。

(6) 圓柱形

中
心
線

0.7

圖 2-6

$$P_3 = 0.0054 \times \frac{\sqrt{4^2 + 1.5^2}}{4} \times 3.6 = 0.0054 \times 1.07 \times 3.6$$

$$= 0.0208\, t \quad (圖\ 2\text{-}5\ (b)\ 參考)$$

$$P_4 = 0.06 \times \frac{\sqrt{4^2 + 1.5^2}}{4} \times 3.6 = 0.23\, t$$

$$P_5 = 0.048 \times 1 \times \frac{1}{2} \times 3.6 = 0.086\, t$$

$$P_6 = 0.0048 \times (1 + 3) \times \frac{1}{2} \times 3.6 = 0.0346\ t$$

二、地震力

鋼結構之自重約爲 R.C 結構之 $\frac{1}{10} \sim \frac{1}{20}$ 倍，因此在結構應力分析上常以風壓力爲主，在多雪地區則以雪載重爲主，但是有時確以地震力來分析鋼屋架結構之應力，其原因爲

（一）屋頂與牆壁使用 R.C 或水泥砂漿粉刷時其自重增加，此時就需考慮地震力之影響。

（二）在桁條方向之應力，地震力隨桁條方向長度增大，亦卽屋頂及壁之面積增大造成自重增加，此時就需考慮地震力。

爲何自重之增加就需考慮地震力呢？因爲一般固定於地盤上之物體，不管重的或輕的，依地震之不同，持有相同之振幅和周期而振動，也就是說較重的物體受較大的地震力。較輕的物體受較小之地震力。地震力隨物體之重量成正比例，可以下式表示

$$F = Z K C I W$$

 Z：震區係數

 K：組構係數（參技術規則構造編第44條）

 C：震力係數（同上）

 I：用途係數（同上）

 W：建築物全部靜載重。

【例 3】圖 2-7 所示之屋架，在風壓力及地震力中，應以何種力來分析？若震度 $k = 0.07$，屋頂自重載重爲 76 kg/m^2，牆壁自重載重爲 48 kg/m^2。

解：山牆面積：$8m \times 4m + 8m \times 1.5m \times \frac{1}{2} = 32m^2 + 6m^2 = 38m^2$

風壓力: $P = 0.12 \ t/m^2 \times (0.9+0.3)/2 \times 38m^2 = 2.74 \ t$

地震力: $F = [0.076 t/m^2 \times 8 m \times 5 m \times 10 + 0.048 t/m^2$

$$\times (38m^2 \times 2 + 4 m \times 5 m \times 10 \times 2 \times 0.6)] \times 0.07$$

$$= [30.4 + 15.17] \times 0.07$$

$$= 3.19 \ t > P = 2.74 \ t$$

∴應力分析由地震力決定。

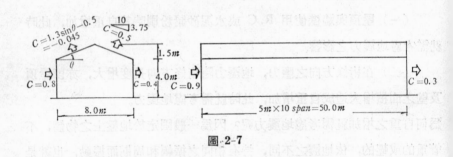

圖 2-7

2-4 特殊載重

因受機械之影響，而產生移動衝擊之載重，稱之爲特殊載重。工廠屋架裏的吊車設施，吊車是靠梁支承的，梁受了吊車移動載重之影響，則需考慮以靜載重乘以衝擊係數（類似地震力的震度），所得之值加於載重後計算之，以策結構之安全。而屋架結構中以吊車載重之影響最大。

一、吊車載重

吊車起動，行走中，刹車時，均加力於支承之結構物上，當煞車時除對車輪進行方向產生制動力外，在軌道水平，垂直方向亦因車輪之搖動而產生外向壓力，一般這些力量之大小以車輪載重之百分數表示之。吊車載重可分爲

垂直載重及水平載重。

二、垂直載重

垂直載重包含自重及承吊載重。如圖2-8所示吊車之梁置於吊車吊梁上移動，且吊有重物之吊車置於吊車梁上移動，因此介入車輪，於吊車吊梁上作用之垂直方向車輪負荷P，因吊車之位置而不同。其最大值稱之為最大車輪載重。如表2-4所示為吊車定量載重與跨徑情況之最大車輪載重。表2-5表示承吊載重與吊車自重之相比數。除上述之載重外

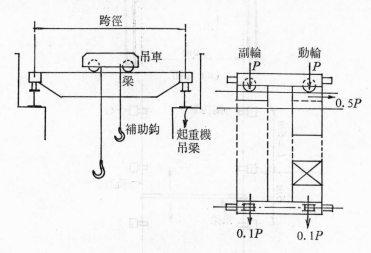

圖 2-8 吊車

尚有吊車移動伴有之垂直方向衝擊力。

1. 衝擊力

（ⅰ） 吊車移動速度每分鐘未滿60m時，增加車輪載重之10%。

（ⅱ） 吊車移動速度每分鐘超過60m時，增加車輪載重之20%。

2. 移動方向煞車時之外力

作用於移動軌上之力，為各車輪載重15%。

三、水平載重 圖2-8所示

（i） 車輪移動方向之水平制動力，為各車輪載重之15%。

（ii） 與車輪移動方向同平面之垂直方向，為各輪載重之10%。

【例 4】如圖 2-9 所示之吊車，承吊載重為10 t ，跨徑為20 m，柱子間距為 6 m，試求各種載重。

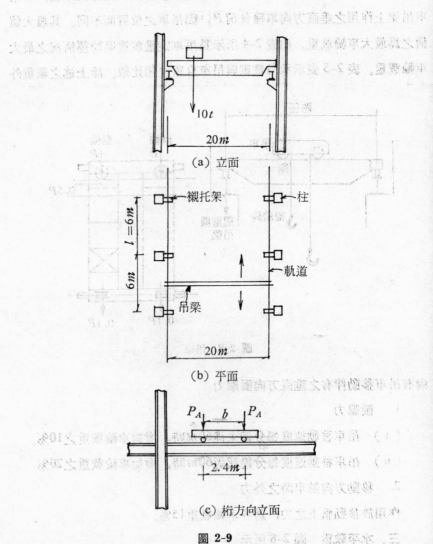

(a) 立面

(b) 平面

(c) 桁方向立面

圖 2-9

解:　（ⅰ）　車輪總數——每邊 2 個共 4 個,

最大車輪載重——查表2-4＝10.3 t

吊車自重——查表2-5＝19.2 t

每一個車輪載重爲　$P_{A\max}=10.3\ t$

$P_{A\max}=10.3\ t$

$P_B=(19.2+10)\times\dfrac{1}{2}-10.3=4.3\ t$

（ⅱ）　支承吊車柱子之最大軸力

當吊車之一個輪子, 作用在支柱上時表示這柱子承受最

大吊車載重的軸力。故利用影響線之公式

$$R=P\left(2-\dfrac{a}{l}\right)=P\left(2-\dfrac{2.4}{6}\right)\fallingdotseq1.6P\rightarrow R_{\max}$$

$\therefore R_{A\max}=1.6P=1.6\times10.3=16.48\ t$

$R_{B\text{另一端}}=1.6P=1.6\times4.3=6.88\ t$

考慮衝擊力, 增加20%

則　$1.2\times16.48=19.78\ t$

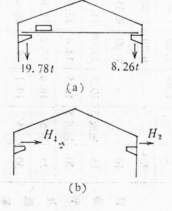

19.78t　　　8.26t

(a)

H_1　　　H_2

(b)

圖 2-10

表 2-4 吊車最大車輪載重 (t)　　此表數值不合衝擊

種類	定額(t) 主軸	副軸	架徑 (m) 6	8	10	12	14	16	18	20	22	24	26	28	30	32	車輪總數
普通型及低數型	3	—	3.20	3.40	3.60	3.80	4.00	4.20	4.40	4.60	4.80	5.00	—	—	—	—	
	5	—	4.95	5.20	5.45	5.70	6.00	6.25	6.50	6.75	7.05	7.30	—	—	—	—	
	7.5	—	—	6.70	7.00	7.30	7.65	7.95	8.25	8.55	8.90	9.20	—	—	—	—	
	10	—	—	8.00	8.35	8.75	9.15	9.50	9.90	10.3	10.50	11.0	—	—	—	—	
	15	無或3	10.5	11.00	11.5	12.0	12.5	13.0	13.5	14.0	14.5	15.0	—				
	20	無或5	13.5	14.4	15.0	15.5	16.0	16.6	17.1	17.6	18.2	18.2	19.3				
	25	5	16.6	17.2	17.8	18.4	19.0	19.6	20.2	20.8	21.4	22.0	22.6				
	30	5	19.1	19.7	20.4	21.1	21.8	22.5	23.2	23.9	24.6	25.2	25.9				
	40	10	24.6	25.4	26.2	27.0	27.8	28.6	29.4	30.2	31.0	31.8	32.6				
	50	10	—	30.7	31.6	32.5	33.4	34.4	35.3	36.2	37.2	38.1	39.0				
	60	10	—	19.7	20.3	20.9	21.6	22.2	22.8	23.4	24.1	24.7	25.3				
	80	20	—	24.4	25.3	36.2	27.0	27.9	28.8	29.7	30.5	31.4	32.3				
	100	20	—	—	31.6	32.7	33.8	34.9	36.0	37.1	38.2	39.4	40.4				

表 2-5 吊車 自重

承吊載重 t	架 徑 m	自 重 t	承吊載重 t	架 徑 m	自 重 t
3	8	7.21	30	12	27.10
	10	8.11	副 5	14	29.40
	12	9.02		16	31.20
	14	9.92		18	34.01
	16	10.87		20	36.25
	18	11.82		22	38.60
	20	12.77		24	40.80
	22	13.75	40	12	38.40
	24	14.78	副10	14	41.08
5	8	8.74		16	43.77
	10	9.65		18	46.45
	12	10.56		20	48.87
	14	11.50		22	51.28
	16	12.57		24	53.70
	18	13.64	50	12	46.80
	20	14.72	副10	14	50.24
	22	15.79		16	53.67
	24	16.87		18	57.11
10	8	11.60		20	60.52
	10	12.80		22	64.31
	12	14.00		24	68.10
	14	15.24	60	12	54.21
	16	16.49	副10	14	58.84
	18	17.65		16	63.49
	20	19.20		18	68.00
	22	21.00		20	71.66
	24	22.75		22	75.35
15 副 3	10	16.84	80	12	70.27
	12	18.35	副20	14	74.50
	14	19.86		16	78.73
	16	21.38		18	82.97
	18	22.90		20	88.04
	20	24.43		22	93.12
	22	25.98		24	98.20
	24	27.50	100	12	86.01
25 副 5	12	25.29	副20	14	91.00
	14	27.29		16	96.00
	16	29.29		18	101.00
	18	31.40		20	107.73
	20	33.46		22	114.45
	22	35.50		24	121.22
	24	37.57			

$$1.2 \times 6.88 = 8.26 \ t$$

 (iii) 與車輪方向同平面之垂直方向，爲車輪載重之10%

$$H_1 = 0.1 \times 16.48 = 1.65 \ t$$

$$H_2 = 0.1 \times 6.88 = 0.69 \ t$$

 （iv) 車輪移動方向之水平力，爲各車輪載重之 15%

$$H_A = 0.15 \times 10.3 = 1.55 \ t$$

$$H_B = 0.15 \times 4.3 = 0.65 \ t$$

第三章　屋架結構各部之設計

3-1　概　　說

屋架結構，主要是靠各部結構桿件連結，組合成一立體空間構架，它必須能適應建築之結構性能，這裏所謂之結構性能包括 (1) 空間性，(2) 表現性，(3) 經濟性，(4) 安全性，(5) 耐重、耐久、耐震、耐風性，(6) 施工可能性。為了滿足結構性能之需要，則必須在結構設計上，加以周全之結構計畫與詳細之結構分析與計算。本章以下各節，將對屋架結構之各部設計，加以分析討論。

3-2　主構架之應力設計

在第一章已敍述過，屋架之所有承受載重，首先由桁條 (purlin) 承受，再由桁條傳至補助梁 (sub-beam) 承受，再傳至主構架，故主構架必須要能承受這些載重，才能把載重傳至桁梁、柱頭，經柱腳、基礎而至地盤。主構架依形式上可分桁架、排架及構架三種設計。

3-2-1　桁　　架

桁架為一架成之平面，由若干直桿接合而成一系列之三角形，使成為一穩定及靜定結構，〔關於桁架之穩定與靜定條件，詳 1-5 節〕。通常分析架成結構均屬理想情形之桁架，即假設桁架①所有節點均為不具摩擦阻力之鉸節 (pin)，②所有會聚於任一節點之桿件，其重心軸均適

交會於鉸節中心，③所有載重，包括桁架本身載重均集中作用於節點。如以桁架整體而論，其功用實與橫梁相同，可承受因變形所生之剪力和彎矩，但以各別直桿言之，則僅能承受因各桿長度改變所生之張應力和壓應力，亦即桁架所有桿件均為二力桿 (two force member)。應用理想結構計算桿件應力，稱之為初應力 (primary stress)，一般結構分析之桁架桿件應力，均屬此項初應力，通常稱為應力。

理想桁架受載重後，桿件仍舊平直，依鉸節自由轉動，其變形有如圖 3-1 (a)所示，實際此種理想情形殆不可能，蓋一般節點均為鉚接或銲接，甚或鉸樞生銹，具有抗阻作用，故桁架如有變形，桿件亦因之略呈彎曲，如圖 3-1 (b)，亦即桿件承受彎矩，因而增加應力，此項所增加之應力稱之為次應力 (Secondary stress)，計算此項次應力甚為繁瑣，通常對於普通結構，由於所生次應力較之初應力，甚為微小，故一般都省略不計。

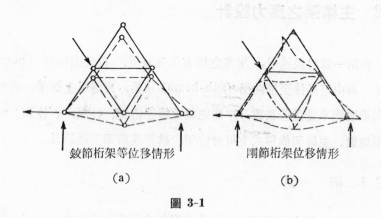

鉸節桁架等位移情形　　　　　剛節桁架位移情形

(a)　　　　　　　　　　　(b)

圖 3-1

3-2-2 桁架應力分析之理論

分析任何結構應力，不論其為梁，桁架或剛構，所用之基本原則之

一，亦卽任何結構如能維持平衡，則任一部份亦必平衡，換言之，桁架分析在於如何截取最有效之斷面，以之視爲自由體（free body），然後應用靜平衡原理，求桿件應力。

通常分析桁架應力可用， 1. 利用節點之平衡條件之圖解法（Cremona's graphical solution）及數解法（利用 $\sum X = 0$ ，$\sum Y = 0$），2. 利用構面之平衡條件之圖解法（Culman graphical solution）及數解法（Ritter 之截取法，利用 $\sum X = 0$ ，$\sum Y = 0$ ，$\sum M = 0$）。

一、利用節點之平衡條件

(a) Cremona's 之圖解法

一般桁架上，首先求桁架支點之反力，其次在任一節點上，利用力之平衡條件，集中於此點之桿件應力及此點所受之外力作力之閉合圖，

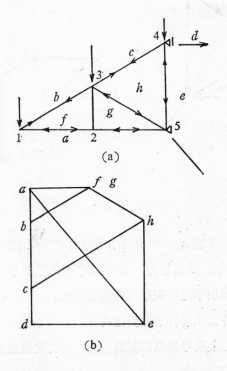

(a)

(b)

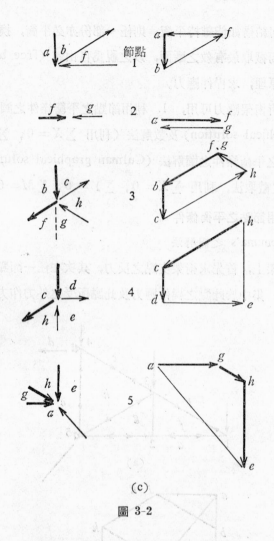

圖 3-2

以求出桿件之未知應力。 然後再求另外含有 2 個未知力 （桿件） 之節點， 以同樣之方法 求出應力。 如此依序求得整個 桁架各節點桿件之應力。 現以 3-2 圖所示之桁架以此圖解法說明。

首先將各外力及桿件所分出之各區域， 給予ⓐ～ⓗ等符號， 稱之為區域符號， 各力之稱呼則以節點為中心， 把力之兩邊區域符號以順時針

方向之次序稱呼之。例如中央之外力載重稱呼為 \overline{bc}，節點 5 之反力稱之為 \overline{ea}，桿件 1，3 在節點 1 時稱之 \overline{bf}，在節 3 時稱之 \overline{fb}。圖 3-2(c)之 1～5 表示由節點 1 開始依次至節點 5，其已知力以粗線，未知力以細線表示，其已知力及未知力可以繪成閉合圖，而可求得未知力之大小（依其長短大小比例）及方向（張力，壓力）之別。例如圖（c）之 1，可求出 \overline{bf} 桿之應力為張力，而在節點 3 其應力同樣為張力，亦即求出之結果在圖（a）可以看出 13 桿為張力桿，12 桿為壓力桿。以上可以把圖（c）所繪成之閉合圖歸納而繪成圖（b），圖（b）稱之為 Cremona's圖，而此法又稱之為 Cremona's 圖解法。

【例 1】如圖 3-3（a）所示之金氏桁架，以圖解法求各桿件之應力。

　解：首先將圖 3-3（a）之各外力及桿件，給予（A）～（M）等區域符號，其次考慮載重必須與反力 R_1 與 R_2 保持平衡，按比例大小描繪示力圖，則 $R_1 R_2$ 之大小可量 \overline{GA}，\overline{AB} 得知為 0.8 t，再依 1～8 點之次序描繪示力圖（b），則各桿件之應

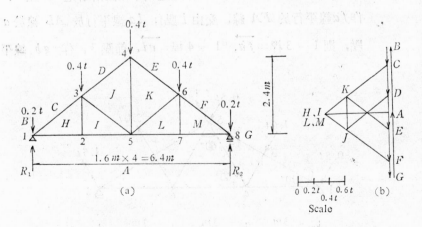

(a)

0 0.2t 0.6t
　　0.4t
Scale

(b)

圖 3-3

力由圖（b）量得知 1～3 桿＝6～8 桿＝1.0 t（壓），　3～

4 桿＝4〜6 桿＝0.65 t （壓）， 1〜2 桿＝7〜8 桿＝0.8 t （張）， 2〜5 桿＝7〜5 桿＝0.8 桿（張）， 2〜3 桿＝7〜6 桿＝0， 5〜4 桿＝0.4 t （張）， 5〜3 桿＝5〜6 桿＝0.34 t （壓）。

【例 2】如圖 3-4(a)所示芬克式桁架，試以 Cremona's 圖解法求反力及各桿件之應力。

解: 此題可利用不平行之三力爲了平衡必交於一點之條件求支點之反力。首先於 (b) 圖求載重外力合力 R 之作用點 O，次於(c)圖求得外力之合力 R 之大小及方向，然後於 (b) 圖，因支點 2 之反力爲垂直方向，可與外力之合力 R 交於 3' 點，連結 3',1 兩點則支點 1 之反力方向可以求出。 若知支點 1 之反力方向，可由 (c) 圖求其大小及指向，即作 ml 線平行於 (b) 圖之 13' 線，作 kl 線平行於 (b) 圖之 2 點反力，此兩線交會於 l 點則可求出 l 點之位置，則 1 點之反力 LM 其大小指向即爲 lm。依節點法由節點 1〜7 節點之次序用圖解解之，節點 1，作 fa 線平行於 FA 線，交由 l 點作 la 線平行於 AL 線於 a 點，則 1〜3 桿＝\overrightarrow{fa}，1〜4 桿＝\overrightarrow{al}，節點 3，作 gb 線平

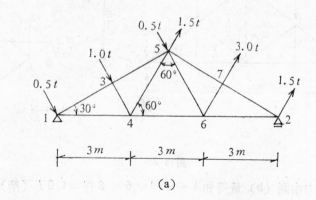

(a)

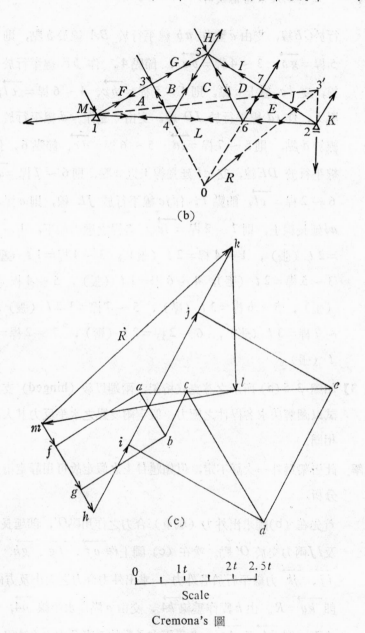

(b)

(c)

Scale

Cremona's 圖

圖 3-4

行於 GB 線，交由 a 點作 ab 線平行於 BA 線於 b 點，則 3～5 桿 $=\overrightarrow{gb}$，3～4 桿 $=\overrightarrow{ba}$，節點 4，作 bc 線平行於 BC 線，交 la 線上 c 點，則 4～5 桿 $=\overrightarrow{bc}$，4～6 桿 $=\overrightarrow{cl}$，節點 5，作 id 線平行於 ID 線，交由 c 點作 cd 線平行於 CD 線於 d 點，則 5～7 桿 $=\overrightarrow{id}$，5～6 桿 $=\overrightarrow{dc}$，節點 6，作 de 線平行於 DE 線，交 al 延長線上之 e 點，則 6～7 桿 $=\overrightarrow{de}$，6～2 桿 $=\overrightarrow{el}$，節點 7，作 je 線平行於 JE 線，則 e 點必在 al 延長線上，則 7～2 桿 $=\overrightarrow{je}$。各桿之應力如下，1～3 桿 $=2t$（張），1～4 桿 $=2t$（張），3～4 桿 $=1t$（壓），3～5 桿 $=2t$（張），4～6 桿 $=1t$（張），5～4 桿 $=1t$（張），5～6 桿 $=3t$（壓），5～7 桿 $=3.2t$（張），6～7 桿 $=3t$（張），6～2 桿 $=2t$（壓），7～2 桿 $=3.2t$（張）。

【例 3】 如圖 3-5 (a) 所示之芬克式桁架，兩端以鉸（hinged）支承，試以圖解法求各桿件之應力。假定兩支點之水平反力其大小都相同。

解： 此桁架為外一次靜不定，但如題目上之假定故可用靜定桁架來分析。

首先在 (b) 圖求出外力（載重）合力之作用點 O'，即延長 FG 及 IJ 兩力交於 O' 點。次在 (c) 圖上作 \overrightarrow{of}，\overrightarrow{fg}，\overrightarrow{gh}，\overrightarrow{hi}，\overrightarrow{ij}，\overrightarrow{jk} 力線平行於各外力，求出外力合力之大小及方向，即 $\overrightarrow{ko}=R$。由 k 點作垂線 $\overrightarrow{k4}$，交由 o 點作水平線 $\overrightarrow{o4}$，交於 4 點，則 $\overrightarrow{k4}$ 及 $\overrightarrow{4o}$ 各為兩支承點的垂直分力之合力及水平分力之合力。由 (b) 圖上之 O' 點作平行線平行於 (c) 圖之 R

交12線於8點，則R和 H_1，H_2 之合力為 $R+H_1+H_2$，必通過8點，其指向必為垂直向上。在（c）圖任取一點o'為極點，繪射線 $o'k$，及 $o'4$ 各為1線2線，在（b）圖，由1點開始繪平行於1線之平行線$1'$交 $R+H_1+H_2$ 之作用線於9點，再由9點繪平行於2線之平行線$2'$交 V_2反力作用線於 10點，最後連結起點1及終點10，則可得閉合線 $3'$，在（c）圖上通過o'點作平行於 $3'$ 之平行線交 $k4$線於5點，則兩支承點之垂直反力為$\overrightarrow{k5}=V_1$，$\overrightarrow{54}=V_2$。在題示上得知 $H_1=H_2$，因 $\overrightarrow{4o}$ 為兩支點之水平反力之合力，故取 $4o$ 線一半之點為 n 點，由 n 點作平行且等於 $k5$ 之線得m點則 \overrightarrow{km} 為 V_2 及H_2之合力，\overrightarrow{mo} 為 V_1 及 H_1 之合力，亦即 \overrightarrow{km} 為反力 R_2，\overrightarrow{mo} 為反力 R_1。由（c）圖k點作 kl 線交由m點作垂線於l點則 \overrightarrow{kl} 為 H_2。反力 R_1R_2 知道則可用例2之 Cremona's 圖解法求出各桿之應力如下：　　　　表 3-1

桿　件　應　力	桿　件　應　力	桿　件　應　力	反　力
1～3桿=2 t （張）	4～5桿=1 t （張）	6～7桿=3 t （張）	R_1=2.1 t
1～4桿=0 t	4～6桿=1 t （壓）	6～2桿=4 t （壓）	R_2=3.5 t
3～5桿=2 t （張）	5～6桿=3 t （壓）	7～2桿=3.2 t（張）	
3～4桿=1 t （壓）	5～7桿=3.2 t（張）		

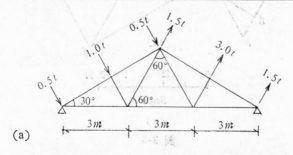

(a)

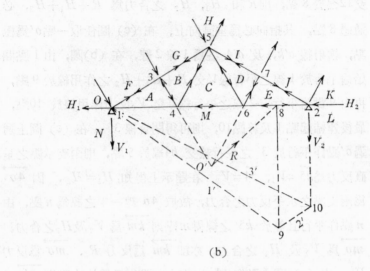

(b)

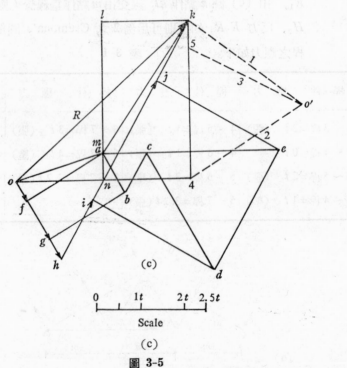

(c)

```
0        1t       2t  2.5t
├────────┼────────┼───┤
      Scale
```

(c)

圖 3-5

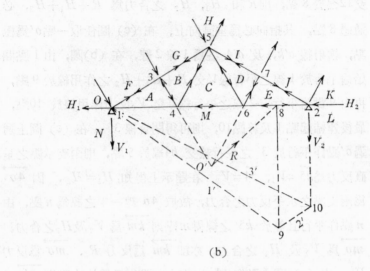

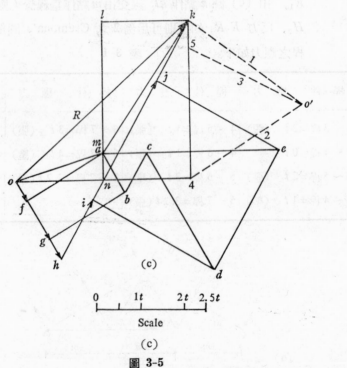

(b) 數解法

　　任一平衡桁架，截取任一節點 自由體必能 維持平衡，由於理想桁架，任一節點交會各構桿必會交於節點中心，節點自由體所作用之內力與外力成一同平面之交會力系，故可應用靜平衡方程式 $\sum X = 0$ 及 $\sum Y = 0$ 求交會各桿件之應力。首先以整個桁架之平衡條件求出支點反力，後截取反力支點自由體加以計算，次截取任一節點自由體，僅能含有二未知項，故須逐一節點加以計算。

【例 4】試以節點法之數解法求圖 3-3(a) 金式桁架各桿件之應力。

　　解：本桁架爲對稱桁架，故支承點之反力 R_1, R_2 可容易求

　　　　　出卽　　$\sum Y = 0$　　$2 \times (0.2 + 0.4) + 0.4 = R_1 + R_2$,

　　　　　　　　　　　　　　　　　　$1.6 = R_1 + R_2$

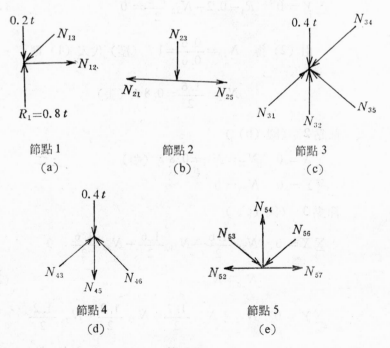

節點 1　　　　　　　節點 2　　　　　　　節點 3
(a)　　　　　　　　(b)　　　　　　　　(c)

節點 4　　　　　　　節點 5
(d)　　　　　　　　(e)

圖 3-6

$$\therefore R_1 = R_2 = 0.8 \, t$$

或 $\sum M_2 = 0$

$$R_1 \times 6.4 - 0.2 \times 6.4 - 0.4 \times 4.8 - 0.4 \times 3.2 - 0.4 \times 1.6 = 0$$

$$R_1 = 1.28 + 1.92 + 1.28 + \frac{0.64}{6.4} = 0.8 \, t$$

$$\sum Y = 0 \quad \therefore R_1 + R_2 = 2(0.2 + 0.4) + 0.4 \quad \therefore R_2 = 0.8 \, t$$

13桿，34桿其長度為 $\sqrt{(1.6)^2 + (1.2)^2} = 2m$

節點 1 （圖3-6(a)）

$$\sum X = 0 \quad N_{12} - N_{13} \frac{1.6}{2} = 0 \tag{1}$$

$$\sum Y = 0 \quad R_1 - 0.2 - N_{13} \frac{1.2}{2} = 0 \tag{2}$$

由 (2) 得 $N_{13} = \dfrac{0.6}{0.6} = 1 \, t$ （壓）代入 (1) 則

$$N_{12} = \frac{1.6}{2} = 0.8 \, t \, （張）$$

節點 2 （圖 (b) ）

$$\sum X = 0 \quad N_{25} = N_{21} = 0.8 \, t \quad （張）$$

$$\sum Y = 0 \quad N_{23} = 0$$

節點 3 （圖 (c) ）

$$\sum X = 0 \quad N_{31} \frac{1.6}{2} - N_{34} \frac{1.6}{2} - N_{35} \frac{1.6}{2} = 0$$

$$N_{34} + N_{35} = 1 \tag{3}$$

$$\sum Y = 0 \quad N_{32} + N_{31} \frac{1.2}{2} + N_{35} \frac{1.2}{2} - N_{34} \frac{1.2}{2}$$

$$-0.4 = 0$$

$$N_{34} - N_{35} = \frac{1}{3} \tag{4}$$

(3)+(4)　$2N_{34} = \frac{4}{3}$　　$\therefore N_{34} = \frac{2}{3} t$（壓）代入 (4)

得　　$\frac{2}{3} - \frac{1}{3} = N_{35}$　　$\therefore N_{35} = \frac{1}{3} t$（壓）

節點 4 （圖(d)）

$$\sum X = 0 \quad N_{43} = N_{46} = \frac{2}{3} t \text{（壓）}$$

$$\sum Y = 0 \quad N_{43} \times \frac{1.2}{2} + N_{46} \times \frac{1.2}{2} - N_{45} - 0.4 = 0$$

$$\therefore N_{45} = 0.4 t \text{（張）}$$

節點 5 （圖(e)）

因爲對稱之關係故　$N_{52} = N_{57} = N_{25} = 0.8 t$（張）

$$N_{53} = N_{56} = N_{35} = \frac{1}{3} t \text{（壓）}$$

節點 6. 7. 8, 因對稱桁架故與節點 3. 2. 1同。各桿件應力如下：

表 3-2

桿　件	應　力	桿　件	應　力
1～3, 6～8,	=1.0 t（壓）	4～3, 4～6,	=0.65 t（壓）
1～2, 7～8,	=0.8 t（張）	5～3, 5～6,	=0.34 t（壓）
2～3, 7～6,	= 0	4～5,	=0.4 t（張）
5～2, 5～7,	=0.8 t（張）		

【例 5】試以數解法求圖 3-4(a) 所示芬克式桁架，各桿件之應力及支承點之反力。

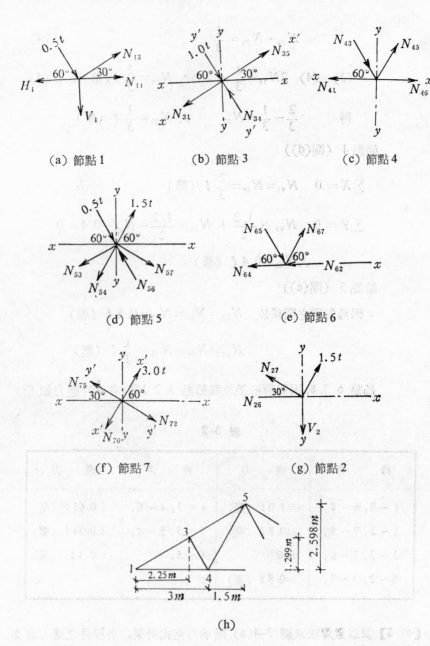

(a) 節點 1

(b) 節點 3

(c) 節點 4

(d) 節點 5

(e) 節點 6

(f) 節點 7

(g) 節點 2

(h)

圖 3-7

解: 此題爲靜定桁架，以整個桁架爲平衡則易求出支點反力 H_1，V_1，V_2。

$$\sum X = 0$$

$$0.5\sin 30° + 1.0\sin 30° + 0.5\sin 30° + 1.5\sin 30°$$
$$+ 30\sin 30° + 1.5\sin 30° - H_1 = 0$$

$$H_1 = (0.5 + 1 + 0.5 + 1.5 + 3 + 1.5)\sin 30°$$
$$= 8 \times 0.5 = 4\ t$$

$$\sum M_2 = 0$$

$$-V_1 \times 9 - 0.5\cos 30° \times 9 - 1.0\cos 30° \times 6.75 + 1.0\sin 30°$$
$$\times 1.299 - 0.5\cos 30° \times 4.5 + 0.5\sin 30° \times 2.598 + 1.5\cos 30°$$
$$\times 4.5 + 1.5\sin 30° \times 2.598 + 3\sin 30° \times 1.299 + 3\cos 30°$$
$$\times 2.25 = 0$$

$$-V_1 \times 9 = \cos 30°(0.5 \times 9 + 6.75 + 0.5 \times 4.5 - 1.5 \times 4.5$$
$$- 3 \times 2.25) - \sin 30°(1.299 + 0.5 \times 2.598 + 1.5$$
$$\times 2.598 + 3 \times 1.299)$$

$$-V_1 \times 9 = 0.866(4.5 + 6.75 + 2.25 - 6.75 - 6.75) - 0.5$$
$$(1.299 + 1.299 + 3.897 + 3.897)$$

$$\therefore V_1 = -0.5 \times 10.392 / -9 = 0.577\ t$$

$$\sum Y = 0$$

$$(1.5 + 3.0 + 1.5 + 0.5 + 1.0 + 0.5)\cos 30° - V_1 - V_2 = 0$$

$$\therefore V_2 = 2.887$$

節點 1 （圖3-7,(a)）

$$\sum X = 0, \quad N_{14} + N_{13}\cos 30° + 0.5\sin 30° - H_1 = 0$$

$$N_{14} + \frac{\sqrt{3}}{2}N_{13} = 3.75 \tag{1}$$

$$\sum Y = 0 \quad N_{13}\sin 30° - 0.5\cos 30° - V_1 = 0$$

$$N_{13} = 2\ t\ (張)\ 代入\ (1)\quad 則\ N_{14} = 2\ t\ (張)$$

節點 3 （圖 (b)）

$$\sum X' = 0,\quad N_{35} = N_{31} = 2\ t\ (張)$$

$$\sum Y' = 0\quad N_{34} = 1.0\ t\ (壓)$$

節點 4 （圖 (c)）

$$\sum X = 0,\quad N_{46} + N_{45}\sin 30° + N_{43}\sin 30° - N_{41} = 0$$

$$N_{46} + \frac{1}{2}N_{45} = \frac{3}{2} \qquad (2)$$

$$\sum Y = 0\quad N_{45}\cos 30° - N_{43}\cos 30° = 0$$

$$\therefore N_{45} = N_{43} = 1\ t\ (張)\ 代\ (2)$$

$$\therefore N_{46} = 1\ t\ (張)$$

節點 5 （圖 (d)）

$$\sum X = 0\quad N_{57}\cos 30° - N_{56}\sin 30° + 1.5\sin 30°$$

$$+ 0.5\sin 30° - N_{53}\cos 30° - N_{54}\sin 30°$$

$$= 0$$

$$\frac{\sqrt{3}}{2}N_{57} - \frac{1}{2}N_{56} = \sqrt{3} - \frac{1}{2} \qquad (3)$$

$$\sum Y = 0$$

$$1.5\cos 30° - 0.5\cos 30° - N_{57}\sin 30°$$

$$+ N_{56}\cos 30° + N_{54}\cos 30° - N_{53}\sin 30° = 0$$

$$\frac{\sqrt{3}}{2}N_{56} - \frac{1}{2}N_{57} = 1 \qquad (4)$$

$$(3)\times\sqrt{3} + (4)\times 3\quad N_{56} = 3\ t\ (壓)\ 代入\ (3)$$

$$N_{57} = 3.2\ t\ (張)$$

節點 6 （圖 (e)）

$$\sum X = 0 \quad N_{67}\sin 30° + N_{65}\sin 30° - N_{62} - N_{64} = 0$$

$$\frac{1}{2}N_{67} - N_{62} = -\frac{1}{2} \tag{5}$$

$$\sum Y = 0 \quad N_{67}\cos 30° = N_{65}\cos 30°$$

$$\therefore N_{67} = N_{65} = 3\ t\ (張)\ 代入(5),\ N_{62} = 2\ t\ (壓)$$

節點 7 （圖 (f)）

$$\sum X' = 0 \quad \therefore N_{76} = 3\ t\ (張)$$

$$\sum Y' = 0 \quad \therefore N_{75} = N_{72} = 3.2\ t\ (張)$$

節點 2 （圖 (g)）

$$\sum X = 0 \quad 1.5\sin 30° + N_{26} - N_{27}\cos 30° = 0$$

$$\frac{\sqrt{3}}{2}N_{27} = \frac{3}{2} \cdot \frac{1}{2} + 2 = 4 \therefore N_{27} = 3.2\ t\ (張)$$

各桿件之應例表如下：

表 3-3

桿　　件	應　　力	桿　　　件	應　　力
1～3桿	2 t （張）	V_2	2.887 t
1～4桿	2 t （張）	5～6桿	3 t （壓）
3～4桿	1 t （壓）	5～7桿	3.2 t （張）
3～5桿	2 t （張）	6～2桿	2 t （壓）
4～5桿	1 t （張）	6～7桿	3 t （張）
4～6桿	1 t （張）	7～2桿	3.2 t （張）
V_1	0.577 t	H_1	4 t

【例 6】試以數解法求圖 3-5(a) 所示芬克式桁架各桿件之應力及支點之反力。假定兩支點之水平反力其大小都相同。

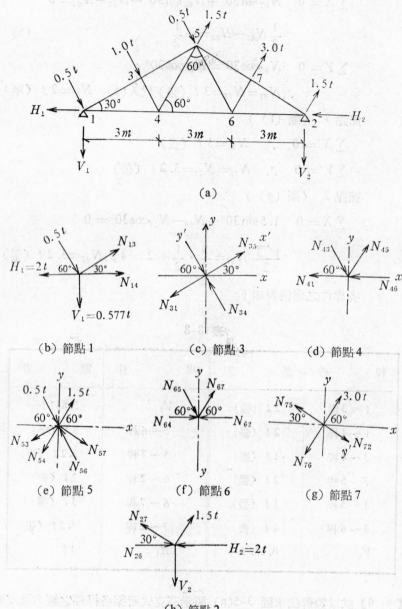

(a)

(b) 節點 1 (c) 節點 3 (d) 節點 4

(e) 節點 5 (f) 節點 6 (g) 節點 7

(h) 節點 2

圖 3-8

解: 此桁架為外一次靜不定，題目之假定兩水平支點之反力 $H_1=H_2$，其解法可分二種，一為以靜定桁架分析，二為以靜不定桁架分析。

（i）以靜定桁架分析

在例 5 之題目中得知整個桁架之水平外力合力為 $4\,t$，則

$\sum X = 0$　即 $H_1+H_2=4\,t$　$\therefore H_1=H_2=2\,t$，其垂直支點反力 $V_1=0.577\,t$，$V_2=2.887\,t$，因支點之反力都已求出，故可以靜定桁架按節點 1～節點 7 至節點 2 解之。本題解後之結果在節點 3，5，7，和例 5 中之節點 3，5，7 完全一樣，故在此就省略不計算，所解之點為節點 1，4，6，2。

節點 1　（圖3-8(b)）

$$\sum X = 0 , \quad N_{14}+N_{13}\cos30°+0.5\sin30°-H_1=0$$

$$N_{14}+\frac{\sqrt{3}}{2}N_{13}=1.75 \tag{1}$$

$$\sum Y = 0 \quad N_{13}\sin30°-0.5\cos30°-V_1=0$$

$$\therefore N_{13}=2\,t\ （張）\ 代入\ （1）\ 式得\ N_{14}=0$$

節點 4　（圖 (d)）

$$\sum Y = 0 \quad N_{45}\cos30°-N_{43}\cos30°=0$$

$$\therefore N_{45}=N_{43}=1\,t\ （張） \tag{2}$$

$$\sum X = 0 \quad -N_{46}+N_{45}\sin30°+N_{43}\sin30°-N_{41}=0$$

$$\therefore N_{46}=1\,t\ （壓）$$

節點 6　（圖 (f)）

$$\sum Y = 0 \quad N_{67}\cos30°=N_{65}\cos30°$$

$$\therefore N_{67}=N_{65}=N_{56}=3\,t\ （張）$$

$$\sum X = 0 \quad N_{67}\sin30°+N_{65}\sin30°-N_{62}+N_{64}=0$$

$$\therefore N_{62}=4\,t\ (壓).$$

節點 2

$$\sum X = 0 \quad N_{26}-H_2+1.5\,t\sin 30°-N_{27}\cos 30° = 0$$

$$\therefore N_{27}=3.2\,t\ (張)$$

（ii） 以靜不定桁架分析

靜不定桁架之分析，在結構力學中得知視桁架之內或外靜不定次數爲多餘力，選定桁架靜定基本型，以原外力作用於靜定桁架基本型，此時所求得之各桿件應力爲 N_0，次以多餘力作用於靜定桁架基本型，此時所求得之各桿件應力爲 N_1，靜不定桁架之各桿應力爲 N，則 $N=N_0+N_1$，此題可用圖 3-9 表示，圖（b）N_0 各桿件之解和例 5 完全一樣。 圖（c）N_1 各桿件應力很容易求出，因 $H_1=H_2=2\,t$，故把 $H_2=2\,t$ 當多餘力而作用於靜定基本型上如圖（c）。各桿件應力如下：

表 3-4

桿件	N_0	N_1	$N=$ N_0+N_1	桿件	N_0	N_1	$N=$ N_0+N_1	註
1～3	2	0	$2\,t$	5～6	-3	0	$-3\,t$	（一）號
1～4	2	-2	0	5～7	3.2	0	$3.2\,t$	表示壓力
3～5	2	0	$2\,t$	6～7	3	0	$3\,t$	，（＋）
3～4	-1	0	$-1\,t$	6～2	-2	-2	$-4\,t$	號表示張
4～5	1	0	$1\,t$	7～2	3.2	0	$3.2\,t$	力
4～6	1	-2	$-1\,t$					

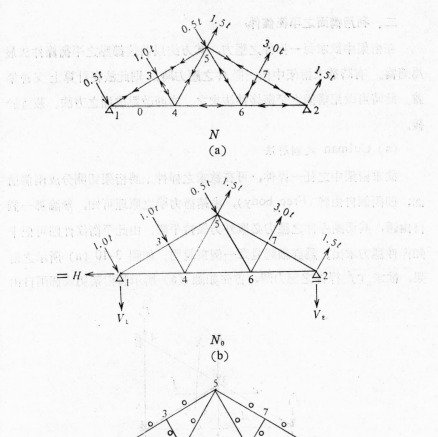

(a) N

(b) N₀

(c) N₁

(d) 靜定基本型

圖 3-9

二、利用構面之平衡條件

在桁架中欲求每一桿件之應力，其方法以前述節點之平衡條件法最為適當。有時欲求桁架中任一桿件之應力時，則此法在計算上又嫌繁雜。此時可改用構面之平衡條件法求之。亦即改點成面之方法。茲述於後。

(a) Culman 之圖解法

欲求桁架中之任一桿件，可在欲求之桿件上將桁架切開分成兩個構面；即兩個自由體 (Free body)，由結構力學之原理可知，無論那一個自由體，其切斷桿件之應力必與外力保持平衡，由此平衡條件即可把未知桿件應力求出。為詳細起見舉一例來說明。如圖 3-10 (a) 所示之桁架，欲求 \overline{cf} 桿件之應力時，首先如圖 (a) 所示將桁架切成個兩自由

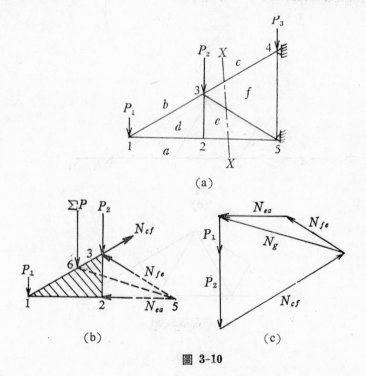

圖 3-10

體，則左半部外力 P_1 及 P_2 之合力$\sum P$與桿件應力 N_{fe}, N_{ea} 之合力 N_g 及 N_{cf} 必須保持平衡（如圖（b）所示），此時利用三個力必須交於一點之原理求出交點6。次在圖（c）上按 P_1, P_2, N_{cf}, N_g 之順序繪出平衡示力圖，求得 N_{cf} 之應力。次將 N_g 之應力分成 $\overline{fe}, \overline{ea}$ 方向之分力，則 N_{fe}, N_{ea} 之應力即可求得。

（b）Ritter 之構面截取法（數解法）

此法同（a）之法，係將桁架截取切成兩構面體，然後任取左右構面爲自由體，應用靜平衡三方程式$\sum X = 0$，$\sum Y = 0$，$\sum M = 0$，解之。通常作用於自由體之力系均爲同平面非平行及非交會之力系，故截取之未知桿件最多不得超過三個，如超過三個則須知超出桿件之應力，或另用其他方法使超出截取桿件應力能自行消除，始能求出其他桿件應力，否則不能直接用此法。至於如何選擇最佳斷面，則全憑分析者之經驗及判斷能力。茲舉例說明之。如圖 3-11(a) 所示之桁架欲求 $\overline{77'}$ 桿

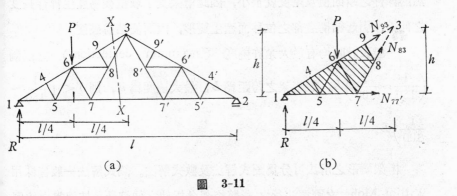

圖 3-11

件之應力$N_{77'}$，若用節點法求時，則其順序爲節點 1，4，5，6，7，但求至 7 點時有三桿件之應力爲未知，故無法求得，現以截取法來求時，我們假定以$X-X$截取，如圖（a）所示。取截取後之左自由體如圖（b）所示，外力R及P必須與 N_{93}, N_{83}, $N_{77'}$ 桿件應力保持平衡，設 N_{93}

及 N_{83} 兩應力交會於 3 點， 則以 3 點為力矩中心， 即 $\sum M_3 = 0$ ， 則

$$R \times \frac{l}{2} - P \times \frac{l}{4} - N_{77'} \times h = 0$$

則 $\therefore \quad N_{77'} = \frac{1}{h}\left(\frac{Rl}{2} - \frac{Pl}{4}\right) = \frac{l}{2h}\left(R - \frac{P}{2}\right)$

同樣此自由體以 $\sum M_1 = 0$ ， 則可求出 N_{83} 桿之應力， 以 $\sum M_7 = 0$ ， 則可求出 N_{93} 桿之應力。

3-2-3 桁架之變形

桁架的設計除了應力設計外，另一項很重要的即為順以變形（撓度 deflection）設計來檢驗以策安全。我們知道鋼結構所使用之鋼料，其容許拉力強度為混凝土容許壓縮強度的10倍～20倍左右，因強度很大自然的桿件之斷面積及剛度就很小，因此桁架受了載重後易產生桿件長度之伸縮，引起結構各部之位移而產生變形，因而使結構破壞。

一般設計時均有最大允許撓度（maxmum deflection）之限制 $\left(\frac{1}{150} \sim \frac{1}{300}\right)L$，設桁架之跨距為 L，最大撓度為 δ，則 $\delta < \left(\frac{1}{150} \sim \frac{1}{300}\right)L$。

桁架變形之解法可分為圖式解法及數式解法。圖式解法一般皆採用 Williot-Mohr 之圖解法行之， 將桁架各桿件之伸縮量，按適當之比例縮尺一面用圖示，一面將各節點之位移狀態及變形量求得。本書討論的只限於數式解法，圖式解法之詳細情形請參閱一般結構力學所述。數解法一般可分卡氏定理及虛功法等，以虛功法較為常用，數解法之優點為可求出桁架任一點之位移，甚為方便，茲將虛功法說明如後：

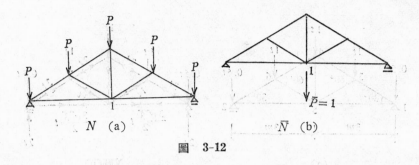

圖　3-12

如圖 3-12(a) 所示之桁架中欲求 1 點之垂直撓度 δ_1 時。

1：在欲求 δ_1 之 1 點上，順 δ_1 之方向加上單位集中載重 $\bar{P}=1$ 如圖 (b) 所示，在 $\bar{P}=1$ 的假想載重 狀態下求得 之桁架各桿件應力為 \bar{N}。

2：將圖 (b) 原桁架受原載重之條件下，求得各桿件之應力為 \bar{N}。

3：可依下列之虛功法公式計算，即可求得撓度 δ_1

$$\delta_1 = \sum \frac{N\bar{N}}{EA} \cdot l \qquad\qquad (3\text{-}1)$$

式中　E：桿件材料的彈性係數

　　　A：桿件的斷面積

　　　l：桿件的長度

【例 7】圖3-13所示之金式桁架，求此桁節點 5 之垂直撓度及支承點 2 之水平撓度。假設各桿件之彈性係數 $E=2.1\times10^3\ t/cm^2$, 53, 56, 45 桿之斷面積為 $2.34cm^2$ ($L_s-40\times40\times3$)，其他各桿件之斷面積為 $3.5cm^2$ ($L_s45\times45\times4$)。

解：本題可依虛功法公式 $\delta = \sum N\bar{N}l/EA$ 求 δ_5 及 δ_2。式中之 N 為圖3-13(b)在原載重條件下求得各桿件之應力，\bar{N} 為圖(c) 之情況在節點 5 加一單位載重 1 求得各桿件之應力，及圖 (d) 之情況在支承點 2 加一水平單位外力 1 求得各桿件之應力。\sum

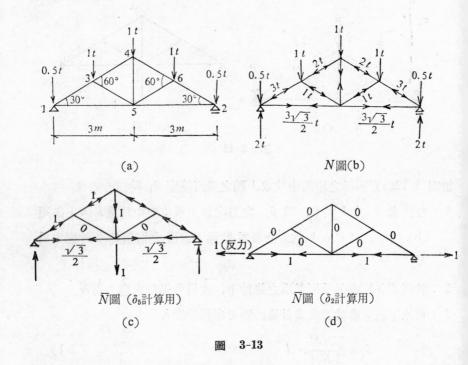

(a)

N圖(b)

N̄圖（δ₅計算用）

(c)

N̄圖（δ₂計算用）

(d)

圖　3-13

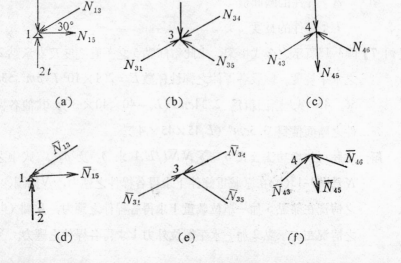

(a)　　　　　　　(b)　　　　　　　(c)

(d)　　　　　　　(e)　　　　　　　(f)

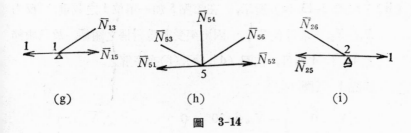

圖　3-14

表示把各圖所得之桿件應力依 $\dfrac{N\,\bar{N}}{EA} \cdot l$ 全部加起來即可求得 δ_5

及 δ_2。茲說明如下:

（i）　如圖 3-13 (b) 所示，在此情況下依節點數解法求各桿件之
應力。　此桁架對稱之關係，　故只求節點 1，3，4 即可。　依圖
3-14(a)，(b)，(c) 次解之。反力 R_1, R_2，求得各爲 $2\,t$

節點 1　（圖 (a)）

$$\sum Y = 0 \quad 2 - 0.5 - N_{13}\sin 30° = 0 \quad \therefore N_{13} = 3\,t$$

$$\sum X = 0 \quad N_{15} - N_{13}\cos 30° = 0 \qquad \therefore N_{15} = \frac{3}{2}\sqrt{3}\,t$$

節點 3　（圖 (b)）

$$\sum X = 0 \quad N_{31}\cos 30° - N_{34}\cos 30° - N_{35}\cos 30° = 0$$

$$\therefore N_{34} + N_{35} = 3 \tag{1}$$

$$\sum Y = 0 \quad N_{31}\sin 30° + N_{35}\sin 30° - N_{34}\sin 30° - 1 = 0$$

$$\therefore N_{34} - N_{35} = 1 \tag{2}$$

$$(1)+(2) \quad 2N_{34} = 4 \qquad \therefore N_{34} = 2\,t \quad 代入 (2) 式$$

$$2 - 1 = N_{35} \qquad \therefore N_{35} = 1\,t$$

節點 4　（圖 (c)）

$$\sum X = 0 \quad N_{43}\cos 30° - N_{46}\cos 30° = 0 \qquad \therefore N_{46} = 2\,t$$

$$\sum Y = 0 \quad N_{43}\sin 30° + N_{46}\sin 30° - 1 = N_{45} \quad \therefore N_{45} = 1\,t$$

（ii） 如圖 3-13 (c) 所示， 在節點 5 加一單位 1 之載重， 反力 R_1, R_2, 求得各爲 $\frac{1}{2}$。 因桁架受載重對稱之關係，故只求節點 1, 3, 4 即可，依圖 (d), (e), (f) 次序解之。

節點 1 （圖 (d)）

$$\sum Y = 0 \quad \frac{1}{2} - \bar{N}_{13} \sin 30° = 0 \qquad \therefore \bar{N}_{13} = 1$$

$$\sum X = 0 \quad \bar{N}_{15} - \bar{N}_{13} \cos 30° = 0 \qquad \therefore \bar{N}_{15} = \frac{\sqrt{3}}{2}$$

節點 3 （圖 (e)）

$$\sum Y = 0 \quad \bar{N}_{13} \sin 30° + \bar{N}_{35} \sin 30° - \bar{N}_{34} \sin 30° = 0$$

$$\therefore \bar{N}_{34} - \bar{N}_{35} = \bar{N}_{13} = 1 \tag{3}$$

$$\sum X = 0 \quad \bar{N}_{13} \cos 30° - \bar{N}_{35} \cos 30° - \bar{N}_{34} \cos 30° = 0$$

$$\therefore \bar{N}_{34} + \bar{N}_{35} = N_{13} = 1 \tag{4}$$

$$(3) + (4) \quad 2\bar{N}_{34} = 2 \qquad \therefore \bar{N}_{34} = 1 \text{ 代入 (4) 式}$$

$$\therefore \bar{N}_{35} = 0$$

節點 4 （圖 (f)）

$$\sum X = 0 \quad \bar{N}_{43} \cos 30° - \bar{N}_{46} \cos 30° = 0 \quad \therefore \bar{N}_{46} = 1$$

$$\sum Y = 0 \quad \bar{N}_{43} \sin 30° + \bar{N}_{46} \sin 30° - \bar{N}_{45} = 0 \quad \therefore \bar{N}_{45} = 1$$

（iii） 如圖 3-13 (d) 所示，在支承點 2 加一水平單位 1 載重，此時支點 1 之水平反力爲 1， 因只有水平載重故節點 3, 4, 6 各桿件之應力均爲 0，故只求節點 1, 5, 2 就可。\bar{N}_{15}, \bar{N}_{52} 按圖 (g), (h), (i), 很容易求出均爲 1。把以上 〔1〕,〔2〕,〔3〕 所求得之值歸納成下表即可求得 δ_5 及 δ_2

表 3-5

桿件名	$N(t)$	\bar{N}(無次元)	l (m)	$N\bar{N}l$ (tm)	A (cm²)	EA (t)	$\dfrac{N\bar{N}l}{EA}$ (cm)
(1) 15	$+\dfrac{3\sqrt{3}}{2}$	$+\dfrac{\sqrt{3}}{2}$	3	$\dfrac{27}{4}$	3.5	7350	$\dfrac{27}{294}=0.092$
(2) 13	-3	-1	$\sqrt{3}$	$3\sqrt{3}$	3.5	7350	$\dfrac{3\sqrt{3}}{73.5}=0.071$
(3) 53	-1	0	$\sqrt{3}$	0	2.34	4914	0
(4) 34	-2	-1	$\sqrt{3}$	$2\sqrt{3}$	3.5	7350	$\dfrac{2\sqrt{3}}{73.5}=0.047$
(5) (1)+(2)+(3)+(4)							0.21
(6) 2×(5)							0.42
(7) 54	$+1$	$+1$	$\sqrt{3}$	$\sqrt{3}$	2.34	4914	$\dfrac{\sqrt{3}}{49.14}=0.035$
(8) (6)+(7)							0.455

表 3-6

	桿件名	N (t)	\bar{N} (無次元)	l (m)	$N\bar{N}l$ (tm)	A (cm^2)	EA (t)	$\dfrac{N\bar{N}l}{EA}$ (cm)
(1)	15	$+\dfrac{3\sqrt{3}}{2}$	1	3	$\dfrac{9\sqrt{3}}{2}$	3.5	7350	0.11
(2)	13	-3	0	$\sqrt{3}$	0	3.5	7350	0
(3)	53	-1	0	$\sqrt{3}$	0	2.34	4914	0
(4)	34	-2	0	$\sqrt{3}$	0	3.5	7350	0
(5)	(1)+(2)+(3)+(4)							0.11
(6)	2×(5)							0.22
(7)	54	$+1$	0	$\sqrt{3}$	0	2.34	4914	0
(8)	(6)+(7)							0.22

由表 3-5 得知 $\delta_5 = \sum \dfrac{N \bar{N}}{EA} \cdot l = 0.455(cm) < \dfrac{1}{300} l$

$$= \dfrac{600}{300} = 2(cm)$$

由表 3-6 得知 $\delta_2 = \sum \dfrac{N \bar{N}}{EA} \cdot l = 0.22cm$。

3-2-4 排架

屋頂桁架與支承柱接合而成一整體結構稱之爲排架 (Knee-braced Frames)，通常排架支承柱與屋頂桁架接合，均須另加隅支撐 (Knee-brace) 以資穩固如圖 3-15(a) 所示，若桁架兩端具有相當深度如圖 3-15(b) 所示，其作用如同隅支撐，使排架成一穩定結構此時可免用隅支

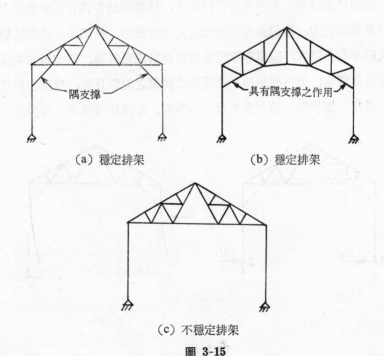

（a）穩定排架　　　　　　（b）穩定排架

（c）不穩定排架

圖 3-15

撐。又如圖 3-15 (c) 所示之結構，若屋頂桁架與支柱係用鉸節接合而無支撐，此時承受水平風力卽形成不穩定結構。排架屋頂結構與普通屋頂桁架結構相同，圍牆多用波形石棉瓦及波形白鐵皮直接釘牢於排架間之橫梁亦稱圍梁 (girts)，此項圍梁支承於排架間之支柱如圖1-7所示，所有承受水平風力均先經圍梁傳達至支柱，猶如屋載重經桁條傳至桁架。排架結構須用支撐牢固，通常均於桁架上下平面及排架兩端與四周圍牆用交叉支撐牢固，使其成一剛體以抵抗任何方向之風力。

3-2-5　排架之支承

　　排架支承柱與基礎腳接合視結構而異，一般支承柱分爲鉸接 (hinged)，部份固定 (partially fixed)，及固定 (fixed) 三種，圖3-16(a) 表示一鉸節柱腳排架，不論承受任何載重，柱腳兩端各具有二未知反力卽水平及垂直反力，亦卽共有四未知之獨立反分力，按照1-5節所述屬於一次靜不定之結構，須用靜不定結構分析則較爲繁瑣，但如對水平反力能作合理假設，仍可應用靜平衡原理求排架之近似分析，排架如僅承受垂直載重，則柱腳鉸節之水平反分力爲零，如爲傾斜載重，可假設二

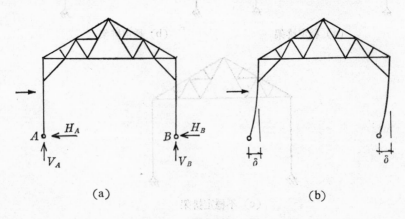

(a)　　　　　　　　　　　　　　　(b)

圖 3-16

支柱腳鉸節承受水平反分力之數值及作用方向均屬相同，亦即二水平反分力之和等於傾斜載重之水平分力，求得水平反力後再用靜平衡原理求其餘各桿件之應力。圖 3-16 (b) 表示排架承受水平風力之支柱變位情形，該二支柱變位實際相等，茲須注意者，排架支柱屬於三力桿 (three-force member)，亦即支柱任一斷面可承受軸向力 (Axial force)、剪力 (shear force)、彎曲力矩 (bending moment)，其他各桿均為二力桿，僅能承受軸向力，此種觀念，對於分析具有隅支撐之排架，甚為重要。

排架支柱腳若為固定，則如圖 3-17 (a) 所示共有六個未知之獨立

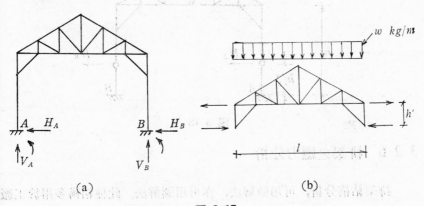

圖 3-17

反分力，屬於三次靜不定之結構，須另加三個構造條件方程式 (equestions of condition)，始能應用靜平衡原理，分析各桿件之應力。排架如僅承受垂直載重，則柱腳之水平反分力為零，柱頭端部之彎曲力矩可視為 $M = \dfrac{wl^2}{80}$，支點反力 N 可由 $N = M/h'$ 求出。w 以每 M^2 屋頂載重乘以桁架間隔計算之。（圖 3-17 (b) 示）。除上述假定排架承受傾斜載重，其鉸支水平反分力相等外，尚須假定二支柱反曲點 (point of in-

flection) 之位置，使其構成三個之構造條件。通常柱腳如爲完全固定，可假定屋頂桁架接合成爲剛體，支柱作用如同兩端固定梁，反曲點位於柱高 h 之 $\frac{1}{2}$ 處。但是將柱腳，基礎等回轉因素考慮在內，普通反曲點可假定爲柱高之 $\frac{1}{3}$（或爲距柱腳至隅支撐支點間距離 $\frac{1}{3}$ 處）處示如圖3-18。支柱反曲點力矩爲零，猶如視同該處爲一虛鉸（imaginary hinge），故亦構成一構造條件。

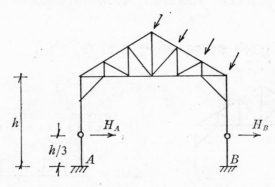

圖 3-18

3-2-6 排架之應力分析

排架結構分析，可用數解法，亦可用圖解法。此種結構多用於工廠建築，除承受靜載重及風雪載重外，尚須承受起重機及其他載重。承受雪與靜載重之排架，柱腳水平反分力爲零，支柱僅受軸向壓力，故其隅支撐應力爲零，分析此項排架之屋頂桁架應力實與分析支承於牆上者完全相同。如受風力作用，則如前節所述支柱爲一三力桿，可承受軸向力，剪力及彎矩，其餘各桿件包括隅支撐均爲二力桿，僅承受軸向拉力或壓力。支柱柱腳如爲鉸節，則二支柱所受之水平反分力相等，可將整個排架視爲一自由體，求鉸支之垂直反分力。若柱腳完全固定時，可按前節所述假定求得反曲點位置後，再截取反曲點以上之排架爲一自由

體，求作用於反曲點之垂直與水平兩向反分力，然後將支柱從反曲點處隔離爲一自由體，再求作用於柱腳之垂直與水平兩向反分力及其彎矩與隅支撐之應力，構成支柱之剪力圖與彎矩圖，再用數解或圖解法分析屋頂桁架之應力。

【例 8】圖 3-19(a)所示之排架受水平力作用時，試求各桿之應力。假設支承點 A, B 之水平反力相等。

解：首先求支承點 A, B 之垂直及水平反力，可以下式求得，卽

$$\sum X = 0, \ \sum Y = 0, \ \sum M_A = 0, \ H_A = H_B$$

依圖 (b)　$\sum X = 0$

則　$0.6 \ t = H_A + H_B$

∴　$H_A = H_B = 0.3 \ t$

$\sum M_A = 0$

$0.6 \times 4 = V_B \times 6$　　　　∴ $V_B = 0.4 \ t$

同樣 $\sum M_B = 0$　　　　　　∴ $V_A = 0.4 \ t$

次以截取法用 I—I 截面截取如圖 (b)，截面左側部份之外力及反力，需與被截三桿之軸向力 N_1, N_2, N_3 保持平衡，故 N_1, N_2, N_3，可由下式求得，

$\sum M_C = 0$

$-0.6 \times 1.5 + H_A \times 5.5 - V_A \times 3 + N_1 \times 1.5 = 0$

∴　$N_1 = 0.3 \ t$　（如圖 (b) 爲壓力桿）

$\sum M_D = 0$

$H_A \times 4 - N_2 \times d = 0$　　　$N_2 = 0.3 \times 4 / 1.5 \sin 45°$

∴　$N_2 = 0.8 \times \sqrt{2} = 1.13 \ t$　（拉桿）

$\sum M_H = 0$

$H_A \times 4 - V_A \times 1.5 - N_3 \times e = 0$　　　（$e = 1.5 \sin \theta$）

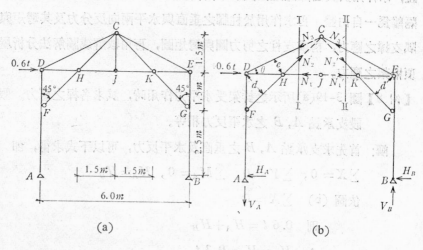

(a)

(b)

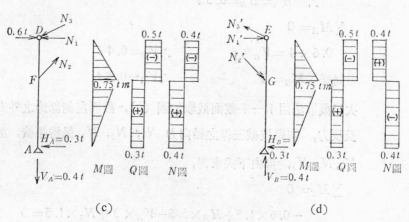

(c)

(d)

圖 3-19

$$0.3 \times 4 - 0.4 \times 1.5 - N_3 \times 1.5 \times \frac{\sqrt{5}}{5} = 0$$

$$\therefore N_3 = 0.4 \times \sqrt{5} = 0.89 \quad (壓力桿)$$

由節點 H, J 可以知道 $HD = HJ = N_1$ 桿, $HF = HC = N_2$ 桿,

JC 桿件之應力為零, $JH(N_1) = JK(N_1')$,

同樣以 II—II 截面截取如圖 (b)，截面右側部份之反力，需與被截取三桿之軸向力 N_1', N_2', N_3'，保持平衡，故 N_1', N_2', N_3'，可由下式求得

$$\sum M_C = 0$$

$$H_B \times 5.5 - V_B \times 3 - N_1' \times 1.5 = 0$$

$$\therefore \quad N_1' = 3\,t \quad （壓力桿）$$

$$\sum M_E = 0$$

$$H_B \times 4 - N_2' \times d = 0 \qquad \therefore N_2' = 1.13\,t \quad （壓桿）$$

$$\sum M_K = 0$$

$$H_B \times 4 - V_B \times 1.5 - N_3' \times e = 0$$

$$\therefore \quad N_3' = 0.89\,t \quad （拉桿）$$

AD 柱與 BE 柱之應力如圖 (c), (d) 所示，可把柱視爲梁，梁受了外力後所生之彎曲應力，剪力，軸向力，可以容易求出，其結果如圖 (c), (d) 所示之 M 圖，Q 圖，N 圖。

3-2-7　構架

在這裏所提之構架主要是以山形構架 (Gable Frame) 爲主，構架與桁架不同地方在於桿件之接合處，構架是以鉸節和剛接 (rigid joint) 組合而成，剛接之處產生力矩之抵抗力。構架之優點已於 1-4 節述及，因它的形狀單純且合理，易於施工，接合，造價低，斷面積小，可節省一些用不着的空間，達到充分的空間利用，加上其形式整齊，增加造型上之清晰感，故在屋架設計中佔重要的地位。

3-2-8　構架之應力分析

屋架構架之應力分析大致同一般構架，可分爲靜定構架，和靜不定

構架，前者利用力之平衡三條件方程式分析，後者利用各種原理方法分析，較前者更爲煩瑣，近年來由於電腦之普及發展，這些煩瑣之分析計算，可藉電腦解決，一般最簡捷的方法爲，用圖表把各種不同類別形式之構架列在圖表上，設計時直接查表，這種方法可說相當方便。

一、靜定構架

靜定構架可分爲簡單支承，懸臂支承，三鉸節構架三種。一般可先解構架支承點之反力，然後分析各桿件的彎曲應力M，剪力Q，軸向力N。

1. 簡單支承，懸臂支持之反力可藉下式求之。

$$\sum X = 0$$
$$\sum Y = 0$$
$$\sum M_i = 0 \qquad (i \text{ 爲各支承點})$$

(3-2)

2. 三鉸節構架，其反力可藉下式求之

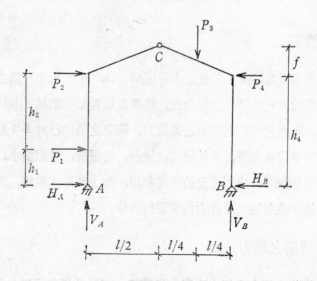

圖　**3-20**

$$\sum X = 0$$

$$\sum Y = 0$$

$$\sum M_i = 0 \qquad\Bigg\} \quad (3\text{-}3)$$

$$\sum M_C = 0$$

上式 $\sum M_C$ 之 C 代表支承點除外之另一鉸節點 C，把構架從 C 點分成左右兩側之分離體，各側分離體之外力對 C 點之力矩代數和為零。其目的在增加一方程式以解在支承點上多出之一反力。現以圖3-20來說明，欲求圖中 A 點及 B 點之反力時可利用 3-3 式求之卽

$$\sum X = 0 : H_A + P_1 + P_2 - P_4 - H_B = 0$$

$$\sum Y = 0 : V_A + V_B = P_3$$

$$\sum M_A = 0 : P_1 h_1 + P_2 (h_1 + h_2) + P_3\left(\frac{3}{4}\, l\,\right)$$

$$-P_4 \cdot h_4 - V_B \cdot l = 0$$

$$\sum M_{左C} : -H_A(h_4 + f) - P_1(h_2 + f) - P_2 f + V_A \cdot \frac{l}{2} = 0$$

$$\sum M_{右} : H_B(h_4 + f) + P_4 f - V_B \cdot \frac{l}{2} + P_3 \frac{l}{4} = 0$$

由上面四式我們作一聯立方程式，因有四方程式，反力之未知數又有四個（H_A, V_A, H_B, V_B），故反力 H_A, V_A, H_B, V_B 很容易就可求出來。

　　一般實際之構架形狀大部均為對稱，而載重情形則可分對稱之逆對稱，在分析上可利用此對稱與逆對稱之性質解之則非常方便，茲舉例說明之。

【例 9】求圖3-21所示三鉸構架之 M, Q, N 圖，

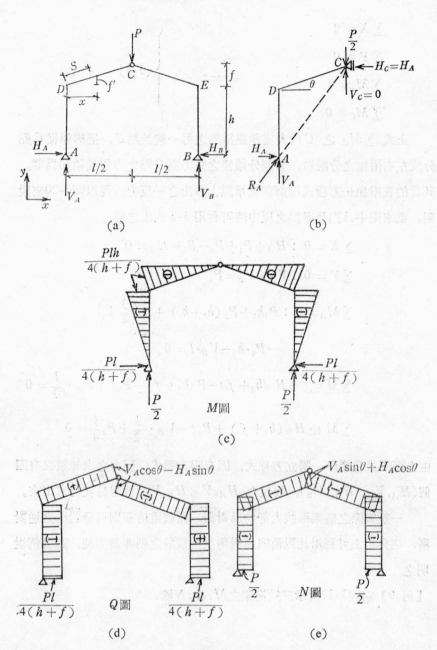

圖 3-21

解: 中央點爲鉸節點，其曲彎力矩爲 0，故於 C 點切斷時，在 C 點只有水平力 H_C 存在，於是考慮此結構之左半部時如圖 (b)，可視爲 A 點爲鉸點，C 點爲輥軸支承點之簡梁式構架處理。反力之計算可依 3-3 式處理

$$\sum X = 0 : \quad H_A - H_B = 0 \qquad\qquad \therefore H_A = H_B \qquad (1)$$

$$\sum Y = 0 : \quad V_A + V_B - P = 0 \qquad \therefore V_A + V_B = P \qquad (2)$$

$$\sum M_{(B)} = 0 : V_A l - P\frac{l}{2} = 0 \qquad\qquad \therefore V_A = \frac{P}{2} \qquad (3)$$

$$\sum M_{(C)} = 0 \quad -H_A(h+f) + V_A \frac{l}{2} = 0$$

$$\therefore H_A = \frac{Pl}{4(h+f)} \qquad (4)$$

各支承點之反力知道之後則可求各桿件之彎曲力矩，剪力，軸向力。

(1) 彎曲力矩

　　AD桿： $M_y = -H_A \cdot y$ 　　　　　　　　　　一般式

　　　　　$M_{y=0} = 0$ 　　　　　　　　　　　　在 A 點

　　　　　$M_{y=h} = -H_A \cdot h = -\dfrac{Plh}{4(h+f)} = M_D$ 　在 D 點

　　DC桿： $M_{\substack{x\\f'}} = V_A \cdot x - H_A \cdot f' - M_D$ 　　一般式

　　　　　$M_{\substack{x=0\\f'=0}} = -M_D = -\dfrac{Plh}{4(h+f)}$ 　　　在 D 點

　　　　　$M_{\substack{x=l/2\\f'=f}} = \dfrac{P}{2}\dfrac{l}{2} - \dfrac{Plf}{4(h+f)} - \dfrac{Plh}{4(h+f)}$

　　　　　　　　$= \dfrac{Pl}{4} - \dfrac{Pl}{4}\left(\dfrac{f+h}{h+f}\right) = 0$ 　　在 C 點

(2) 剪　力

AD 桿: $Q_y = -H_A$

$$Q_{y=0} = -\frac{Pl}{4(h+f)} \qquad\qquad 在A點$$

$$Q_{y=h} = -\frac{Pl}{4(h+f)} \qquad\qquad 在D點$$

DC 桿: $Q_{s=0} = V_A\cos\theta - H_A\sin\theta \qquad 在D點$

$$Q_{s=\frac{l}{2\cos\theta}} = V_A\cos\theta - H_A\sin\theta \qquad 在C點$$

(3) 軸向力

AD 桿: $N_{\substack{y=0 \\ y=h}} = -V_A = -\dfrac{P}{2}$

DC 桿: $N_{\substack{x=0 \\ x=l/2}} = -(V_A\cos\theta + H_A\sin\theta)$

以上計算之結果分別把M圖，Q圖，N圖，繪示於圖(c)，圖(d)，圖(e)上。

本例題要注意的為垂度f和水平反力，端點力矩有密切關係，若f愈大，則水平反力H_A也愈大，而 D,E 兩點之端力矩 M_D, M_E 愈小成反比例。

【例10】求圖 3-22 所示三鉸構架之 M, Q, N 圖

解: 因為左右對稱形構架，如圖 (b) 中央C點之反力只有 H_C

故 $\sum x = 0$: $H_A = H_C$ $\qquad \sum Y = 0$: $V_A = \dfrac{wl}{2} = V_B$

$$\sum M_C = 0 \qquad \frac{wl}{2}\cdot\frac{l}{4} - H_A(h+f) = 0$$

$$\therefore H_A = H_C = \frac{wl^2}{8(h+f)} = H_B$$

$$M_D = -H_A\cdot h = -\frac{wl^2h}{8(h+f)}$$

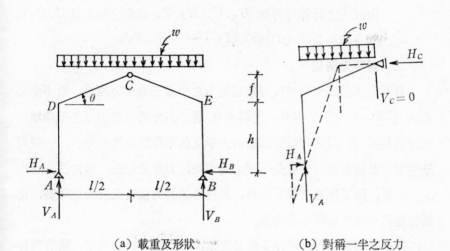

（a）載重及形狀　　　　　　（b）對稱一半之反力

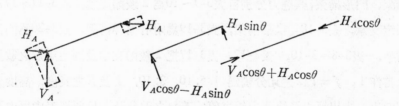

（c）斜桿桿端力之分解

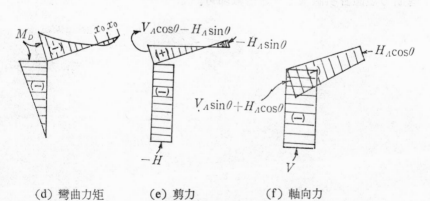

（d）彎曲力矩　　（e）剪力　　（f）軸向力

圖　3-22

由以上之計算可得知 H_A, V_A, H_B, V_B 支點之反力其M, Q, N 圖各繪製於圖 (d),(e),(f)。

二、靜不定構架

靜不定構架因支點之反力數超過力之平衡三條件方程式，故不能馬上以 $\sum X = 0$，$\sum Y = 0$，$\sum M = 0$ 解，其分析就比靜定構架煩瑣。欲解這類構架，我們可以應用結構力學之基本理論做精解分析，一般可分應力法及變形法，也就是所謂的撓角法，力矩分配法，虛功法，卡氏法……等，除了應力及變形法外，最為簡捷的方法就是直接查圖表，這裏就是利用此法解靜不定構架。

靜不定構架之形式可分 2 鉸節支承,固定支承,拱形構架，附有繫桿構架，門形構架,其應力分別自表3-7~10為 2 鉸節支承，表3-11~17為固定支承，表3-18為拱形構架，表3-19為附有繫桿構架，表3-20為門形構架，表3-8~3-10，表3-12~表3-17把 2 鉸節支承及固定支承之載重 w 當作 1，$f = l/2$ 之比分別為 1.5:10，3:10，l 及 h 之長度，高度分別標出，求出反力及彎曲力矩之值，若 w 之改變時，只要把表中反力及彎曲力矩值各項值乘上 w 之倍數即可。

表 3-7　2鉸節支承　　　構架 1

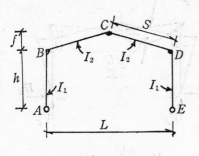

係數:

$$k = \frac{I_2}{I_1} \cdot \frac{h}{s}$$

$$\phi = \frac{f}{h}$$

$$m = 1 + \phi$$

構架形狀

$$B = 2(k+1) + m \qquad C = 1 + 2m \qquad N = B + mC$$

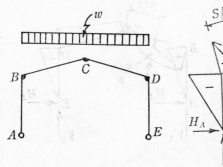

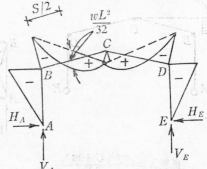

$$M_B = M_D = -\frac{wL^2(3+5m)}{16N} \qquad\qquad M_C = \frac{wL^2}{8} + mM_B$$

$$H_A = H_E = -\frac{M_B}{h} \qquad\qquad V_A = V_E = \frac{wL}{2}$$

構架 1

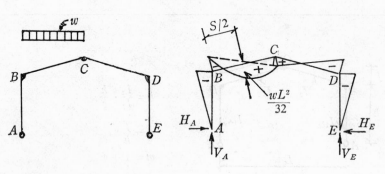

$$M_B = M_D = -\frac{wL^2(3+5m)}{32N} \qquad M_C = \frac{wL^2}{16} + mM_B$$

$$H_A = H_E = -\frac{M_B}{h} \qquad V_A = \frac{3wL}{8} \qquad V_E = \frac{wL}{8}$$

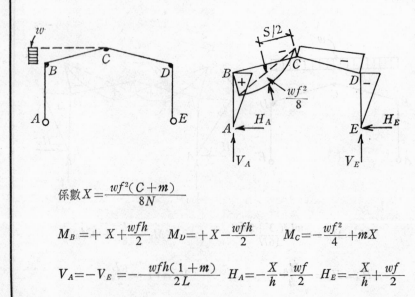

$$係數\,X = \frac{wf^2(C+m)}{8N}$$

$$M_B = +X + \frac{wfh}{2} \qquad M_D = +X - \frac{wfh}{2} \qquad M_C = -\frac{wf^2}{4} + mX$$

$$V_A = -V_E = -\frac{wfh(1+m)}{2L} \qquad H_A = -\frac{X}{h} - \frac{wf}{2} \qquad H_E = -\frac{X}{h} + \frac{wf}{2}$$

構架 1

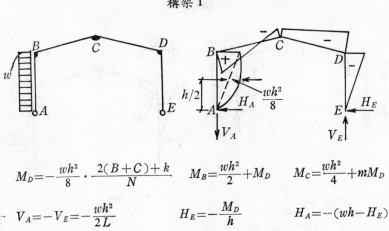

$$M_D = -\frac{wh^2}{8} \cdot \frac{2(B+C)+k}{N} \qquad M_B = \frac{wh^2}{2} + M_D \qquad M_C = \frac{wh^2}{4} + mM_D$$

$$V_A = -V_E = -\frac{wh^2}{2L} \qquad H_E = -\frac{M_D}{h} \qquad H_A = -(wh - H_E)$$

構架 1

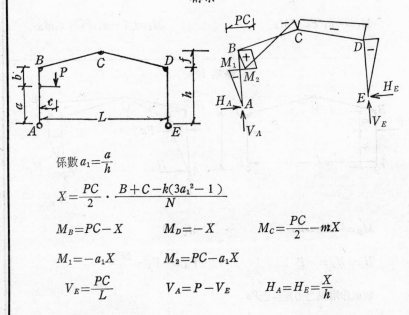

$$係數\ a_1 = \frac{a}{h}$$

$$X = \frac{PC}{2} \cdot \frac{B+C-k(3a_1^2-1)}{N}$$

$$M_B = PC - X \qquad M_D = -X \qquad M_C = \frac{PC}{2} - mX$$

$$M_1 = -a_1 X \qquad M_2 = PC - a_1 X$$

$$V_E = \frac{PC}{L} \qquad V_A = P - V_E \qquad H_A = H_E = \frac{X}{h}$$

構架 1

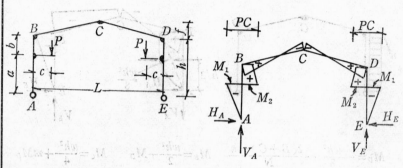

係數: $a_1 = \dfrac{a}{h}$

$$M_B = M_D = PC \cdot \dfrac{\phi C + k(3a_1{}^2 - 1)}{N} \qquad M_C = -\phi PC + m M_B$$

$$H_A = H_E = \dfrac{PC - M_B}{h} \qquad V_A = V_E = P$$

$$M_1 = -a_1(PC - M_B) \qquad M_2 = (1 - a_1)PC + a_1 M_B$$

構架 1

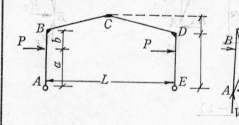

$$M_B = -M_D = Pa \qquad M_C = 0$$

$$H_A = H_E = -P \qquad V_A = -V_E = \dfrac{2Pa}{L}$$

載重作用點之力矩 $= \pm Pa$

構架 1

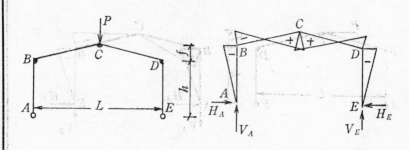

$$M_B = M_D = -\frac{PL}{4} \cdot \frac{C}{N} \qquad M_C = +\frac{PL}{4} \cdot \frac{B}{N}$$

$$V_A = V_E = \frac{P}{2} \qquad H_A = H_E = -\frac{M_B}{h}$$

構架 1

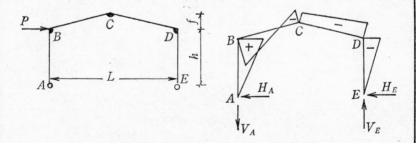

$$M_D = -\frac{Ph(B+C)}{2N} \qquad M_B = Ph + M_D \qquad M_C = \frac{Ph}{2} + mM_D$$

$$V_A = -V_E = -\frac{Ph}{L} \qquad H_E = -\frac{M_D}{h} \qquad H_A = -(P - H_E)$$

構架 1

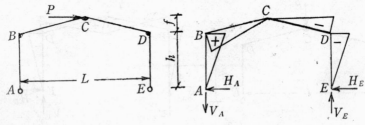

$$M_B = -M_D = +\frac{Ph}{2} \qquad\qquad M_C = 0$$

$$V_A = -V_E = -\frac{Phm}{L} \qquad\qquad H_A = -H_E = -\frac{P}{2}$$

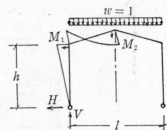

表 3-8　2鉸支承，垂直載重

l(m)	h(m)	1.5:10 坡度				3:10 坡度			
		V	H	M_1	M_2	V	H	M_1	M_2
6.0	3.0	3.00	−0.731	2.19	−1.97	3.00	−0.716	2.15	−1.71
	3.5	3.00	−0.607	2.13	−2.10	3.00	−0.600	2.10	−1.86
	4.0	3.00	−0.514	2.06	−2.21	3.00	−0.511	2.04	−2.00
	4.5	3.00	−0.442	1.99	−2.31	3.00	−0.442	1.99	−2.11
	5.0	3.00	−0.385	1.93	−2.40	3.00	−0.386	1.93	−2.22
	5.5	3.00	−0.339	1.86	−2.48	3.00	−0.341	1.88	−2.32
	6.0	3.00	−0.301	1.81	−2.56	3.00	−0.304	1.82	−2.40
8.0	3.0	4.00	−1.36	4.09	−3.10	4.00	−1.31	3.92	−2.51
	3.5	4.00	−1.14	4.00	−3.31	4.00	−1.11	3.88	−2.79
	4.0	4.00	−0.978	3.91	−3.50	4.00	−0.957	3.83	−3.02
	4.5	4.00	−0.848	3.82	−3.68	4.00	−0.836	3.76	−3.24
	5.0	4.00	−0.745	3.72	−3.83	4.00	−0.738	3.69	−3.42
	5.5	4.00	−0.660	3.63	−3.97	4.00	−0.657	3.62	−3.60
	6.0	4.00	−0.590	3.54	−4.11	4.00	−0.590	3.54	−3.75
10.0	3.0	5.00	−2.18	6.53	−4.34	5.00	−2.05	6.13	−3.30
	3.5	5.00	−1.84	6.45	−4.67	5.00	−1.76	6.15	−3.72
	4.0	5.00	−1.59	6.35	−4.97	5.00	−1.53	6.12	−4.09
	4.5	5.00	−1.39	6.23	−5.23	5.00	−1.35	6.06	−4.42
	5.0	5.00	−1.22	6.12	−5.47	5.00	−1.20	5.99	−4.72
	5.5	5.00	−1.09	6.00	−5.68	5.00	−1.07	5.91	−4.98
	6.0	5.00	−0.980	5.88	−5.89	5.00	−0.969	5.82	−5.23
12.0	3.0	6.00	−3.16	9.49	−5.67	6.00	−2.91	8.74	−4.01
	3.5	6.00	−2.70	9.43	−6.14	6.00	−2.53	8.84	−4.62
	4.0	6.00	−2.33	9.34	−6.56	6.00	−2.22	8.86	−5.15
	4.5	6.00	−2.05	9.22	−6.93	6.00	−1.97	8.84	−5.62
	5.0	6.00	−1.82	9.09	−7.27	6.00	−1.76	8.79	−6.05
	5.5	6.00	−1.63	8.96	−7.58	6.00	−1.59	8.72	−6.43
	6.0	6.00	−1.47	8.81	−7.86	6.00	−1.44	8.63	−6.78
14.0	3.0	7.00	−4.31	12.9	−7.04	7.00	−3.90	11.7	−4.62
	3.5	7.00	−3.69	12.9	−7.69	7.00	−3.40	11.9	−5.44
	4.0	7.00	−3.22	12.9	−8.26	7.00	−3.01	12.0	−6.16
	4.5	7.00	−2.84	12.8	−8.76	7.00	−2.68	12.1	−6.80
	5.0	7.00	−2.53	12.5	−9.22	7.00	−2.41	12.1	−7.38
	5.5	7.00	−2.27	12.5	−9.63	7.00	−2.19	12.0	−7.90
	6.0	7.00	−2.06	12.3	−10.0	7.00	−1.99	11.9	− .38
16.0	3.0	8.00	−5.61	16.8	−8.43	8.00	−4.98	15.0	−5.09
	3.5	8.00	−4.83	16.9	−9.29	8.00	−4.38	15.3	−6.15
	4.0	8.00	−4.23	16.9	−10.0	8.00	−3.89	15.6	−7.09
	4.5	8.00	−3.74	16.8	−10.7	8.00	−3.49	15.7	−7.92
	5.0	8.00	−3.34	16.7	−11.3	8.00	−3.15	15.8	−8.67
	5.5	8.00	−3.01	16.6	−11.8	8.00	−2.87	15.8	−9.35
	6.0	8.00	−2.74	16.4	−12.3	8.00	−2.62	15.7	−9.97

表 3-8（續）

$l(m)$	$h(m)$	1.5:10 坡度				3:10 坡度			
		V	H	M_1	M_2	V	H	M_1	M_2
18.0	3.0	9.00	− 7.06	21.2	− 9.81	9.00	− 6.16	18.5	− 5.40
	3.5	9.00	− 6.10	21.4	−10.9	9.00	− 5.45	19.1	− 6.73
	4.0	9.00	− 5.36	21.4	−11.8	9.00	− 4.87	19.5	− 7.91
	4.5	9.00	− 4.76	21.4	−12.7	9.00	− 4.38	19.7	− 8.96
	5.0	9.00	− 4.26	21.3	−13.4	9.00	− 3.97	19.9	− 9.90
	5.5	9.00	− 3.85	21.2	−14.1	9.00	− 3.63	19.9	−10.8
	6.0	9.00	− 3.51	21.0	−14.7	9.00	− 3.33	20.0	−11.5
20.0	3.0	10.0	− 8.63	25.9	−11.1	10.0	− 7.41	22.2	− 5.53
	3.5	10.0	− 7.50	26.2	−12.5	10.0	− 6.59	23.1	− 7.16
	4.0	10.0	− 6.60	26.4	−13.7	10.0	− 5.92	23.7	− 8.60
	4.5	10.0	− 5.88	26.5	−14.7	10.0	− 5.35	24.1	− 9.88
	5.0	10.0	− 5.29	26.4	−15.6	10.0	− 4.87	24.3	−11.0
	5.5	10.0	− 4.79	26.3	−16.5	10.0	− 4.46	24.5	−12.1
	6.0	10.0	− 4.37	26.2	−17.2	10.0	− 4.10	24.6	−13.1
22.0	3.0	11.0	−10.3	31.0	−12.4	11.0	− 8.74	26.2	− 5.47
	3.5	11.0	− 9.01	31.5	−14.1	11.0	− 7.81	27.3	− 7.41
	4.0	11.0	− 7.96	31.8	−15.5	11.0	− 7.04	28.1	− 9.14
	4.5	11.0	− 7.11	32.0	−16.8	11.0	− 6.39	28.7	−10.7
	5.0	11.0	− 6.41	32.0	−17.9	11.0	− 5.83	28.2	−12.1
	5.5	11.0	− 5.82	32.0	−18.9	11.0	− 5.36	29.5	−13.4
	6.0	11.0	− 5.32	31.9	−19.8	11.0	− 4.95	29.7	−14.5
24.0	3.0	12.0	−12.2	36.5	−13.6	12.0	−10.1	30.4	− 5.21
	3.5	12.0	−10.6	37.2	−15.6	12.0	− 9.09	31.8	− 7.49
	4.0	12.0	− 9.43	37.7	−17.3	12.0	− 8.22	32.9	− 9.51
	4.5	12.0	− 8.44	38.0	−18.8	12.0	− 7.49	33.7	−11.3
	5.0	12.0	− 7.62	38.1	−20.2	12.0	− 6.86	34.3	−13.0
	5.5	12.0	− 6.93	38.1	−21.4	12.0	− 6.32	34.8	−14.5
	6.0	12.0	− 6.35	38.1	−22.5	12.0	− 5.85	35.1	−15.9
26.0	3.0	13.0	−14.1	42.3	−14.7	13.0	−11.6	34.7	− 4.73
	3.5	13.0	−12.4	43.3	−17.1	13.0	−10.4	36.5	− 7.36
	4.0	13.0	−11.0	44.0	−19.1	13.0	− 9.47	37.9	− 9.71
	4.5	13.0	− 9.86	44.4	−20.9	13.0	− 8.65	38.9	−11.8
	5.0	13.0	− 8.93	44.6	−22.5	13.0	− 7.95	39.7	−13.8
	5.5	13.0	− 8.14	44.7	−23.9	13.0	− 7.34	40.4	−15.5
	6.0	13.0	− 7.46	44.8	−25.2	13.0	− 6.81	40.8	−17.1
28.0	3.0	14.0	−16.1	48.4	−15.7	14.0	−13.1	39.2	− 4.03
	3.5	14.0	14.2	49.7	−18.5	14.0	−11.8	41.4	− 7.03
	4.0	14.0	−12.7	50.6	−20.8	14.0	−10.8	43.1	− 9.72
	4.5	14.0	−11.4	51.2	−22.9	14.0	− 9.87	44.4	−12.1
	5.0	14.0	−10.3	51.6	−24.8	14.0	− 9.09	45.5	−14.4
	5.5	14.0	− 9.42	51.8	−26.4	14.0	− 8.41	46.3	−16.4
	6.0	14.0	− 8.65	51.9	−27.9	14.0	− 7.87	46.9	−18.3
30.0	3.0	15.0	−18.3	54.8	−16.6	15.0	−14.6	43.8	− 3.10
	3.5	15.0	−16.1	56.4	−19.8	15.0	−13.3	46.4	− 6.48
	4.0	15.0	−14.4	57.6	−22.5	15.0	−12.1	48.5	− 9.53
	4.5	15.0	−13.0	58.4	−24.9	15.0	−11.1	50.1	−12.3
	5.0	15.0	−11.8	59.0	−27.0	15.0	−10.3	51.4	−14.8
	5.5	15.0	−10.8	59.3	−28.9	15.0	−9.54	52.5	−17.1
	6.0	15.0	− 9.97	59.5	−30.7	15.0	−8.88	53.3	−19.2

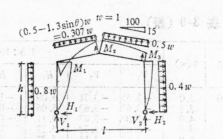

表 3-9　2鉸支承（風載重）—1

(m)	h(m)	1.5：10　坡度						
		V_1	V_2	H_1	H_2	M_1	M_2	M_3
6.0	3.0	−2.01	−0.409	2.44	1.25	− 3.71	0.900	1.95
	3.5	−2.35	−0.076	2.73	1.56	− 4.66	0.997	3.00
	4.0	−2.73	0.306	3.04	1.85	− 5.75	1.10	4.20
	4.5	−3.16	0.739	3.35	2.14	− 6.98	1.20	5.56
	5.0	−3.64	1.22	3.67	2.42	− 8.35	1.31	7.08
	5.5	−4.18	1.75	4.00	2.69	− 9.87	1.42	8.76
	6.0	−4.76	2.34	4.32	2.97	−11.5	1.55	10.6
8.0	3.0	−2.14	−1.08	2.71	1.00	− 4.54	1.34	1.21
	3.5	−2.40	−0.833	2.97	1.35	− 5.50	1.47	2.26
	4.0	−2.68	−0.545	3.25	1.67	− 6.60	1.60	3.47
	4.5	−3.01	−0.219	3.54	1.98	− 7.83	1.73	4.84
	5.0	−3.37	0.145	3.84	2.27	− 9.22	1.86	6.36
	5.5	−3.78	0.547	4.15	2.56	−10.7	1.99	8.05
	6.0	−4.21	0.985	4.47	2.85	−12.4	2.13	9.89
10.0	3.0	−2.37	−1.67	3.06	0.684	− 5.58	1.83	0.252
	3.5	−2.57	−1.47	3.27	1.07	− 6.56	2.01	1.30
	4.0	−2.80	−1.27	3.52	1.43	− 7.67	2.17	2.51
	4.5	−3.06	−0.972	3.78	1.76	− 8.92	2.34	3.89
	5.0	−3.36	−0.681	4.06	2.08	−10.3	2.50	5.42
	5.5	−3.68	−0.359	4.35	2.39	−11.8	2.66	7.11
	6.0	−4.03	−0.006	4.65	2.69	−13.5	2.82	8.96
12.0	3.0	−2.63	−2.21	3.48	0.297	− 6.83	2.34	−0.909
	3.5	−2.80	−2.04	3.64	0.737	− 7.83	2.58	0.130
	4.0	−3.00	−1.85	3.84	1.14	− 8.96	3.80	1.34
	4.5	−3.22	−1.63	4.07	1.50	−10.2	3.00	2.71
	5.0	−3.46	−1.38	4.32	1.85	−11.6	3.20	4.25
	5.5	−3.73	−1.11	4.59	2.18	−13.2	3.42	5.95
	6.0	−4.03	−0.817	4.87	2.50	−14.8	3.59	7.81
14.0	3.0	−2.92	−2.73	3.96	−0.154	− 8.30	2.87	−2.26
	3.5	−3.07	−2.58	4.06	0.345	− 9.30	3.18	−1.24
	4.0	−3.30	−2.41	4.21	0.789	−10.5	3.46	−0.044
	4.5	−3.43	−2.22	4.41	1.20	−11.7	3.72	1.33
	5.0	−3.64	−2.01	4.63	1.57	−13.2	3.97	2.86
	5.5	−3.87	−1.78	4.87	1.93	−14.7	4.20	4.56
	6.0	−4.13	−1.53	5.13	2.27	−16.4	4.44	6.42
16.0	3.0	−3.23	−3.23	4.50	−0.665	− 9.89	3.41	−3.80
	3.5	−3.36	−3.10	4.53	−0.102	−11.0	3.79	−2.81
	4.0	−3.51	−2.95	4.64	0.393	−12.2	4.15	−1.63
	4.5	−3.68	−2.78	4.79	0.840	−13.5	4.47	−0.270
	5.0	−3.86	−2.60	4.98	1.25	−14.9	4.77	1.26
	5.5	−4.07	−2.39	5.19	1.64	−16.5	5.06	2.96
	6.0	−4.30	−2.17	5.43	2.00	−18.2	5.33	4.82

表 3-9（續）

$l(m)$	$h(m)$	1.5：10　坡度						
		V_1	V_2	H_1	H_2	M_1	M_2	M_3
18.0	3.0	−3.55	−3.71	5.09	−1.23	−11.7	3.93	− 5.50
	3.5	−3.67	−3.60	5.06	−0.601	−12.8	4.41	− 4.56
	4.0	−3.80	−3.47	5.11	−0.051	−14.0	4.85	− 3.41
	4.5	−3.95	−3.32	5.22	0.441	−15.4	5.24	− 2.07
	5.0	−4.11	−3.15	5.37	0.890	−16.8	5.61	− 0.548
	5.5	−4.30	−2.97	5.55	1.31	−18.4	5.95	1.14
	6.0	−4.50	−2.77	5.76	1.70	−20.2	6.28	3.00
20.0	3.0	−3.88	−4.19	5.74	−1.85	−13.6	4.43	− 7.36
	3.5	−3.98	−4.09	5.64	−1.15	−14.8	5.03	− 6.48
	4.0	−4.10	−3.97	5.63	−0.541	−16.1	5.55	− 5.37
	4.5	−4.24	−3.83	5.69	−0.001	−17.5	6.03	− 4.05
	5.0	−4.39	−3.69	5.80	0.489	−19.0	6.46	− 2.56
	5.5	−4.55	−3.52	5.95	0.941	−20.6	6.87	− 0.877
	6.0	−4.73	−3.34	6.13	1.36	−22.4	7.26	0.947
22.0	3.0	−4.21	−4.67	6.44	−2.52	−15.7	4.91	− 9.37
	3.5	−4.31	−4.57	6.26	−1.75	−17.0	5.62	− 8.56
	4.0	−4.42	−4.46	6.19	−1.08	−18.4	6.25	− 7.50
	4.5	−4.54	−4.34	6.20	−0.484	−19.8	6.82	− 6.23
	5.0	−4.68	−4.20	6.27	0.049	−21.3	7.34	− 4.75
	5.5	−4.83	−4.05	6.38	0.537	−23.0	7.82	− 3.10
	6.0	−4.99	−3.89	6.53	0.990	−24.8	8.27	− 1.26
24.0	3.0	−4.55	−5.14	7.19	−3.24	−18.0	5.35	−11.5
	3.5	−4.63	−5.05	6.93	−2.39	−19.4	6.20	−10.8
	4.0	−4.74	−4.95	6.80	−1.65	−20.8	6.94	− 9.80
	4.5	−4.85	−4.84	6.75	−1.01	−22.3	7.61	− 8.58
	5.0	−4.98	−4.71	6.78	−0.418	−23.9	8.22	− 7.14
	5.5	−5.11	−4.57	6.85	0.099	−25.6	8.78	− 5.51
	6.0	−5.26	−4.42	6.96	0.586	−27.4	9.30	− 3.69
26.0	3.0	−4.89	−5.61	7.98	−4.00	−20.3	5.75	−13.8
	3.5	−4.97	−5.53	7.64	−3.08	−21.8	6.74	−13.2
	4.0	−5.06	−5.43	7.44	−2.27	−23.4	7.61	−12.3
	4.5	−5.17	−5.33	7.34	−1.57	−24.9	8.39	−11.1
	5.0	−5.28	−5.21	7.32	−0.940	−26.6	9.09	− 9.70
	5.5	−5.41	−5.08	7.35	−0.373	−28.3	9.74	− 8.10
	6.0	−5.55	−4.94	7.43	0.149	−30.2	10.3	− 6.31
28.0	3.0	−5.23	−6.07	8.81	−4.81	−22.8	6.10	−16.2
	3.5	−5.30	−6.00	8.39	−3.79	−24.5	7.25	−15.7
	4.0	−5.39	−5.91	8.13	−2.92	−26.1	8.26	−14.9
	4.5	−5.49	−5.81	7.97	−2.16	−27.7	9.15	−13.8
	5.0	−5.60	−5.70	7.89	−1.49	−29.5	9.96	−12.4
	5.5	−5.72	−5.58	7.88	−0.878	−31.3	10.7	−10.9
	6.0	−5.85	−5.45	7.92	−0.819	−33.1	11.4	− 9.12
30.0	3.0	−5.57	−6.54	9.68	−5.65	−25.4	6.39	−18.7
	3.5	−5.64	−6.47	9.18	−4.55	−27.2	7.71	−18.4
	4.0	−5.73	−6.38	8.84	−3.61	−29.0	8.86	−17.6
	4.5	−5.82	−6.29	8.63	−2.79	−30.7	9.89	−16.6
	5.0	−5.92	−6.19	8.50	−2.07	−32.5	10.8	−15.3
	5.5	−6.03	−6.01	8.45	−1.41	−34.4	11.7	−13.8
	6.0	−6.15	−5.95	8.45	−0.817	−36.3	12.4	−12.1

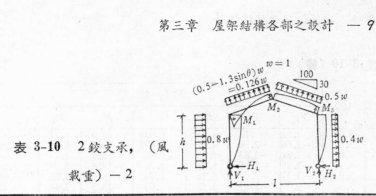

表 3-10 2鉸支承，（風載重）— 2

$l\,(m)$	$h\,(m)$	3:10 坡 度						
		V_1	V_2	H_1	H_2	M_1	M_2	M_3
6.0	3.0	−1.75	−0.126	2.50	1.44	− 3.90	0.646	2.51
	3.5	−2.11	0.227	2.81	1.73	− 4.94	0.754	3.59
	4.0	−2.51	0.630	3.13	2.01	− 6.11	0.865	4.84
	4.5	−2.96	1.08	3.45	2.29	− 7.42	0.981	6.24
	5.0	−3.47	1.59	3.78	2.56	− 8.88	1.10	7.81
	5.5	−4.02	2.14	4.10	2.83	−10.5	1.23	9.54
	6.0	−4.62	2.74	4.43	3.10	−12.2	1.37	11.4
8.0	3.0	−1.76	−0.750	2.75	1.30	− 4.65	0.857	2.10
	3.5	−2.03	−0.479	3.04	1.61	− 5.72	1.00	3.20
	4.0	−2.34	−0.169	3.34	1.91	− 6.94	1.15	4.46
	4.5	−2.68	0.178	3.64	2.21	− 8.29	1.29	5.88
	5.0	−3.07	0.563	3.96	2.49	− 9.79	1.44	7.46
	5.5	−3.49	0.985	4.28	2.77	−11.4	1.59	9.20
	6.0	−3.95	1.44	4.60	3.05	−13.2	1.75	11.1
10.0	3.0	−1.85	−1.28	3.04	1.12	− 5.52	1.05	1.57
	3.5	−2.07	−1.06	3.30	1.46	− 6.65	1.24	2.66
	4.0	−2.33	−0.807	3.58	1.78	− 7.91	1.43	3.93
	4.5	−2.61	−0.524	3.87	2.09	− 9.31	1.61	5.36
	5.0	−2.92	−0.211	4.17	2.39	−10.8	1.79	6.96
	5.5	−3.26	0.132	4.48	2.69	−12.5	1.97	8.72
	6.0	−3.64	0.509	4.79	2.97	−14.3	2.15	10.6
12.0	3.0	−1.99	−1.77	3.37	0.906	− 6.50	1.21	0.919
	3.5	−2.18	−1.58	3.60	1.27	− 7.69	1.46	2.01
	4.0	−2.39	−1.37	3.85	1.62	− 9.01	1.68	3.28
	4.5	−2.63	−1.13	4.12	1.95	−10.5	1.92	4.72
	5.0	−2.90	−0.859	4.41	2.26	−12.0	2.14	6.32
	5.5	−3.19	−0.568	4.70	2.57	−13.8	2.36	8.09
	6.0	−3.51	−0.253	5.00	2.87	−15.6	2.57	10.0
14.0	3.0	−2.15	−2.23	3.73	0.658	− 7.58	1.32	0.174
	3.5	−2.32	−2.07	3.93	1.06	− 8.85	1.64	1.25
	4.0	−2.51	−1.88	4.16	1.43	−10.2	1.93	2.51
	4.5	−2.72	−1.67	4.41	1.78	−11.7	2.21	3.94
	5.0	−2.95	−1.44	4.68	2.11	−13.4	2.48	5.55
	5.5	−3.20	−1.18	4.95	2.43	−15.1	2.74	7.33
	6.0	−3.48	−0.907	5.24	2.75	−17.0	3.00	9.27
16.0	3.0	−2.33	−2.68	4.1	0.381	− 8.75	1.38	−0.658
	3.5	−2.48	−2.53	4.29	0.810	−10.1	1.77	0.384
	4.0	−2.65	−2.36	4.49	1.21	−11.6	2.13	1.63
	4.5	−2.84	−2.17	4.72	1.58	−13.1	2.47	3.05
	5.0	−3.04	−1.97	4.97	1.93	−14.8	2.79	4.66
	5.5	−3.27	−1.74	5.23	2.27	−16.6	3.10	6.43
	6.0	−3.51	−1.50	5.50	2.60	−18.6	3.40	8.38

表 3-10 (續)

(m)	h(m)	3:10 坡 度						
		V_1	V_2	H_1	H_2	M_1	M_2	M_3
18.0	3.0	−2.52	−3.12	4.53	0.078	−10.0	1.37	−1.57
	3.5	−2.66	−2.98	4.67	0.538	−11.4	1.85	−0.567
	4.0	−2.81	−2.83	4.85	0.961	−13.0	2.29	0.645
	4.5	−2.98	−2.66	5.05	1.36	−14.6	2.69	2.05
	5.0	−3.17	−2.47	5.28	1.73	−16.4	3.08	3.65
	5.5	−3.37	−2.27	5.52	2.09	−18.3	3.44	5.42
	6.0	−3.59	−2.05	5.78	2.43	−20.3	3.80	7.37
20.0	3.0	−2.72	−3.54	4.97	−0.248	−11.3	1.30	−2.54
	3.5	−2.85	−3.42	5.08	0.244	−12.9	1.87	−1.60
	4.0	−2.99	−3.28	5.23	0.694	−14.5	2.39	−0.424
	4.5	−3.14	−3.12	5.41	1.11	−16.2	2.87	0.956
	5.0	−3.31	−2.95	5.61	1.51	−18.1	3.32	2.53
	5.5	−3.50	−2.77	5.84	1.88	−20.0	3.75	4.29
	6.0	−3.70	−2.57	6.08	2.24	−22.1	4.16	6.24
22.0	3.0	−2.92	−3.9	5.43	−0.593	−12.7	1.16	−3.58
	3.5	−3.04	−3.85	5.50	−0.071	−14.4	1.82	−2.70
	4.0	−3.17	−3.72	5.63	0.406	−16.1	2.43	−1.58
	4.5	−3.32	−3.58	5.78	0.849	−17.9	2.99	−0.231
	5.0	−3.47	−3.42	5.97	1.26	−19.8	3.52	1.32
	5.5	−3.64	−3.25	6.18	1.66	−21.9	4.01	3.06
	6.0	−3.83	−3.06	6.40	2.03	−24.0	4.49	4.99
24.0	3.0	−3.13	−4.39	5.90	−0.957	−14.1	0.948	−4.67
	3.5	−3.24	−4.28	5.95	−0.404	−15.9	1.71	−3.87
	4.0	−3.36	−4.15	6.05	0.100	−17.8	2.41	−2.90
	4.5	−3.50	−4.02	6.18	0.566	−19.7	3.06	−1.50
	5.0	−3.64	−3.87	6.34	1.00	−21.7	3.66	0.013
	5.5	−3.80	−3.71	6.53	1.42	−23.8	4.23	1.73
	6.0	−3.98	−3.54	6.74	1.81	−26.0	4.77	3.64
26.0	3.0	−3.34	−4.80	6.39	−1.34	−15.6	0.658	−5.81
	3.5	−3.45	−4.70	6.41	−0.754	−17.5	1.53	−5.09
	4.0	−3.56	−4.58	6.48	−0.223	−19.5	2.33	−4.09
	4.5	−3.69	−4.46	6.59	0.257	−21.6	3.06	−2.85
	5.0	−3.82	−4.32	6.73	0.725	−23.7	3.75	−1.38
	5.5	−3.97	−4.17	6.90	1.16	−25.9	4.40	0.309
	6.0	−4.13	−4.01	7.09	1.57	−28.1	5.01	2.19
28.0	3.0	−3.56	−5.21	6.90	−1.73	−17.1	0.289	−6.99
	3.5	−3.65	−5.12	6.89	−1.12	−19.2	1.37	−6.37
	4.0	−3.76	−5.01	6.93	−0.562	−21.3	2.17	−5.45
	4.5	−3.88	−4.89	7.02	−0.048	−23.5	3.00	−4.27
	5.0	−4.01	−4.76	7.14	0.431	−25.7	3.78	−2.85
	5.5	−4.15	−4.62	7.29	0.882	−28.0	4.51	−1.20
	6.0	−4.30	−3.47	7.46	1.31	−30.4	5.20	0.654
30.0	3.0	−3.77	−5.63	7.42	−2.14	−18.7	−0.160	−8.21
	3.5	−3.87	−5.53	7.38	−1.50	−20.9	0.937	−7.69
	4.0	−3.97	−5.43	7.40	−0.915	−23.2	1.94	−6.86
	4.5	−4.08	−5.32	7.46	−0.378	−25.5	2.88	−5.75
	5.0	−4.20	−5.19	7.56	0.123	−27.8	3.75	−4.39
	5.5	−4.34	−5.06	7.69	0.593	−30.2	4.56	−2.79
	6.0	−4.48	−4.92	7.84	1.04	−32.7	5.34	−0.973

表 3-11　固定支承　　　構架 2

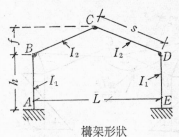

構架形狀

係數：

$$k=\frac{I_2}{I_1}\cdot\frac{h}{s}\qquad \phi=\frac{f}{h}$$

$$m=1+\phi$$

$$B=3k+2\qquad C=1+2m$$

$$K_1=2(\,k+1+m+m^2\,)\qquad K_2=2(\,k+\phi^2\,)$$

$$R=\phi C-k\qquad N_1=K_1K_2-R^2\qquad N_2=3k+B$$

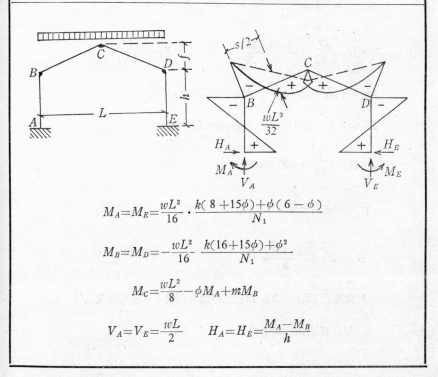

$$M_A=M_E=\frac{wL^2}{16}\cdot\frac{k(\,8+15\phi)+\phi(\,6-\phi\,)}{N_1}$$

$$M_B=M_D=-\frac{wL^2}{16}\ \frac{k(16+15\phi)+\phi^2}{N_1}$$

$$M_C=\frac{wL^2}{8}-\phi M_A+mM_B$$

$$V_A=V_E=\frac{wL}{2}\qquad H_A=H_E=\frac{M_A-M_B}{h}$$

構架 2

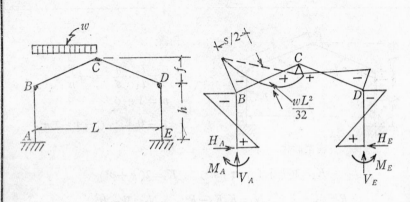

係數: * $X_1 = \dfrac{wL^2}{32} \cdot \dfrac{k(8+15\phi)+\phi(6-\phi)}{N_1}$

* $X_2 = \dfrac{wL^2}{32} \cdot \dfrac{k(16+15\phi)+\phi^2}{N_1}$　　　$X_3 = \dfrac{wL^2}{32N_2}$

$M_A = +X_1 - X_3$　　　　$M_B = -X_2 - X_3$

$M_E = +X_1 + X_3$　　　　$M_D = -X_2 + X_3$

*$M_C = \dfrac{wL^2}{16} - \phi X_1 - m X_2$

$V_E = \dfrac{wL}{8} - \dfrac{2X_3}{L}$　　　$V_A = \dfrac{wL}{2} - V_E$

$H_A = H_E = \dfrac{X_1 + X_2}{h}$

* 此地之 X_1, $-X_2$, M_C 正好爲整個構架承受均佈載重時

　　M_A, M_B, M_C 值之半。

構架 2

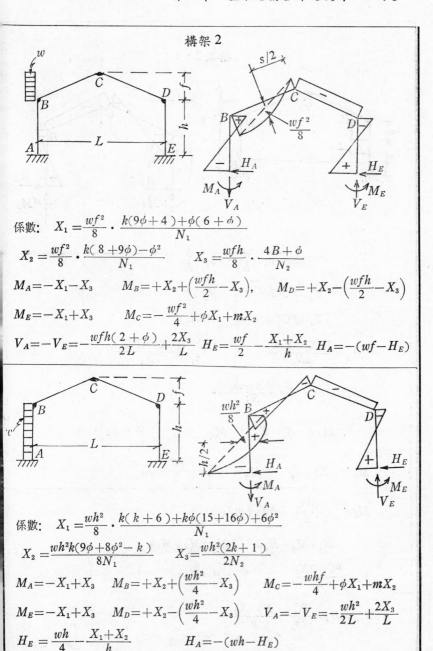

係數:　$X_1 = \dfrac{wf^2}{8} \cdot \dfrac{k(9\phi+4)+\phi(6+\phi)}{N_1}$

$X_2 = \dfrac{wf^2}{8} \cdot \dfrac{k(8+9\phi)-\phi^2}{N_1}$　　$X_3 = \dfrac{wfh}{8} \cdot \dfrac{4B+\phi}{N_2}$

$M_A = -X_1 - X_3$　　$M_B = +X_2 + \left(\dfrac{wfh}{2} - X_3\right)$,　　$M_D = +X_2 - \left(\dfrac{wfh}{2} - X_3\right)$

$M_E = -X_1 + X_3$　　$M_C = -\dfrac{wf^2}{4} + \phi X_1 + mX_2$

$V_A = -V_E = -\dfrac{wfh(2+\phi)}{2L} + \dfrac{2X_3}{L}$　$H_E = \dfrac{wf}{2} - \dfrac{X_1+X_2}{h}$　$H_A = -(wf - H_E)$

係數:　$X_1 = \dfrac{wh^2}{8} \cdot \dfrac{k(k+6)+k\phi(15+16\phi)+6\phi^2}{N_1}$

$X_2 = \dfrac{wh^2 k(9\phi + 8\phi^2 - k)}{8N_1}$　　$X_3 = \dfrac{wh^2(2k+1)}{2N_2}$

$M_A = -X_1 + X_3$　　$M_B = +X_2 + \left(\dfrac{wh^2}{4} - X_3\right)$　　$M_C = -\dfrac{whf}{4} + \phi X_1 + mX_2$

$M_E = -X_1 + X_3$　　$M_D = +X_2 - \left(\dfrac{wh^2}{4} - X_3\right)$　　$V_A = -V_E = -\dfrac{wh^2}{2L} + \dfrac{2X_3}{L}$

$H_E = \dfrac{wh}{4} - \dfrac{X_1+X_2}{h}$　　　　$H_A = -(wh - H_E)$

構架 2

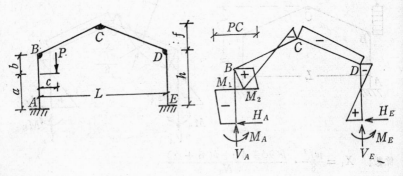

$$係數: \quad a_1 = \frac{a}{h} \qquad b_1 = \frac{b}{h}$$

$$Y_1 = PC[2\phi^2 - (1 - 3b_1^2)k]$$

$$Y_2 = PC[\phi - (3a_1^2 - 1)k]$$

$$X_1 = \frac{Y_1 K_1 - Y_2 R}{2N_1} \qquad\qquad X_2 = \frac{Y_2 K_2 - Y_1 R}{2N_1}$$

$$X_3 = \frac{PC}{2} \cdot \frac{B - 3(a_1 - b_1)k}{N_2}$$

$$M_A = -X_1 - X_3 \qquad M_B = +X_2 + \left(\frac{PC}{2} - X_3\right)$$

$$M_E = -X_1 + X_3 \qquad M_D = +X_2 - \left(\frac{PC}{2} - X_3\right)$$

$$M_C = -\frac{\phi PC}{2} + \phi X_1 + m X_2$$

$$M_1 = M_A - H_A a \qquad M_2 = M_B + M_E b$$

$$V_E = \frac{PC - 2X_3}{L} \qquad V_A = P - V_E$$

$$H_A = H_E = \frac{PC}{2h} - \frac{X_1 + X_2}{h}$$

構架 2

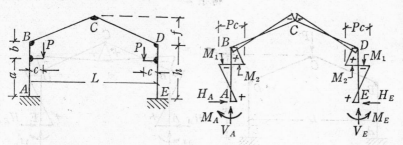

係數:　$a_1 = \dfrac{a}{h}$　$b_1 = \dfrac{b}{h}$

$$Y_1 = Pc[2\phi^2 - (1 - 3b_1^2)k]$$

$$Y_2 = Pc[\phi C + (3a_1^2 - 1)k]$$

$$M_A = M_E = \frac{Y_2 R - Y_1 K_1}{N_1} \qquad M_B = M_D = \frac{Y_2 K_2 - Y_1 R}{N_1}$$

$$M_C = -\phi(Pc + M_A) + m M_B$$

$$V_A = V_D = P \qquad H_A = H_E = \frac{Pc + M_A - M_B}{h}$$

$$M_1 = M_A - H_A a \qquad M_2 = M_B + H_E b$$

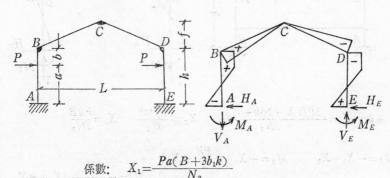

係數:　$X_1 = \dfrac{Pa(B + 3b_1 k)}{N_2}$

$$M_A = -M_E = -X_1 \quad M_B = -M_D = Pa - X_1 \quad M_C = 0$$

$$V_A = -V_E = -2\left[\frac{Pa - X_1}{L}\right] \quad H_A = -H_E = -P$$

構架 2

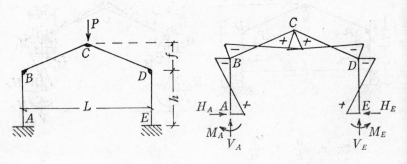

$$M_A = M_E = \frac{3PL(k + 2k\phi + \phi)}{4N_1} \qquad M_B = M_D = -\frac{3PLkm}{2N_1}$$

$$M_C = \frac{PL}{4} - \phi M_A + m M_B \quad V_A = V_E = \frac{P}{2} \qquad H_A = H_E = \frac{M_A - M_B}{h}$$

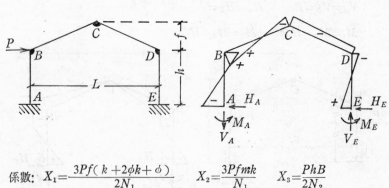

$$係數: \quad X_1 = \frac{3Pf(k + 2\phi k + \phi)}{2N_1} \qquad X_2 = \frac{3Pfmk}{N_1} \qquad X_3 = \frac{PhB}{2N_2}$$

$$M_A = -X_1 - X_3 \qquad M_B = +X_2 + \left(\frac{Ph}{2} - X_3\right)$$

$$M_E = -X_1 + X_3 \qquad M_D = +X_2 - \left(\frac{Ph}{2} - X_3\right) \qquad M_C = -\frac{Pf}{2} + \phi X_1 + m X_2$$

$$V_A = -V_E = -\frac{Ph - 2X_3}{L} \qquad H_E = \frac{P}{2} - \frac{X_1 + X_2}{h} \qquad H_A = -(P - H_E)$$

構架 2

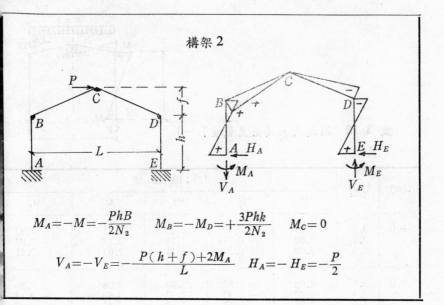

$$M_A = -M = -\frac{PhB}{2N_2} \qquad M_B = -M_D = +\frac{3Phk}{2N_2} \qquad M_C = 0$$

$$V_A = -V_E = -\frac{P(h+f)+2M_A}{L} \qquad H_A = -H_E = -\frac{P}{2}$$

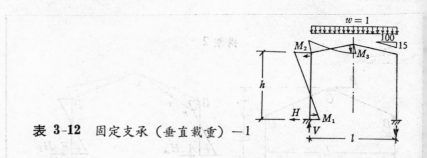

表 3-12 固定支承（垂直載重）—1

$l(m)$	$h(m)$	1.5:10 坡度				
		V	H	M_1	M_2	M_3
6.0	3.5	3.00	− 0.997	1.27	2.22	− 1.83
	4.5	3.00	− 0.736	1.18	2.13	− 2.04
	5.5	3.00	− 0.571	1.11	2.03	− 2.21
8.0	3.5	4.00	− 1.87	2.46	4.08	− 2.80
	4.5	4.00	− 1.40	2.32	3.99	− 3.18
	5.5	4.00	− 1.10	2.18	3.86	− 3.48
10.0	3.5	5.00	− 3.01	4.13	6.41	− 3.83
	4.5	5.00	− 2.28	3.89	6.37	− 4.42
	5.5	5.00	− 1.81	3.68	6.26	− 4.89
12.0	3.5	6.00	− 4.42	6.30	9.18	− 4.84
	4.5	6.00	− 3.38	5.94	9.25	− 5.71
	5.5	6.00	− 2.69	5.62	9.18	− 6.40
14.0	3.5	7.00	− 6.09	9.00	12.3	− 5.79
	4.5	7.00	− 4.68	8.49	12.6	− 7.01
	5.5	7.00	− 3.75	8.04	12.6	− 7.97
16.0	3.5	8.00	− 8.01	12.3	15.8	− 6.62
	4.5	8.00	− 6.20	11.6	16.3	− 8.26
	5.5	8.00	− 4.99	11.0	16.5	− 9.54
18.0	3.5	9.00	− 10.2	16.1	19.5	− 7.30
	4.5	9.00	− 7.91	15.2	20.4	− 9.44
	5.5	9.00	− 6.40	14.4	20.8	−11.1
20.0	3.5	10.0	−12.5	20.5	23.4	− 7.78
	4.5	10.0	− 9.82	19.4	24.8	−10.5
	5.5	10.0	− 7.98	18.4	25.4	−12.6

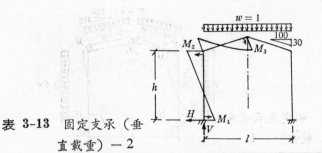

表 3-13　固定支承（垂
直載重）－2

$l(m)$	$h(m)$	3 : 10　坡　度				
		V	H	M_1	M_2	M_3
6.0	3.5	3.00	− 0.995	1.36	2.12	−1.48
	4.5	3.00	− 0.744	1.27	2.08	−1.75
	5.5	3.00	− 0.581	1.18	2.01	−1.97
8.0	3.5	4.00	− 1.83	2.63	3.76	−2.04
	4.5	4.00	− 1.40	2.48	3.79	−2.54
	5.5	4.00	− 1.11	2.34	3.75	−2.93
10.0	3.5	5.00	− 2.88	4.36	5.72	−2.46
	4.5	5.00	− 2.23	4.15	5.90	−3.25
	5.5	5.00	− 1.80	3.94	5.94	−3.87
12.0	3.5	6.00	− 4.12	6.51	7.90	−2.68
	4.5	6.00	− 3.25	6.28	8.34	−3.82
	5.5	6.00	− 2.64	6.00	8.52	−4.73
14.0	3.5	7.00	− 5.52	9.08	10.3	−2.65
	4.5	7.00	− 4.42	8.85	11.0	−4.20
	5.5	7.00	− 3.63	8.51	11.4	−5.46
16.0	3.5	8.00	− 7.06	12.0	12.7	−2.35
	4.5	8.00	− 5.72	11.8	13.9	−4.35
	5.5	8.00	− 4.74	11.5	14.6	−6.00
18.0	3.5	9.00	− 8.70	15.2	15.2	−1.76
	4.5	9.00	− 7.15	15.2	16.9	−4.25
	5.5	9.00	− 5.98	15.0	18.0	−6.34
20.0	3.5	10.0	−10.4	18.7	17.8	−0.870
	4.5	10.0	− 8.68	19.0	20.1	−3.87
	5.5	10.0	− 7.33	18.7	21.6	−6.43

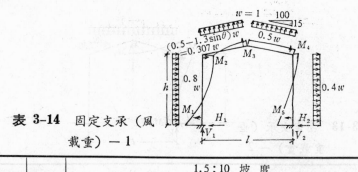

表 **3-14**　固定支承（風載重）－1

$l(m)$	$h(m)$	1.5：10 坡度								
		V_1	V_2	H_1	H_2	M_1	M_2	M_3	M_4	M_5
6.0	3.5	−1.40	−1.03	2.99	1.30	−3.69	−1.88	0.817	0.088	−2.01
	4.5	−1.64	−0.782	3.60	1.89	−5.55	−2.53	0 971	0.881	−3.58
	5.5	−1.95	−0.476	4.24	2.45	−7.87	−3.36	1.13	1.89	−5.51
8.0	3.5	−1.65	−1.58	3.36	0.954	−4.31	−2.56	1.20	−0.756	−1.65
	4.5	−1.83	−1.40	3.89	1.63	−6.19	−3.22	1.41	0.005	−3.26
	5.5	−2.05	−1.17	4.48	2.23	−8.53	−4.03	1.62	0.993	−5.24
10.0	3.5	−1.95	−2.09	3.84	0.502	−5.13	−3.42	1.59	−1.80	−1.11
	4.5	−2.08	−1.95	4.27	1.28	−7.01	−4.10	1.89	−1.08	−2.78
	5.5	−2.26	−1.78	4.79	1.95	−9.35	−4.92	2.17	−0.128	−4.81
12.0	3.5	−2.26	−2.59	4.43	−0.056	−6.16	−4.45	1.98	−3.02	−0.377
	4.5	−2.37	−2.47	4.73	0.843	−8.03	−5.16	2.39	−2.37	−2.11
	5.5	−2.52	−2.33	5.18	1.60	−10.4	−5.99	2.75	−1.46	−4.21
14.0	3.5	−2.58	−3.07	5.12	−0.715	−7.42	−5.60	2.34	−4.41	0.549
	4.5	−2.68	−2.97	5.28	0.325	−9.26	−6.39	2.89	−3.85	−1.26
	5.5	−2.80	−2.85	5.62	1.18	−11.6	−7.26	3.35	−3.00	−3.43
16.0	3.5	−2.91	−3.55	5.90	−1.47	−8.91	−6.85	2.64	−5.93	1.68
	4.5	−2.99	−3.46	5.91	−0.273	−10.7	−7.76	3.37	−5.49	−0.213
	5.5	−3.10	−3.36	9.14	0.686	−13.0	−8.69	3.97	−4.72	−2.46
18.0	3.5	−3.24	−4.02	6.78	−2.32	−10.6	−8.21	2.89	−7.57	3.01
	4.5	−3.32	−3.95	6.61	−0.952	−12.4	−9.26	3.81	−7.29	1.04
	5.5	−3.41	−3.85	6.73	0.131	−14.6	−10.3	4.56	−6.62	−1.29
20.0	3.5	−3.58	−4.49	7.75	−3.62	−12.6	−9.62	3.04	−9.32	4.55
	4.5	−3.65	−4.43	7.40	−1.71	−14.3	−10.9	4.20	−9.23	2.51
	5.5	−3.73	−4.34	7.38	−0.494	−16.5	−12.0	5.13	−9·69	0.080

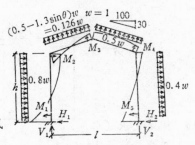

表 3-15 固定支承（風載重）— 2

$l(m)$	$h(m)$	3：10 坡度								
		V_1	V_2	H_1	H_2	M_1	M_2	M_3	M_4	M_5
6.0	3.5	−1.06	−0.823	3.03	1.50	−3.92	−1.80	0.538	0.429	−2.38
	4.5	−1.32	−0.561	3.67	2.06	−5.87	−2.56	0.712	1.24	−3.99
	5.5	−1.65	−0.234	4.34	2.60	−8.26	−3.48	0.894	2.28	−5.97
8.0	3.5	−1.17	−1.33	3.36	1.29	−4.60	−2.25	0.670	−0.170	−2.24
	4.5	−1.37	−1.13	3.95	1.90	−6.60	−3.06	0.911	0.609	−3.91
	5.5	−1.62	−0.888	4.57	2.47	−9.04	−4.01	1.15	1.62	−5.94
10.0	3.5	−1.33	−1.80	3.74	1.02	−5.44	−2.76	0.746	−0.888	−2.00
	4.5	−1.49	−1.64	4.27	1.69	−7.48	−3.64	1.08	−0.163	−3.72
	5.5	−1.69	−1.45	4.86	2.30	−9.97	−4.65	1.38	0.812	−5.81
12.0	3.5	−1.50	−2.26	4.18	0.693	−6.44	−3.30	0.749	−1.71	−1.68
	4.5	−1.64	−2.12	4.65	1.43	−8.53	−4.28	1.19	−1.06	−3.43
	5.5	−1.81	−1.95	5.18	2.09	−11.1	−5.36	1.58	−0.134	−5.57
14.0	3.5	−1.69	−2.70	4.66	0.323	−7.58	−3.84	0.667	−2.61	−1.28
	4.5	−1.81	−2.58	5.07	1.12	−9.74	−4.95	1.23	−2.05	−3.04
	5.5	−1.95	−2.44	5.55	1.83	−12.3	−6.13	1.73	−1.20	−5.23
16.0	3.5	−1.88	−3.14	5.19	−0.089	−8.87	−4.38	0.492	−3.58	−0.821
	4.5	−1.98	−3.03	5.52	0.774	−11.1	−5.65	1.19	−3.14	−2.58
	5.5	−2.11	−2.90	5.96	1.54	−13.7	−6.94	1.80	−2.38	−4.79
18.0	3.5	−2.07	−3.57	5.74	−0.527	−10.3	−4.86	0.221	−4.62	−0.324
	4.5	−2.17	−3.47	6.01	0.395	−12.6	−6.35	1.06	−4.31	−2.04
	5.5	−2.28	−3.35	6.40	1.21	−15.3	−7.78	1.81	−3.65	−4.27
20.0	3.5	−2.27	−4.00	6.31	−0.988	−11.8	−5.39	−0.147	−5.71	0.195
	4.5	−2.36	−3.91	6.53	−0.013	−14.3	−7.04	0.839	−5.55	−1.44
	5.5	−2.46	−2.80	6.87	0.856	−17.0	−8.68	1.72	−5.00	−3.66

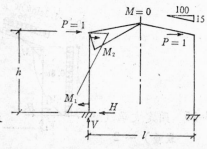

表3-16 固定支承（水平載重）— 1

$l(m)$	$h(m)$	1.5：10 坡 度			
		V	H	M_1	M_2
6.0	3.5	−0.450	1.00	−2.15	−1.35
	4.5	−0.609	1.00	−2.67	−1.83
	5.5	−0.770	1.00	−3.19	−2.31
8.0	3.5	−0.351	1.00	−2.24	−1.26
	4.5	−0.432	1.00	−2.77	−1.73
	5.5	−0.551	1.00	−3.30	−2.20
10.0	3.5	−0.236	1.00	−2.32	−1.18
	4.5	−0.327	1.00	−2.87	−1.63
	5.5	−0.420	1.00	−3.40	−2.10
12.0	3.5	−0.185	1.00	−2.39	−1.11
	4.5	−0.258	1.00	−2.95	−1.55
	5.5	−0.335	1.00	−3.49	−2.01
14.0	3.5	−0.149	1.00	−2.46	−1.05
	4.5	−0.211	1.00	−3.03	−1.48
	5.5	−0.275	1.00	−3.58	−1.92
16.0	3.5	−0.123	1.00	−2.51	−0.988
	4.5	−0.176	1.00	−3.09	−1.41
	5.5	−0.231	1.00	−3.66	−1.84
18.0	3.5	−0.104	1.00	−2.56	−0.937
	4.5	−0.149	1.00	−3.16	−1.34
	5.5	−0.197	1.00	−3.73	−1.77
20.0	3.5	−0.089	1.00	−2.61	−0.891
	4.5	−0.129	1.00	−3.21	−1.29
	5.5	−0.170	1.00	−3.80	−1.70

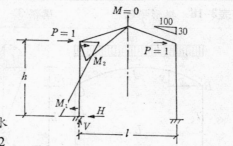

表3-17 固定支承（水平載重）— 2

$l(m)$	$h(m)$	3:10 坡 度			
		V	H	M_1	M_2
6.0	3.5	−0.477	1.00	−2.16	−1.34
	4.5	−0.605	1.00	−2.68	−1.82
	5.5	−0.766	1.00	−3.20	−2.30
8.0	3.5	−0.312	1.00	−2.25	−1.25
	4.5	−0.428	1.00	−2.79	−1.71
	5.5	−0.547	1.00	−3.31	−2.19
10.0	3.5	−0.233	1.00	−2.33	−1.17
	4.5	−0.324	1.00	−2.88	−1.62
	5.5	−0.417	1.00	−3.42	−2.09
12.0	3.5	−0.182	1.00	−2.41	−1.10
	4.5	−0.256	1.00	−2.97	−1.54
	5.5	−0.332	1.00	−3.51	−1.99
14.0	3.5	−0.147	1.00	−2.47	−1.03
	4.5	−0.208	1.00	−3.04	−1.46
	5.5	−0.272	1.00	−3.60	−1.90
16.0	3.5	−0.122	1.00	−2.53	−0.974
	4.5	−0.174	1.00	−3.11	−1.39
	5.5	−0.228	1.00	−3.68	−1.83
18.0	3.5	−0.103	1.00	−2.58	−0.923
	4.5	−0.147	1.00	−3.17	−1.33
	5.5	−0.195	1.00	−3.75	−1.75
20.0	3.5	−0.088	1.00	−2.62	−0.877
	4.5	−0.127	1.00	−3.23	−1.27
	5.5	−0.168	1.00	−3.82	−1.68

表3-18　拱形構架　　　　構架 3

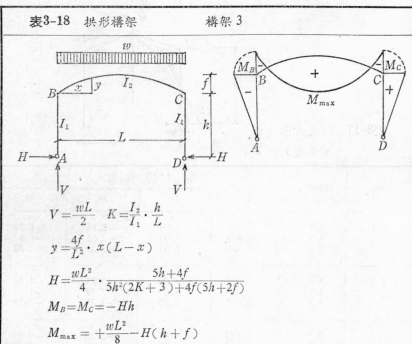

$$V = \frac{wL}{2} \qquad K = \frac{I_2}{I_1} \cdot \frac{h}{L}$$

$$y = \frac{4f}{L^2} \cdot x(L-x)$$

$$H = \frac{wL^2}{4} \cdot \frac{5h+4f}{5h^2(2K+3)+4f(5h+2f)}$$

$$M_B = M_C = -Hh$$

$$M_{max} = +\frac{wL^2}{8} - H(h+f)$$

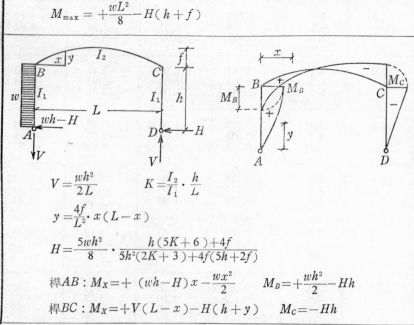

$$V = \frac{wh^2}{2L} \qquad\qquad K = \frac{I_2}{I_1} \cdot \frac{h}{L}$$

$$y = \frac{4f}{L^2} \cdot x(L-x)$$

$$H = \frac{5wh^2}{8} \cdot \frac{h(5K+6)+4f}{5h^2(2K+3)+4f(5h+2f)}$$

桿AB : $M_X = + (wh-H)x - \dfrac{wx^2}{2}$　　　$M_B = +\dfrac{wh^2}{2} - Hh$

桿BC : $M_X = +V(L-x) - H(h+y)$　　$M_C = -Hh$

構架 3

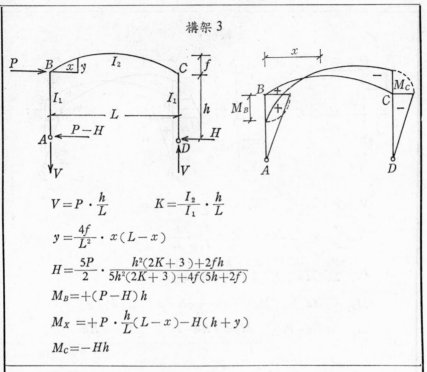

$$V = P \cdot \frac{h}{L} \qquad K = \frac{I_2}{I_1} \cdot \frac{h}{L}$$

$$y = \frac{4f}{L^2} \cdot x(L-x)$$

$$H = \frac{5P}{2} \cdot \frac{h^2(2K+3)+2fh}{5h^2(2K+3)+4f(5h+2f)}$$

$$M_B = +(P-H)h$$

$$M_X = +P \cdot \frac{h}{L}(L-x) - H(h+y)$$

$$M_C = -Hh$$

$$V = P \cdot \frac{b}{L} \qquad K = \frac{I_2}{I_1} \cdot \frac{h}{L} \qquad y = \frac{4f}{L^2} \cdot x(L-x)$$

$$H = \frac{5Pb}{2h} \cdot \frac{3h^2(K+1)+2fh-b^2K}{5h^2(2K+3)+4f(5h+2f)}$$

$$M_P = +(P-H)b \qquad M_X = +P \cdot \frac{b}{L}(L-x) - H(h+y)$$

$$M_B = +Pb - Hh \qquad M_C = -Hh$$

構架 3

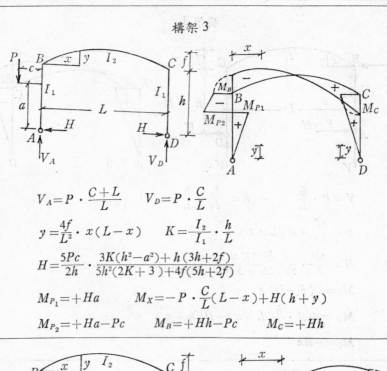

$$V_A = P \cdot \frac{C+L}{L} \qquad V_D = P \cdot \frac{C}{L}$$

$$y = \frac{4f}{L^2} \cdot x(L-x) \qquad K = \frac{I_2}{I_1} \cdot \frac{h}{L}$$

$$H = \frac{5Pc}{2h} \cdot \frac{3K(h^2-a^2)+h(3h+2f)}{5h^2(2K+3)+4f(5h+2f)}$$

$$M_{P_1} = +Ha \qquad M_X = -P \cdot \frac{C}{L}(L-x)+H(h+y)$$

$$M_{P_2} = +Ha-Pc \qquad M_B = +Hh-Pc \qquad M_C = +Hh$$

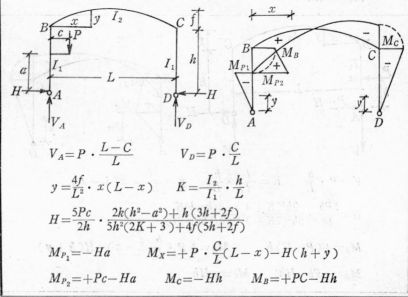

$$V_A = P \cdot \frac{L-C}{L} \qquad V_D = P \cdot \frac{C}{L}$$

$$y = \frac{4f}{L^2} \cdot x(L-x) \qquad K = \frac{I_2}{I_1} \cdot \frac{h}{L}$$

$$H = \frac{5Pc}{2h} \cdot \frac{2k(h^2-a^2)+h(3h+2f)}{5h^2(2K+3)+4f(5h+2f)}$$

$$M_{P_1} = -Ha \qquad M_X = +P \cdot \frac{C}{L}(L-x)-H(h+y)$$

$$M_{P_2} = +Pc-Ha \qquad M_C = -Hh \qquad M_B = +PC-Hh$$

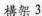
構架 3

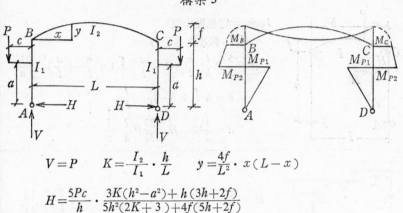

$$V = P \qquad K = \frac{I_2}{I_1} \cdot \frac{h}{L} \qquad y = \frac{4f}{L^2} \cdot x(L-x)$$

$$H = \frac{5Pc}{h} \cdot \frac{3K(h^2 - a^2) + h(3h + 2f)}{5h^2(2K+3) + 4f(5h + 2f)}$$

$$M_{P_1} = +Ha$$

$$M_{P_2} = +Ha - Pc$$

$$M_B = M_C = +Hh - Pc$$

$$M_X = -Pc + H(h + y)$$

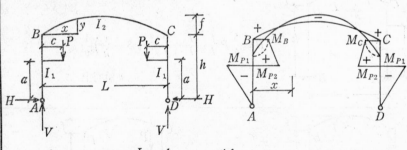

$$V = P \qquad K = \frac{I_2}{I_1} \cdot \frac{h}{L} \qquad y = \frac{4f}{L^2} \cdot x(L-x)$$

$$H = \frac{5Pc}{h} \cdot \frac{3K(h^2 - a^2) + h(3h + 2f)}{5h^2(2K+3) + 4f(5h + 2f)}$$

$$M_{P_1} = -Ha$$

$$M_{P_2} = -Ha + Pc$$

$$M_B = M_C = -Hh + Pc$$

$$M_X = +Pc - H(h + y)$$

構架 3

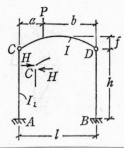

$I\cos\varphi=$ 定值拋物線

$C.D.$ 鉸點之水平力

$$H=\frac{5}{2}P\frac{l}{h}\frac{a}{l}\left(1-\frac{a}{l}\right)\left[1+\frac{a}{l}-\left(\frac{a}{l}\right)^2\right]\frac{1}{v}$$

$$v=4\frac{f}{h}+5\frac{h^2}{fl}\frac{I}{I_1}$$

$a=\dfrac{1}{2}$ 時　$H=\dfrac{25}{32}P\dfrac{l}{h}\dfrac{1}{v}$

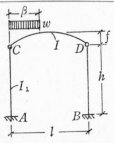

$$H=\frac{5wl}{4}\frac{l}{h}\left(\frac{\beta}{l}\right)^2\left[1-\left(\frac{\beta}{l}\right)^2+\frac{2}{5}\left(\frac{\beta}{l}\right)^3\right]\frac{1}{v}$$

v 值同上

$\beta=l$ 時　$H=\dfrac{Pl}{2}\dfrac{l}{h}\dfrac{1}{v}$

$$H=\frac{5}{4}P\frac{f}{l}\frac{I}{I_1}\left(\frac{y}{f}\right)^2\left(3-\frac{y}{h}\right)\frac{1}{v}$$

v 值同上

$$H=0,938wh\frac{h^2}{fl}\frac{I}{I_1}\frac{1}{v}$$

v 值同上

$$H=\frac{15}{4}P\frac{a}{l}\frac{I}{I_1}\frac{d}{f}\left(2-\frac{d}{h}\right)\frac{1}{v}$$

v 值同上

表 3-19

附有繫桿構架	構架 4
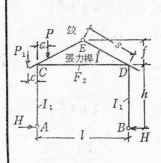	$0 < a < \dfrac{l}{2}$: $H = \dfrac{P}{2v}\dfrac{a}{l}\left[2\left(1-2\dfrac{a}{l}\right)\left(1-\dfrac{a}{l}\right) + m\left(1+\dfrac{h}{f}\right)\dfrac{l}{f}\right]$ $v = 2\dfrac{h}{l}(1+K) + m\left(\dfrac{h}{f}+1\right)^2$ $K = \dfrac{hI}{SI_1}\quad m = \dfrac{3I}{hsF_2}\quad F_2 = $張力桿斷面積 肱梁上之 $P_1H = -\dfrac{P_c}{lv}$
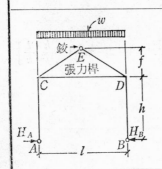	$H = \dfrac{wL}{2v}\left[\dfrac{1}{8} + m\left(1+\dfrac{h}{f}\right)\dfrac{l}{f}\right]$ $v.\,m.$ 同上
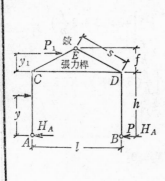	$0 < y < h$: $H_A = \dfrac{P}{v}\left\{m\left(1+\dfrac{h}{f}\right)\left[1+\dfrac{h}{f}\left(1-\dfrac{y}{2h}\right)\right]\right.$ $\left.+ K\dfrac{h}{l}\left[2-\dfrac{3}{2}\dfrac{y}{h}+\dfrac{1}{2}\left(\dfrac{y}{h}\right)^3\right]\right.$ $\left.+\dfrac{h}{l}\left(2-\dfrac{y}{h}\right)\right\}$ $0 < y_1 < f$: $H_A = \dfrac{P_1}{v}\left\{m\left(1+\dfrac{h}{f}\right)\left(1+\dfrac{h}{2f}-\dfrac{y_1}{2f}\right)+\dfrac{h}{l}\right.$ $\left.(1+K)-\dfrac{f}{2f}\dfrac{y_1}{f}\left(1-\dfrac{y_1}{f}\right)\left(2-\dfrac{y_1}{f}\right)\right\}$ $v.\,m.\,K.$ 同上

構架 4

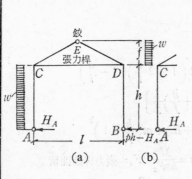

(a)　　　(b)

載荷方式 a):

$$H_A = \frac{wh}{4v}\Big[m\Big(1+\frac{h}{f}\Big)\Big(4+3\frac{h}{f}\Big) + \frac{1}{2}\frac{h}{l}(11K+12)\Big]$$

v.m.K. 同上

載荷方式 b):

$$H_A = \frac{wf}{4v}\Big[m\Big(1+\frac{h}{f}\Big)\Big(3+2\frac{h}{f}\Big) + 4\frac{h}{l}(1+K)-\frac{1}{2}\frac{f}{l}\Big]$$

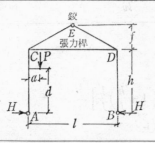

$$H = \frac{Pa}{2vl}\Big[3K\Big(\frac{d^2}{h^2}-1\Big)-2-m\Big(1+\frac{h}{f}\Big)\frac{l}{h}\Big]$$

v.m.K. 同前

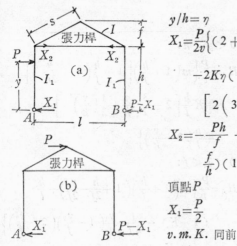

$$y/h = \eta$$

$$X_1 = \frac{P}{2v}\Big\{(2+m)\Big[(3+4K)(2-\eta) -2K\eta(1-\eta^2)\Big]+m\Big(3+2\frac{f}{n}\Big) \Big[2\Big(3+2\frac{f}{h}\Big)[-3\eta]\Big]$$

$$X_2 = -\frac{Ph}{f}\frac{\eta}{v}\Big[\frac{f}{h}(3+4K)+K\Big(3+2 \frac{f}{h}\Big)(1-\eta^2)\Big]$$

頂點P

$$X_1 = \frac{P}{2} \qquad X_2 = 0$$

v.m.K. 同前

構架 4

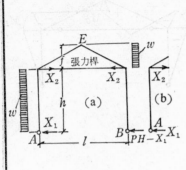

(a)

$$X_1 = \frac{wh}{4v}\left[(2+m)(9+11K)+m\left(3+2\frac{f}{h}\right)\left(9+8\frac{f}{h}\right)\right]$$

$$X_2 = -\frac{wh^2}{4fv}\left[3K+(10K+6)\frac{f}{n}\right]$$

(b)

$$X_1 = -\frac{wf}{8v}\left[(2+m)\left(12+16K-\frac{f}{m}\right)+m(3+2)\left(13+10\frac{f}{h}\right)\right]$$

$$X_2 = -\frac{wf}{4v}\left(6+6K+\frac{f}{h}\right)$$

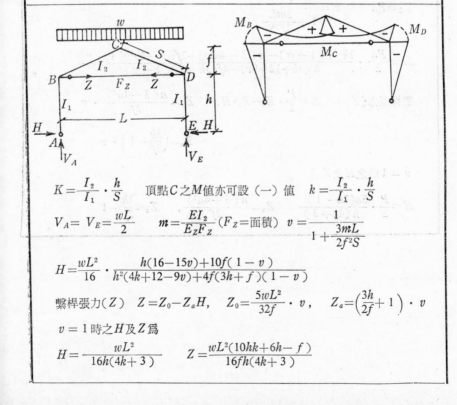

$$K = \frac{I_2}{I_1}\cdot\frac{h}{S}\qquad 頂點 C 之 M 值亦可設（一）值\qquad k = \frac{I_2}{I_1}\cdot\frac{h}{S}$$

$$V_A = V_E = \frac{wL}{2}\qquad m = \frac{EI_2}{E_z F_z}（F_z=面積）\qquad v = \frac{1}{1+\frac{3mL}{2f^2 S}}$$

$$H = \frac{wL^2}{16}\cdot\frac{h(16-15v)+10f(1-v)}{h^2(4k+12-9v)+4f(3h+f)(1-v)}$$

繫桿張力（Z）　$Z = Z_0 - Z_a H$,　$Z_0 = \frac{5wL^2}{32f}\cdot v$,　$Z_a = \left(\frac{3h}{2f}+1\right)\cdot v$

$v=1$ 時之 H 及 Z 爲

$$H = \frac{wL^2}{16h(4k+3)}\qquad Z = \frac{wL^2(10hk+6h-f)}{16fh(4k+3)}$$

構架 4

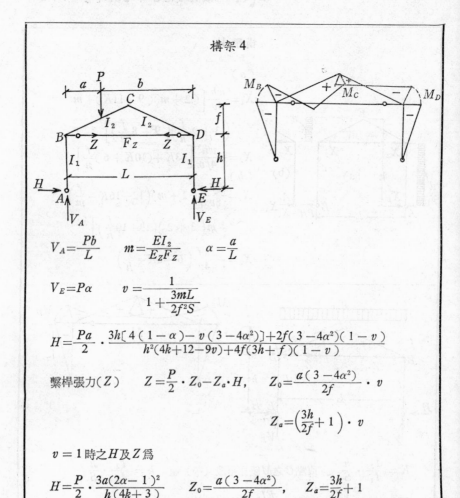

$$V_A = \frac{Pb}{L} \qquad m = \frac{EI_2}{E_z F_z} \qquad \alpha = \frac{a}{L}$$

$$V_E = P\alpha \qquad v = \frac{1}{1 + \frac{3mL}{2f^2 S}}$$

$$H = \frac{Pa}{2} \cdot \frac{3h[4(1-\alpha) - v(3-4\alpha^2)] + 2f(3-4\alpha^2)(1-v)}{h^2(4k+12-9v) + 4f(3h+f)(1-v)}$$

繫桿張力（Z） $\qquad Z = \frac{P}{2} \cdot Z_0 - Z_a \cdot H, \qquad Z_0 = \frac{a(3-4\alpha^2)}{2f} \cdot v$

$$Z_a = \left(\frac{3h}{2f} + 1\right) \cdot v$$

$v = 1$ 時之 H 及 Z 為

$$H = \frac{P}{2} \cdot \frac{3a(2\alpha - 1)^2}{h(4k+3)} \qquad Z_0 = \frac{a(3-4\alpha^2)}{2f}, \qquad Z_a = \frac{3h}{2f} + 1$$

表3-20　2鉸支承門形構架　　構架5

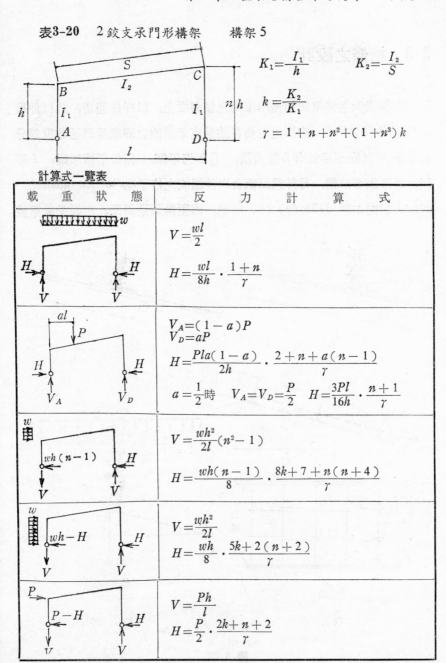

$$K_1=\frac{I_1}{h} \qquad K_2=\frac{I_2}{S}$$

$$k=\frac{K_2}{K_1}$$

$$\gamma = 1 + n + n^2 + (1+n^3)k$$

計算式一覧表

載　　重　　狀　　態	反　　力　　計　　算　　式
w 均布載重，H，V，H，V	$V=\dfrac{wl}{2}$ $H=\dfrac{wl}{8h}\cdot\dfrac{1+n}{\gamma}$
al，P，H，V_A，H，V_D	$V_A=(1-a)P$ $V_D=aP$ $H=\dfrac{Pla(1-a)}{2h}\cdot\dfrac{2+n+a(n-1)}{\gamma}$ $a=\dfrac{1}{2}$時　$V_A=V_D=\dfrac{P}{2}$　$H=\dfrac{3Pl}{16h}\cdot\dfrac{n+1}{\gamma}$
w，$wh(n-1)$，H，V，V	$V=\dfrac{wh^2}{2l}(n^2-1)$ $H=\dfrac{wh(n-1)}{8}\cdot\dfrac{8k+7+n(n+4)}{\gamma}$
w，$wh-H$，H，V，V	$V=\dfrac{wh^2}{2l}$ $H=\dfrac{wh}{8}\cdot\dfrac{5k+2(n+2)}{\gamma}$
P，$P-H$，H，V，V	$V=\dfrac{Ph}{l}$ $H=\dfrac{P}{2}\cdot\dfrac{2k+n+2}{\gamma}$

3-3　桁條之設計

主構架與主構架間和補助梁間之傾斜面上，以桿件連接，此桿件稱之爲桁條（purlin）。桁條之主要目的是支承屋面之靜載重與活載重等分佈載重。其斷面形狀有 L 形角鋼，口形槽形鋼，輕量形槽形鋼，I 形鋼，Z 形鋼等形鋼，另外還以組合桿件組成之格子梁（lattice girder）。桁條之裝配如圖 3-23 (a) (b) 所示。因主構架是斜面，桁條受載重後

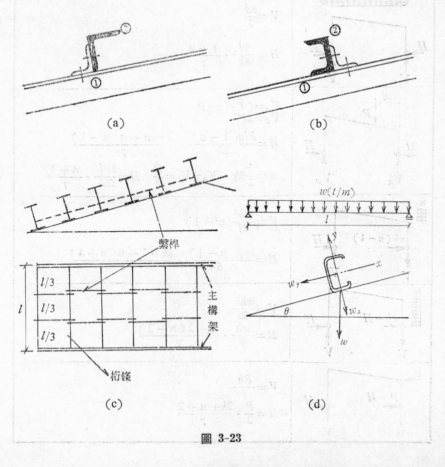

圖 3-23

其彎矩可分 X 方向及 Y 方向彎曲，而彎曲力矩一般常以較大值之簡支梁 (simple beam) 來計算，有些桁條斷面之二次矩並非雙軸對稱，如使用 I 形鋼或 匚 形輕量槽形鋼時，因橫向梁腰應力抵抗力較弱，故常用 16ϕ ～19ϕ 鋼筋繫桿 (Tie rods) 連接（圖 (c)），以減短跨距使梁腰的彎距減小，使用繫桿時可以造成桁條對 y 軸方向成為一連續梁，同時減低 y

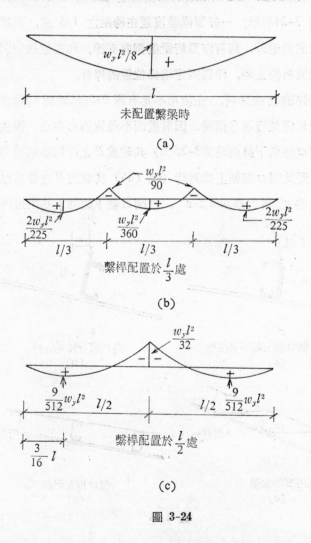

圖 3-24

軸方向之彎矩，假設 l 爲桁條之跨距，w_x 爲平行於梁腰軸的分力，w_y 爲垂直於梁腰軸的分力，如果不使 y 軸之最大彎曲力矩爲 $w_y l^2/8$ 時，可在桁條之一半跨距處或 1/3 跨距處（圖 (c)）使用繫桿，若在跨距之 1/2 處配置繫桿時，其最大彎曲力矩可降至 $w_y l^2/32$ 卽減少75%，若在跨距之 1/3 處配置繫桿時，其最大彎曲力矩可降至 $2w_y l^2/175$，卽減少91%，如圖 3-24所示。一般繫桿都設置在跨距之 1/3 處，設置繫樑除了可減低彎曲力矩外，尙可作爲桁樑的側向支撐，和在建造期間當屋頂板尙未連接於桁條上時，作爲固定桁條位置的桿件。

關於桁條的扭曲問題，在使用不具有兩對稱軸斷面時易生扭曲現象，例如使用輕量槽形匚鋼時，因載重面不通過剪力中心，而生扭曲，匚形鋼之開口部朝下排列時圖3-25(b) 其載重 P 之作用線與剪力中心 0 之距離 e，要比開口部朝上排列時（圖 (a)）其載重 P 之作用線與剪力中心 0 之距離 e' 要大亦卽 $e > e'$，則開口朝下較朝上易生扭轉，防止

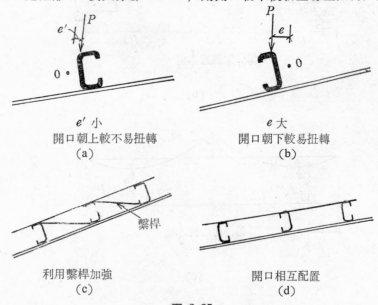

e' 小
開口朝上較不易扭轉
(a)

e 大
開口朝下較易扭轉
(b)

利用繫桿加強
(c)

開口相互配置
(d)

圖 3-25

扭轉的方法爲 1. 使開口朝上，2. 在兩桁條間加配斜繫桿圖 (c)，3. 開口部相互配置圖 (d)。

桁條之彎曲應力檢定公式可分爲不考慮扭曲時之 2 軸彎曲及考慮橫向挫屈時之壓力側彎曲。

1. 不考慮扭曲時之 2 軸彎曲

如圖3-26，最大之彎曲應力在①，②點產生，其應力值各爲 σ_1 及 σ_2，則

$$\left.\begin{aligned}\sigma_1 &= \sigma_{tx} + \sigma_{ty} = \frac{M_x}{Z_{xt}} + \frac{M_y}{Z_{yt}} \qquad \text{（張應力）}\\[2mm]\sigma_2 &= \sigma_{cx} + \sigma_{cy} = \frac{M_x}{Z_{xc}} + \frac{M_y}{Z_{yc}} \qquad \text{（壓應力）}\end{aligned}\right\}\text{(3-4)}$$

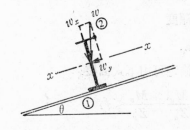

圖　3-26

符號：

M_x：關係 x 軸之彎曲力矩

M_y：關係 y 軸之彎曲力矩

Z_{xt}, Z_{xc}：關係 x 軸上緣及下緣的斷面係數

Z_{yt}, Z_{yc}：關係 y 軸 1 緣及 2 緣的斷面係數。

3-4 式之上式第 1 點的張應力檢定式可寫爲下式

$$\frac{\sigma_{1x} + \sigma_{1y}}{f_t} \leq 1 \quad \text{或} \quad \frac{\sigma_{tx} + \sigma_{ty}}{f_t} \leq 1 \qquad\qquad \text{(3-5)}$$

f_t：容許張應力度 t/cm^2

2. 考慮橫向挫屈時壓力側彎曲

對壓力側即如 2 點，在 x 軸之彎曲，其容許應力度必須考慮橫向挫屈。故其檢定式爲

$$\frac{\sigma_{2x}}{f_b}+\frac{\sigma_{2y}}{f_t}\leq 1 \quad 或 \quad \frac{\sigma_{cx}}{f_b}+\frac{\sigma_{cy}}{f_t}\leq 1 \tag{3-6}$$

$$f_b=\frac{1}{1.5}\cdot\frac{0.65E}{l_bh/A_f}\div\frac{900}{\left(\frac{l_bh}{A_f}\right)} \quad 或 \leq f_t$$

A_f: 翅 (flange) 之斷面積

l_b: 支承點間之跨距

h: 斷面之深度

E: 彈性係數

3. 對 L 形鋼之檢定可由下式檢核

$$\sigma=\frac{M_u}{Z_u}+\frac{M_v}{Z_v}\leq f_t \tag{3-7}$$

或以 3-4式～3-6 式檢定之。

L 形鋼桁條之計算圖表示於附錄37, 38, 此計算圖表是應用 3-7式作成，因將座標變換，以 Z_x, Z_y 代用 Z_u, Z_v, 使用時直接用 M_x, M_y, （而非 M_u, M_v）。又 L 形鋼也可以 3-7 式計算之。

桁條之設計並非只以應力設計就可，還需以撓度設計檢定之，特別是以波形浪板直接覆蓋於桁條上，若桁條之剛性不夠而遇颱風時，浪板極易破壞。 故須以撓度檢定以增桁條之剛性， 一般桁條撓度量爲跨距之 $\frac{1}{150}$～$\frac{1}{200}$ 以下爲佳。

【例11】桁條之跨距 $l=3.0m$， 間隔爲 $0.75cm$， 主構架之坡度比爲 3:10， 若屋頂以波形 石棉浪板覆蓋， 試以輕量形鋼 設計此桁

條。

解: 靜載重

波浪形石棉瓦		$20\ kg/m^2$
桁條　自重		5
雪載重: 最深$15cm \times 2$		$\dfrac{30}{\sum\ 55\ kg/m^2}$

單位載重 $w = 0.055 \times 0.75 = 0.0413 t/m$

$$M_x = \frac{wl^2}{8}\cos\theta = 1/8 \times 0.0413 \times 3^2 \times 0.96$$

$$= 0.045 t \cdot m$$

$$M_y = \frac{wl^2}{8}\sin\theta = 1/8 \times 0.0413 \times 3^2 \times 0.29$$

$$= 0.014 t \cdot m$$

假設使用 〔$-60 \times 30 \times 10 \times 2.3$ 形鋼, 其 $Z_x = 5.20 cm^3$,
$Z_y = 1.71 cm^3$, $I_x = 15.6 cm^4$, $I_y = 3.32 cm^4$

$$\sigma = \frac{M_x}{Z_x} + \frac{M_y}{Z_y} = \frac{4.5}{5.20} + \frac{1.4}{1.71} = 0.87 + 0.82 = 1.69 < 1.4$$

$$\times 1.5 = 2.1 t/cm^2$$

$\sigma < 2.1 t/cm^2$ (短期) 應力設計安全

撓度設計

$$\delta_x = \frac{5wl^4}{384EI_x} \times \cos\theta = \frac{5 \times 0.413 \times 3^4 \times 10^8 \times 0.96}{384 \times 2.1 \times 10^6 \times 15.6}$$

$$= \frac{5 \times 0.413 \times 81 \times 96}{384 \times 2.1 \times 15.6} = 1.28 cm$$

$$\delta_y = \frac{5wl^4}{384EI_y} \times \sin\theta = \frac{5 \times 0.413 \times 81 \times 10^8 \times 0.29}{384 \times 2.1 \times 10^6 \times 3.32}$$

$$= \frac{5 \times 0.413 \times 81 \times 29}{384 \times 2.1 \times 3.32} = 1.81cm$$

$$\therefore \delta = \sqrt{\delta_x^2 + \delta_y^2} = \sqrt{1.28^2 + 1.81^2} = \sqrt{1.638 + 3.28}$$

$$= 2.22cm$$

$$\delta/l = \frac{2.22}{300} = \frac{1}{135} > \frac{1}{150} \ (NG)。$$

由以上之計算得知選用 ⊏ —60×30×10×23 之形鋼爲桁條時，在 1. 以應力設計時發現其 $\sigma = 1.69 t/cm^2$，若以長期設計時其容許應力值 $f_b = 1.4t/cm^2$，表示 $\sigma > f_b$ 故爲不安全之設計。

2. 以撓度設計時 $\delta/l = \frac{1}{135} > \frac{1}{150}$ 亦是不安全之設計。

故本題所選之材料需改，現改用 ⊏ —75×35×15×1.6 形鋼

$$Z_x = 6.09cm^3, \quad Z_y = 2.18, \quad I_x = 22.8cm^4 \quad I_y = 4.80cm^4$$

應力設計：

$$\sigma = \frac{M_x}{Z_x} + \frac{M_y}{Z_y} = \frac{4.5}{6.09} + \frac{1.4}{2.18} = 0.74 + 0.64$$

$$= 1.38t/cm^2 < 1.4t/cm^2 \ (長期)$$

<div align="center">OK</div>

撓度設計：

$$\delta_x = \frac{5wl^4}{384EI_x} \times \cos\theta = \frac{5 \times 0.413 \times 3^4 \times 10^8}{384 \times 2.1 \times 10^6 \times 22.8} \times 0.96$$

$$= \frac{5 \times 0.413 \times 81 \times 96}{384 \times 2.1 \times 22.8} = 0.87cm$$

$$\delta_y = \frac{5wl^4}{384EI_y} \times \sin\theta = \frac{5 \times 0.413 \times 3^4 \times 10^8}{384 \times 2.1 \times 10^6 \times 4.8} \times 0.29$$

$$= \frac{5 \times 0.413 \times 81 \times 29}{384 \times 2.1 \times 4.8} = 1.25cm$$

$$\therefore \quad \delta=\sqrt{\delta_x{}^2+\delta_y{}^2}=\sqrt{0.87^2+1.25^2}=\sqrt{0.76+1.56}$$

$$=1.52cm$$

$$\delta/l=\frac{1.52}{300}=\frac{1}{197}<\frac{1}{150}\quad\text{OK}$$

故桁條選用 ⊏$-75\times35\times15.16$ 形鋼。

【例12】一桁條其跨距 $l=4.5m$，　主構架之坡度爲 $\theta=21°48'$，　（圖
3-27），若考慮積雪（短期）時其垂直載重爲 $w=200kg/m$，
試以角鋼及槽形鋼設計此桁條。

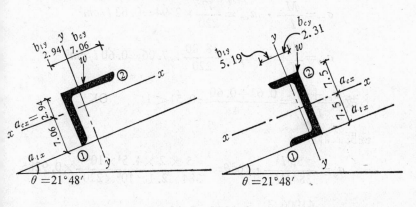

$$\theta=21°48'\qquad\qquad\theta=21°48'$$

$$(a)\qquad\qquad\qquad(b)$$

圖 3-27

解：$M=0.2\times4.5^2\times10^2/8=405/8=50.6t\cdot cm$

$\quad\quad M_x=M\cos21°48'=50.6\times0.9285\doteqdot47.0t\cdot cm$

$\quad\quad M_y=M\sin21°48'=50.6\times0.3714=18.8t\cdot cm$

(a) 如圖 3-27(a) 使用 $L-100\times100\times13$ 角鋼時，查附錄 2
得知

$$I_x=220cm^4=I_y,\quad Z_x=31.1cm^3=Z_y,\quad C_x=C_y=2.94cm$$

* **應力設計**

①點之應力檢定

$$\sigma_{tx}=\frac{M_x}{I_x}\cdot a_{tx}=\frac{47}{220}\times 7.06=1.51 t/cm^2$$

$$\sigma_{ty}=\frac{M_y}{I_y}\cdot b_{ty}=\frac{18.80}{220}\times 2.94=0.25 t/cm^2$$

故　$\sigma_{tx}+\dfrac{\sigma_{ty}}{f_t}=\dfrac{1.51+0.25}{2.4}=0.73<1$　　　OK

②點之應力檢定

$$\sigma_{cx}=\frac{M_x}{I_x}\cdot a_{cx}=\frac{47}{220}\times 2.94=0.63\, t/cm^2$$

$$\sigma_{cy}=\frac{M_y}{I_y}\cdot b_{cy}=\frac{18.80}{220}\times 7.06=0.60\, t/cm^2$$

故　$\dfrac{\sigma_{cx}+\sigma_y}{f_t}=\dfrac{0.63+0.60}{2.4}=0.51<1$　　　OK

撓度設計

$$\sigma_x=\frac{5wl^4}{384EI_x}\cdot \cos\theta=\frac{5\times 2\times 4.5^4\times 10^8}{384\times 2.1\times 10^6\times 220}\times 0.9285$$

$$=\frac{41006.3}{17740.8}\times 0.9285=2.15 cm$$

$$\sigma_y=\frac{5wl^4}{384EI_y}\cdot \sin\theta=2.311\times 0.3714 cm=0.86 cm$$

$$\delta=\sqrt{\delta_x{}^2+\delta_y{}^2}=\sqrt{2.15^2+0.86^2}=2.32$$

$$\delta/l=\frac{2.32}{450}=\frac{1}{194}<\frac{1}{150}\qquad \text{OK}$$

(b) 如圖3-27(b)，使用 □—$150\times 75\times 6.5\times 10$ 之槽形鋼時，查附錄10得知：$I_x=864cm^4$，$I_y=122cm^4$，$C_y=2.31$（重心位置）$a_{tx}=a_{cx}=7.5cm$，$b_{ty}=7.5-2.31=5.19cm$

$$b_{cy}=2.31cm$$

* **應力設計**

①點之應力檢定

$$\sigma_{tx}=\frac{M_x}{I_x}\cdot a_{tx}=\frac{47}{864}\times7.5=0.408t/cm^2$$

$$\sigma_{ty}=\frac{M_y}{I_y}\cdot b_{ty}=\frac{18.80}{122}\times5.19=0.800t/cm^2$$

故 $\dfrac{\sigma_{tx}+\sigma_{ty}}{f_t}=\dfrac{0.408+0.800}{2.4}=0.504<1$ 　　OK

②點之應力檢定:

對 y 軸其容許應力以 f_t 設計，但對 x 軸須考慮橫向挫屈時之容許應力度 f_b，因為短期設計須乘以 1.5倍，故

$$f_b=1.5\times900/l_bh/A_f=1.5\times900/4.50\times15/7.5$$
$$=1.5t/cm^2$$

$$\sigma_{cx}=\frac{M_x}{I_x}\cdot a_{cx}=\frac{47}{864}\times7.5=0.408t/cm^2$$

$$\sigma_{cy}=\frac{M_y}{I_y}\cdot b_{cy}=\frac{18.80}{122}\times2.31=0.356t/cm^2$$

故 $\dfrac{\sigma_{cy}}{f_t}+\dfrac{\sigma_{cx}}{f_b}=\dfrac{0.356}{2.4}+\dfrac{0.408}{1.5}=0.421<1$ 　　OK

* **撓度設計**

$$\delta_x=\frac{5wl^4}{384EI_x}\cos\theta=\frac{5\times2\times4.5^4\times10^8}{384\times2.1\times10^6\times864}\times0.9285$$

$$=\frac{41006.3}{69673}\times0.9285=0.589\times0.9285=0.547cm$$

$$\delta_y=\frac{5wl^4}{384EI_y}\cdot\sin\theta=\frac{5\times2\times4.5^4\times10^8}{384\times2.1\times10^6\times122}\times0.3714$$

$$= \frac{41006.3}{9838.08} \times 0.3714 = 4.168 \times 0.3714 = 1.55 cm$$

$$\delta = \sqrt{\delta_x{}^2 + \delta_y{}^2} = \sqrt{0.547^2 + 1.55^2} = \sqrt{0.3 + 2.4}$$

$$= 1.64 cm$$

$$\frac{\delta}{l} = \frac{1.64}{450} = \frac{1}{274} < \frac{1}{150} \qquad OK$$

3-4 補助梁 (Sub-beam) 之設計

　　屋架的主構架間距大約超過 4.5m 時，則需在主構架間設置補助梁 (sub-beam) 或補助桁架 (sub-truss)， 其目的在縮短桁條之跨距以減少桁條之撓度及斷面積。補助梁承受之載重來自桁條，設計時視補助梁為承受均佈載的簡梁或連續梁。補助梁之斷面一般都採用單一桿件或組合之角鋼，槽形鋼，輕型 Ⅰ鋼為多； 組合之形式則採用格子梁 (lattice beam) 或桁架梁 (truss beam) 為主，圖3-28(a)(b)(c)(d)，兩者均為開腹 (open web) 梁。在應力分析上一般常以略算法為多，此法視格子梁或桁架梁為一根整體的梁，求得彎曲力矩後以弦桿之重心距離除之即

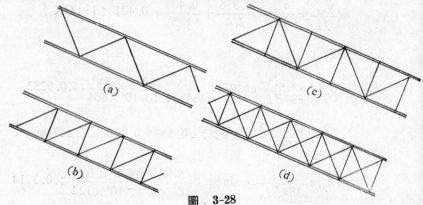

圖 3-28

爲弦桿所受的應力，求得之剪力除以$\cos\theta$則爲斜桿所受的應力。有時也以下式設計梁的斷面。

$$\left.\begin{array}{l}\dfrac{_t\sigma_b}{f_t}\le 1 \\[3mm] \dfrac{_c\sigma_b}{f_b}\le 1\end{array}\right\} \tag{3-8}$$

$_t\sigma_b : \dfrac{M}{Z_t}$　張力側之彎曲應力（t/cm^2）

$_c\sigma_b : \dfrac{M}{Z_c}$　壓力側之彎曲應力（t/cm^2）

f_t：容許張應力度　　　　　（t/cm^2）

f_b：容許彎曲應力度　　　　（t/cm^2）

Z_t, Z_c：張力側，壓力側之斷面係數，計算時需扣除鉚釘，螺
　　　　栓孔的斷面

　式中 f_b 必須考慮橫向挫屈之影響。壓力側之弦桿可以視爲桁架之

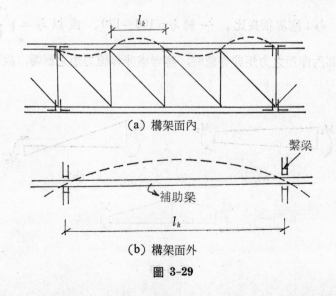

(a) 構架面內

(b) 構架面外

圖 3-29

弦桿，其挫屈長度可以分為構架面內及構架面外如圖 3-29(a) (b)。構面內之挫屈長取節點間之距離，構面外之挫屈長一般取不使構架產生橫向移動之支點距離，例如繫梁之間距取為面外之挫屈長。f_b 值可依下列兩式中取較大的值設計。

$$f_b = \left\{ 1 - 0.4 \; \frac{(l_b/i)^2}{\lambda_p{}^2} \right\} \cdot f_t \qquad (3\text{-}9)$$

$$\text{或} f_b \doteq \frac{900}{l_b h / A_f} \qquad (3\text{-}10)$$

無論如何上兩式中之 f_b 值必須小於 f_t ，即

$$f_b \leq f_t \qquad (3\text{-}11)$$

l_b : 受壓 flange 之支點間距長度 (cm)

i : 受壓 flange 與高 1/6 梁高部份所構成之 T 形斷面對 Web 軸之廻轉半徑 (cm)

h : 梁高 (cm)

A_f : 受壓 flange 之斷面積

λ_p : 臨界細長比， 一般 $\lambda_p = 100 \sim 120$ ， 或以 $\lambda_p = \sqrt{\dfrac{\pi^2 E}{0.9 f_c}}$

若 l_b 區間內作用之力矩非等值時，應考慮非等值力矩之影響，故可採用下式。

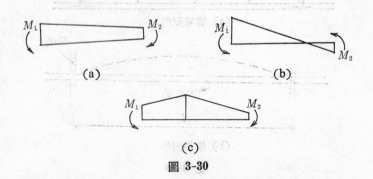

圖 3-30

$$f_b = \left\{ 1 - 0.4 \frac{(l_b/i)^2}{C\lambda_p} \right\} \cdot f_t \qquad (3-12)$$

C：爲修正係數，$C = 1.75\left(\dfrac{M_2}{M_1}\right) + 0.3 \left(\dfrac{M_2}{M_1}\right)^2$

式中 C 值不得超過 2.3 以上，$\left(\dfrac{M_2}{M_1}\right)$ 項如圖3-30，(a) 圖時爲正，(b) 圖時爲負，(c) 圖中央之彎曲力矩大於 M_1 時 $C = 1$。

【例13】一補助梁如圖3-30以格子梁 (lattice beam) 式組合，承受彎曲力矩 $M = 2.0 t \cdot m$，剪力 $Q = 1.6t$，此梁之壓縮弦桿其支點間距離 $l_b = 1.80m$，材料採用 $SSC41$，$SS41$時，試檢覆此梁之斷面是否安全。

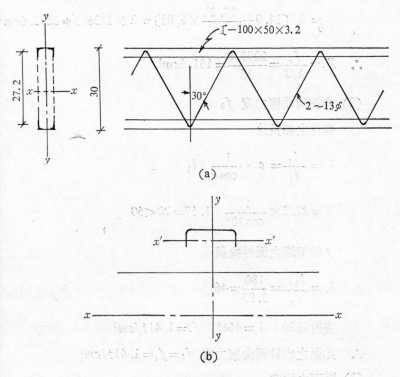

圖　3-31

解: (1) 斷面性質:

上下弦桿使用輕量槽形鋼 〔─100×50×3.2，在壓縮翅(flange) 之寬厚比依

$$\frac{b}{t} \leq \frac{24}{\sqrt{F}} = 16 \tag{3-13}$$

$$\therefore \quad \frac{b}{t} = \frac{50}{3.2} = 15.6 < 16$$

使用 〔─100×50×3.2 輕量槽形鋼其斷面諸性質為

$$A = 6.063 cm^2 \qquad I_x' = 14.9 cm^4 \qquad i_y = 3.93 cm$$

$$I'_x = 14.9 cm^4 \qquad i_1 = 1.57 cm$$

$$\therefore \quad I_x = 2 \left[I_x' + \left(\frac{e}{2} \right)^2 \times A \right]$$

$$= 2 \left[14.9 + \frac{27.2^2}{2^2} \times 6.03 \right] = 2 \times 1136.3 \doteqdot 2272.6 cm^4$$

$$\therefore \quad Z_x = \frac{I_x}{h/2} = \frac{2272.6}{15} = 151.5 cm^3$$

(2) 容許彎曲應力度 f_b

桿件之細長比

$$\lambda_1 = \frac{l_1}{i_1} = e \cdot \frac{1}{\cos\theta} \Big/ i_1$$

$$= 27.2 \times \frac{1}{\cos 30°} \Big/ 1.57 = 20 < 50$$

y 軸周圍之面外挫屈

$$\lambda_y = \frac{l_{ky}}{i_y} = \frac{180}{3.93} = 46$$

查附錄20 $\lambda = 46$時 $f_c = 1.41 t/cm^2$

\therefore 此梁之容許彎曲應力度 $f_b = f_c = 1.41 t/cm^2$

(3) 斷面之檢定

$$_c\sigma_c = \frac{M}{Z_x} = \frac{200}{151} = 1.32 t/cm^2$$

$$\therefore \quad \frac{_c\sigma_b}{f_b} = \frac{1.32}{1.41} = 0.94 < 1 \qquad OK$$

(4) 格子桿 (lattice bar) 之檢驗

每根格子桿所生之應力為

$$D = \pm\frac{Q}{n \cdot \cos\theta} = \pm\frac{1.6}{2 \times 0.866} = 0.92\ t$$

挫屈長

$$l_k = \frac{e}{\cos\theta} = \frac{27.2}{0.866} = 31.4 cm$$

格子桿用13ϕ 鋼筋，並視為壓縮桿則

$$i = \frac{d}{4} = 0.325$$

$$\lambda = \frac{l_k}{i} = 31.4/0.325 = 97 \quad 查附錄20 \quad f_c = 0.916 t/cm^2$$

$$\sigma_c = \frac{D}{A} = \frac{0.92}{1.33} = 0.69 t/cm^2$$

$$\therefore \quad \frac{\sigma_c}{f_c} = \frac{0.69}{0.916} = 0.75 < 1 \qquad OK$$

3-5　繫梁 (Vertical Beam) 之設計

　　繫梁有時稱之為垂直桁架(Vertical Truss)或繫桿 (Vertical bar)，如圖3-32之 (a)一般支承在主構架上，承受補助梁之載重。主要之功用除承受補助梁之載重外，可以防止主構架和補助梁之面外挫屈和震動。

　　以力學上來看有如圖 3-32(b)，繫梁可視為一簡梁，承受來自補助梁 (S.B) 上之集中載重（2點）。若受往上之風壓力時如圖(b)之最下

之簡梁，斜桿以斜交組合承受拉力。

遇上斜率較大之主桁架屋頂，繫梁為了防止主桁架之橫向挫屈，其與主桁架之接合地方往往在主桁架之上，下弦地方，此時會造成很深之繫梁梁深，很不經濟，故為了避免這種情形，可以只在端部加深其他部份縮小如圖（c）

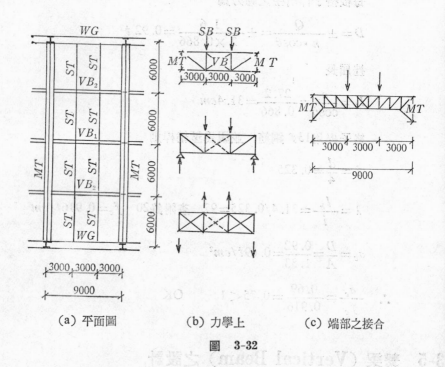

　　（a）平面圖　　　　　（b）力學上　　　　（c）端部之接合

圖　3-32

（1）上弦桿

　　上弦桿對垂直載重而言是壓縮桿，其挫屈長在面內取桁架之節點距離，面外則取補助梁之間距。如圖3-32(b)之組合方式，則面內，面外之挫屈長均為相同，若取 $2L_s$（等邊）之斷面，則只要檢覆面內即可，如圖3-32(c)之組合，則需以面內、面外兩者較為不利者來設計。

（2）下弦桿

對垂直載重而言是拉力桿，若屋頂較輕又高受風壓較大時會變為壓縮桿，故需做面外之挫屈檢定 (check)。

(3) 腹桿

腹桿之斜桿設計時儘量讓其承受拉應力。若用角鋼時需注意偏心之影響。腹桿之垂直桿所受之應力為壓應力，若繫桿之梁深太大時需注意挫屈，若使用單一之角鋼時，其挫屈長取節點間之距離，計算細長比入時取角鋼之最小 2 次半徑（圖3–33）對 1 軸之 i 來計算。

圖 3-33

【例14】圖3–32(a) 之 VB_2 繫梁，其桁架之組合形式如圖3–34(a)，
　　　　繫梁之自重假設為 5 kg/m²，其他條件如下列：

　　　　試設計之。

補助梁對水平面之自動設為	$5\ kg/m^2$
大波浪形石棉瓦	$20 kg/m^2$
甘蔗吸音板	$15 kg/m^2$
桁條自重	$5\ kg/m^2$
屋面之斜角	$\theta \fallingdotseq 16°40'$
積雪載重（深30 cm）	$2 \times 30 = 60 kg/m^2$

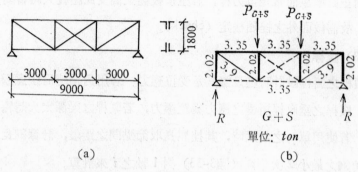

(a) (b)

圖 3-34

解: 固定載重爲 $20+15+5=40\ kg/m^2$ 換算成水平面則爲

$$G=40\div\cos\theta=42kg/m^2$$

加上補助梁 $\quad 42+5=47kg/m^2$

再加繫梁 $\quad G=47+5=52kg/m^2$

$(G+S)\quad 52+60=112kg/m^2$

$$P_{G+S}=112kg/m^2\times(3m\times6m)=2016kg=2.02\ t$$

$$R=\frac{1}{2}(2\cdot P_{G+S})=2.02\ t$$

如圖3-34(b) 所示，視繫梁爲簡梁時解各桿件之應力其值如圖所示，則

上弦桿 $\quad-3.35\ t$ \qquad 下弦桿 $\quad+3.35\ t$

斜桿 $\quad+3.90\ t$ \qquad 垂直桿 $\quad-2.02\ t$

因視爲簡梁故下弦桿之兩端部應力爲 0，中央部份之剪力爲 0 故中央之斜交桿應力爲 0。

(1) 上弦桿之設計 $(G+S\ -3.35\ t)$

挫屈長在構面內取節點間距 (3.0m)， 構面外取補助梁之間距＝3.0m。

形鋼之形狀組合採用 $2L_s-65\times65\times6\,(SS41)$ 時

$$A=7.52\times2=15.04cm^2$$

面內挫屈如圖 3-35

$$2L_s-65\times65\times6$$

圖　**3-35**

$$i_x=1.98cm \qquad l_k=300cm$$

$$\lambda_x=\frac{l_k}{i_x}=\frac{300}{1.98}=152$$

面外挫屈，桿件爲 $L-65\times65\times6$ 其

$\qquad i_1=1.27cm$，夾板之間隔（區間長）若爲 $60cm$ 時

$\qquad l_1=60cm$

$$\therefore\lambda_1=\frac{l_1}{i_1}=\frac{60}{1.27}=47<50$$

角牽板 (gusset plate) 之厚取 6 mm 時

$$i_y=2.89 \qquad l_y=300cm \qquad \lambda_y=\frac{l_y}{i_y}=\frac{300}{2.89}=104,$$

$$\therefore\lambda_{ye}=\sqrt{\lambda_y{}^2+\frac{m}{2}\lambda_1{}^2}=\sqrt{104^2+47^2}=114$$

\qquad * $m\rightarrow$組合鋼桿之數 ⅛ $m=2$

\qquad 由附錄 20 知 $\lambda=152$ $\qquad f_c=0.414t/cm^2$

$$\sigma_c = \frac{N}{A} = \frac{3.35}{15.04} = 0.223 t/cm^2 < 1.5 \times f_c = 0.62 t/cm^2$$

(2) 下弦桿之設計（$G+S$, $+3.35\,t$）

若鉚釘採用 $20mm\phi$

$$A = 15.04 cm^2 \qquad a = 2 \times 2.15 \times 0.6 = 2.58 cm^2$$

$$A_N = A - a = 12.46 cm^2$$

$$\sigma_t = \frac{N}{A_N} = \frac{3.35}{12.46} = 0.268 t/cm^2 < 2.4 t/cm^2 = f_t$$

(3) 斜桿之設計（$G+S$, $+3.90\,t$）

$$L = 65 \times 65 \times 6 \qquad\qquad 鉚釘 20mm\phi$$

$$A = 7.52 cm^2 \qquad\qquad 釘孔斷面積 1.29 cm^2$$

設偏心之影響而減少之斷面積為

$$0.6 \times (6.5 - 0.6) \times \frac{1}{2} = 1.8 cm^2$$

$$A_N = A - (1.29 + 1.8) = 4.4 cm^2$$

$$\sigma_t = \frac{N}{A_N} = \frac{3.90}{4.4} = 0.89 t/cm^2 < f_t = 2.4 t/cm^2$$

(4) 垂直桿之設計（$G+S$, $-2.02\,t$）

$$L - 65 \times 65 \times 6 \qquad A = 7.52 cm^2$$

挫屈長度採單一形鋼時，取桁架腹桿之間距為 l_k 故

$$l_k = 180 - (2 \times 3.5) = 173 cm$$

桿件之最小斷面 2 次半徑 $i_1 = 1.27 cm$

$$\lambda = \frac{l_k}{i_1} = \frac{173}{1.27} = 136$$

查表 $\lambda = 136$ $\qquad f_c = 0.517 t/cm^2$

$$\therefore \sigma_c = \frac{N}{A} = \frac{2.02}{7.52} = 0.27 t/cm^2 < 1.5 f_c = 0.78 t/cm^2$$

(5) 鉚釘之 Check

　　lattice 桿之鉚釘用 $20mm\phi$

　　短期時一面剪斷爲 $5.65t$ （查附錄13）

　　板厚 6 m m 時剪力爲$5.40t$ 故採用 2 根$20mm\phi$ 即可。

(6) 風壓力之設計

　　設 $P_2=90kg/m^2$……（風壓係數爲 0.5）， 則作用於繫梁向

上力$P_W=90kg/m^2\times3m\times6m=1620kg=1.62t$ （負）如圖 3-36(a)，

靜載重 $P_G=2.02t\times\dfrac{52}{112}=0.94t$

$$P_G+P_W=0.94-1.62=-0.68(G+W)$$

解桁架之應力得值如下

　　　　上弦桿之應力　　$+1.14t$

　　　　下弦桿之應力　　$-1.14t$

　　　　斜弦桿之應力　　$-1.32t$

　　　　垂直桿之應力　　$+0.68t$　　以上值如圖 3-36(b)

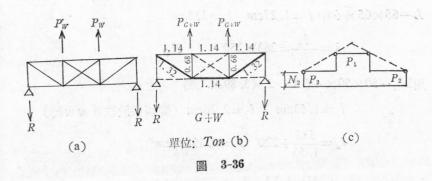

單位: Ton (b)

圖　**3-36**

上弦桿因受拉力，用 $2L_s-65\times65\times6$ 沒有問題。下弦桿因承受壓應

力，其面內挫屈也無問題，面外需考慮挫屈，一般桁架桿件承受不均勻

之應力時，挫屈長度可由下式求之。

$$l_k = l \left(0.75 + 0.25 \frac{N_2}{N_1} \right) \qquad (3-14)$$

如圖3-36(c)，$P_1 = 1.14 \, t$ $P_2 = 0$ $N_1 = P_1 \times \frac{4.5}{3} = 1.71 \, t$ $N_2 = 0$

$$l_k = 0.75l = 0.75 \times 900 = 675 cm$$

$$\lambda_y = \frac{l_y}{i_y} = \frac{675}{2.89} = 232$$

$$\lambda_1 = \frac{l_1}{i_1} = \frac{60}{1.27} = 47$$

$$\therefore \lambda_{ye} = \sqrt{\lambda_y^2 + \lambda_1^2} = \sqrt{232^2 + 47^2} = 237 < 250 \quad (\text{一般} \lambda \text{不可太}$$

$$\text{大，而在250以下})$$

查附錄20 $f_c = 0.17 t/cm^2$

$$\sigma_c = \frac{N_1}{A} = \frac{1.71}{7.52} = 0.227 t/cm^2 < f_c = 0.17 \times 1.5$$

$$= 0.255 t/cm^2$$

斜桿 $(N = -1.32T, \, G+W)$

$L - 65 \times 65 \times 6$ 中 $i = 1.27cm$ $l_k = 335cm$

$$\lambda = \frac{l_k}{i_1} = 263 > 250 \qquad N_G$$

用 $2L_s - 50 \times 50 \times 4$ $(A = 2 \times 3.89 cm^2)$ 時

$$i_x = 1.53cm \qquad i_y = 2.26cm \quad (\text{間隔假設取 6 } mm \text{時})$$

$$\lambda_x = \frac{335}{1.53} \doteqdot 220 \quad f_c = 0.198 t/cm^2$$

$$\sigma_c = \frac{N}{A} = \frac{1.32}{7.78}$$

$$= 0.17 T/cm^2 < f_c = 1.5 \times 0.198 t/cm^2 = 0.297 t/cm^2$$

$$(G+W)$$

對（$G+S$）之張應力 $+3.90\ t$ 安全。

3-6 脊梁、圍梁、間柱之設計

(1) 脊梁

在屋架縱向上設置縱向梁和柱頭連結的桿件稱之爲脊梁，主要承受來自補助梁之垂直載重（補助梁無間柱時）及承受間柱受水平風力的水平載重，並且在縱方向成爲縱向斜撐桿上端之水平桿。故脊梁必須負有承受垂直及水平兩方向的耐力。脊梁之設計同一般梁，所用之形狀如圖 3-37

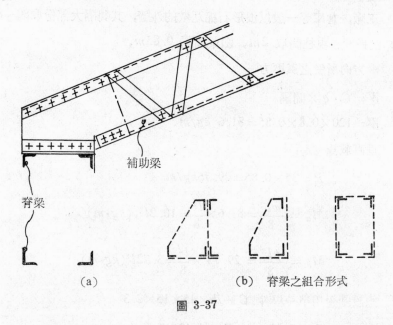

補助梁

脊梁

(a)

(b) 脊梁之組合形式

圖 3-37

(2) 圍梁 (Furring Strips)

柱與間柱之間以梁連結，主要目的在承受外牆之材料，或窗戶等類牆上材料所引起之垂直（靜載重）或水平（風壓力）載重。

如圖3-38所示之圍梁，承受由外牆材料所引起之垂直載重 P ，及承受風壓 W 時計算例。

圖 3-38

工廠，倉庫等一般以浪形石棉瓦做的外牆，其間隔大部份取80～85 cm 之長度。現柱間取 $2m$ ，圍梁間隔 $0.85m$ ，

縱方向所受之風壓力

$$W = C \cdot q \times 間隔$$

$$W = 120 \times 0.8 \times 0.85 = 81.6 \ kg/m$$

垂直載重

$$P = 35 \times 0.85 = 29.75 kg/m$$

$$M_w = \frac{wl^2}{8} = 81.6 \times \frac{l^2}{8} = 10.2l^2 \ (kg \cdot m)$$

$$M_p = \frac{pl^2}{8} = 29.75 \times \frac{l^2}{8} = 3.72l^2 (kg \cdot m)$$

假設圍梁用單一桿件 $C - 75 \times 45 \times 15 \times 2.3$

則　　　$Z_x = 9.90cm^3$ 　$Z_y = 4.42cm^3$ ，

$$M_w = 10.2l^2 = 10.2 \times 2.0 \times 2.0 = 40.8kg \cdot m = 0.04t \cdot m$$

$$M_p = 3.72l^2 = 3.72 \times 2.0 \times 2.0 = 14.88kg \cdot m = 0.015t \cdot m$$

$$\sigma = \frac{M_w}{Z_x} + \frac{M_p}{Z_y} = \frac{4.08}{9.9} + \frac{1.488}{4.42} = 0.41 + 0.34$$

$$= 0.75 < 2.1 t/cm^2 \qquad\qquad \text{OK}$$

(3) 間柱 (Stud)

間柱在小規模之屋架上往往被 設計者忽 略其存在， 但是在較大跨距之屋架設計時不可以忽略，因爲大跨距屋架承受風壓力很大應特別注意。

間柱所承受載重一爲承受圍梁受風壓時產生之風壓力，一爲承受自補助梁之垂直載重。設計時視間柱視承受彎曲或彎曲及壓縮力同時作用的桿件，如上端接脊梁，下端接基礎之簡梁設計。設計時應注意間柱與圍梁接合處反側 Flange 的面外挫屈，故需減低 f_b 且需考慮其斷面形狀。一般常用之斷面形狀如圖 3-39 所示。

圖　**3-39**

【例15】如圖3-40所示之山牆， 設 $l = 8m$， 高 $(h + f)$ 爲 $4.7m$， 間

柱間隔 $\frac{l}{4} = 2.0m$，試設計此山牆之間柱。

解: 間柱受風壓時之受壓面積分別如圖之 S_1, S_2, S_3, 一般計算時採受壓面積最大的， 如 S_1。

風壓力度　$P = Cq = 120 \times 0.9 = 108 \ kg/m^2$

間柱所受風壓　$W = 0.018 \times$受壓面積　$S_1 = 9.4m^2$

$$= 0.018 \times 9.4 = 1.02 \ t$$

間柱所生之彎曲力矩

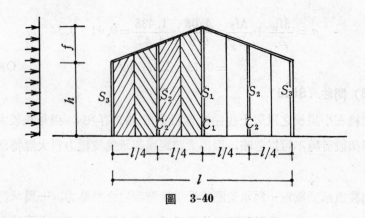

圖 3-40

$$M = \frac{w \times h}{8} = \frac{1.02 \times 4.7}{8} = 0.6 \, t \cdot m$$

間柱所生之軸壓力

$$N = 0.035 \times 受壓面積$$

$$= 0.035 \times 9.4 = 0.33 \, t$$

假設採用 $2C-100 \times 50 \times 20 \times 2.3$ 之組合形鋼則

$$A = 10.34 cm^2, \quad Z_x = 32.2 cm^3 \quad i_x = 3.95 cm$$

$$l_k = 4.7 m = 470 cm$$

細長比 $\lambda = \dfrac{l_k}{i_x} = \dfrac{470}{3.95} = 119$ 　　則 $f_c = 0.675 t/cm^2$

$$\left.\begin{array}{l} \sigma_c = \dfrac{N}{A} = \dfrac{0.33}{10.34} = 0.03 < f_c \\[3mm] \sigma_b = \dfrac{M}{Z} = \dfrac{60}{32.2} = 1.87 < 1.5 \times 1.4 = 2.1 t/cm^2 \end{array}\right\} \text{OK}$$

3-7　斜撐之設計

屋架受地震力，風壓力等水平作用力時，爲了保持強度及安全最有

效的方式可以斜撐來防止破壞。對於斜撐之設計應有完善計畫，如支撐之角度，斷面之大小，兩端之接合都應加注意。支撐之配置可分垂直及水平支撐，前者一般配置於屋架之牆面為多，水平支撐則配置於屋面或與水平互相平行之桿件上。角度通常以 45° 角為多，配置之形式大都以 X 形交叉配置，配置之位置一般常在平面之四周，遇上較長之屋架則在建築物中間配置。支撐之斷面細小故應力均視以張力抵抗。圖3-41為各支種撐之配置

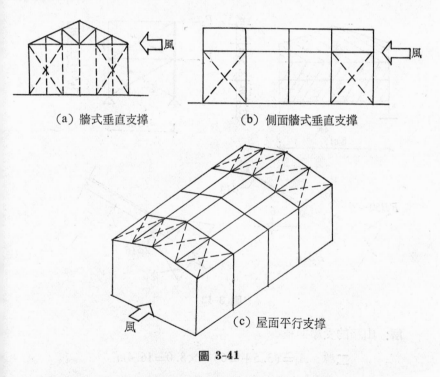

（a）牆式垂直支撐　　　　　（b）側面牆式垂直支撐

（c）屋面平行支撐

圖 3-41

　　斜撐之應力如前述需能承受地震及風壓力，依地震力及風壓力傳至梁柱之接合點，再把桿件承受之力除以山牆或縱方向兩側的斜撐配置數 n，所得之值即為一根斜撐所受之應力，此應力之值只要低於每一根斜撐所採用之形鋼或鋼筋之最大張應力就可。下式為計算每一斜撐所生應

力之式

$$P = \frac{N}{n}$$

N：斜撐之應力

n：斜撐配置之數

【例16】圖3-42為一2層之屋架建築，縱方向兩側之斜撐配置為上下兩地方各以交叉形配置，試設計此斜撐。

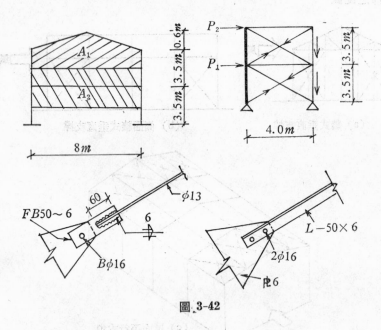

圖 3-42

解：山牆的受壓面積

二樓　$A_1 = (3.5 + 0.6)/2 \times 8.0 = 16.4 m^2$

一樓　$A_2 = 3.5 \times 8.0 \qquad = 28.0 m^2$

風壓力

二樓　$Q_1 = (0.9 + 0.3) \times 0.12 \times 16.4 = 2.36$

一樓　$Q_2 = (0.9 + 0.3) \times 0.12 \times 28 = 4.03$

一樓加二樓 $\sum Q$ \qquad $=6.39\ t$

屋架建物之重量

二樓 屋頂 $0.065\times8.0\times2.4=12.5$

外牆 $0.08\times24\times(3.5/2)\times2=6.7$

外牆 $0.08\times16.4\times2=2.6$

隔間 \qquad 1.5

\sum \qquad $23.3\ t$

一樓: 樓板 $0.24\times8.0\times24.0=46.1\ t$

外牆 $0.08\times24\times3.5\times2=13.4\ t$

$0.08\times28\times2=4.5\ t$

隔間牆 \qquad $=3.2$

\sum \qquad $67.2\ t$

地震力

二樓 $Q_1=ZKCIW=0.2\times23.3=4.66\ t$

$Q_2=ZKCIW=0.2\times67.2=13.44$

$\sum=18.10\ t$

斷面計算: 比較地震力和風力知地震力較大，故以此設計水平力

二樓 $P_2=\dfrac{N}{n}=\dfrac{4.66}{4}=1.17\ t$

一根 $\phi13\ mm$ 圓鋼筋耐力 $T=2.00>P_2\cdot\dfrac{1}{\cos\theta}$

$=1.55\ t$ 安全

一樓 $P_1=\dfrac{N}{n}=\dfrac{18.1}{4}=4.53\ t$

不能以鋼筋設計改以角鋼 $L-50\times50\times6$ 其耐力 $T=7.70\ t$

$$\therefore T = 7.70\ t > P_1 \frac{1}{\cos\theta} = 6.02\ t \qquad \text{OK}$$

(2) 水平斜桿

前送例題因地震力較大，故以地震力爲主設計垂直斜撐，本節是以風力爲主設計水平斜桿。此地所指之水平斜撐是指屋面斜撐，或樓板斜撐等斜撐而言，故名爲水平斜撐，其設計依下列說明來設計。

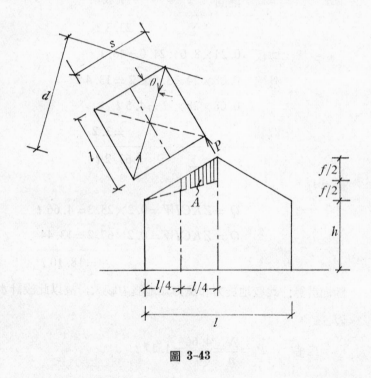

圖 3-43

如圖3-43所示之山牆其屋面斜撐受風壓之面積爲A，則傳至屋面水平斜撐之力P

$$P = Cq \times A$$

C：風力係數

q：速度壓

水平斜撐之張應力 $T = P \times \dfrac{1}{\cos\theta} = P \times \dfrac{d}{l}$

【例17】如上圖 $l = 9\,m$，斜率爲 $3:10$，構架間隔爲 $4.5\,m$，單側斜撐

爲 2 面時，試設計之。

解： 受壓面積：

$$\frac{f}{2} = 1.35\,m \qquad \frac{f}{4} = 0.68\,m$$

斜邊長　　$S = 4.72\,m \qquad \frac{S}{2} = 2.36\,m$

∴　　　　$A = 2.36 \times \dfrac{1.35 + 0.68}{2} = 2.40\,m^2$

$$Cq = (0.9 + 0.3) \times 0.12 = 0.144\,t/m^2$$

水平力　　$P = Cq \times A = 0.144 \times 2.40 = 0.35\,t$

斜撐之應力　$T = P \times \dfrac{d}{l} = 0.35 \times \dfrac{6.5}{4.5} = 0.51\,t$

斜撐爲二面 ∴ $T_1 = \dfrac{t}{2} = \dfrac{0.51}{2} = 0.26\,t$

用 $13\phi\,mm$ 時其容許張應力爲

$$2.00\,t > 0.26\,t \qquad\qquad (\text{OK})$$

3-8　柱之設計

屋架結構的柱主要承受軸向壓縮力外，同時還要承受彎曲力矩及剪力。在力學上屬於壓力桿件及梁桿件兩種力學形式之組合。在設計上較爲繁雜。

柱子一般支承可分爲上、下，兩端均爲鉸節，或爲兩端固定，一端固定一端鉸節，一般屋架之柱設計，常視兩端爲鉸節或視一端爲固定一端爲鉸節爲多。

　　柱子因有壓縮力之存在，故在柱子之細長比均需控制，一般設計均控制在 120 以下。

　　屋架柱子的組合形式及組合方式可以分爲單一形鋼柱及組合形鋼柱。前者所採用之形鋼以 I 形鋼及 H 形鋼爲多，後者則以角鋼，槽形鋼，以桁架或格子 (lattice) 式組合。

(1) 單一形鋼柱

　　一般載重較輕時，採用單一形爲多，在計算上較爲單純，且在施工上較爲簡便。設計上可以下式設計。

$$\sigma_c = \frac{N}{A} \qquad {}_c\sigma_b = M/Z_c, \qquad\qquad (3\text{-}15)$$

σ_c：壓縮應力度　　　　　　　N：壓縮力

A：全斷面積　　　　　　　　${}_c\sigma_b$：彎曲力矩時之壓縮應力度

M：彎曲力矩　　　　　　　　Z_c：壓力側之斷面係數。

其檢定式爲　$\dfrac{\sigma_c}{f_c} + \dfrac{{}_c\sigma_b}{f_b} \leq 1$ $\qquad\qquad (3\text{-}16)$

式中之 f_c 可依

$$\lambda \leq \lambda_p \text{ 時} \quad \lambda_p = \pi \sqrt{\frac{E}{0.6F}} \qquad\qquad (3\text{-}17)$$

$$f_c = \frac{\left\{ 1 - 0.4\left(\dfrac{\lambda}{\lambda_p}\right)^2 \right\} F}{\dfrac{3}{2} + \dfrac{2}{3}\left(\dfrac{\lambda}{\lambda_p}\right)^2} \qquad\qquad (3\text{-}18)$$

$$\lambda > \lambda_p \text{ 時} \quad f_c = \frac{0.277F}{\left(\dfrac{\lambda}{\lambda_p}\right)^2} \qquad\qquad (3\text{-}19)$$

　　f_b 值若無橫向挫屈時可以 $f_b = f_t$，若有橫向挫屈時可依 (3-9),
(3-10) 兩式設計卽

$$f_b = \left\{ 1 - 0.4 \frac{(l_b/i)^2}{\lambda p^2} \right\} f_t \quad \text{或} \quad f_b = \frac{900}{l_b h/A_f} \text{。}$$

(2) 組合形鋼柱

屋架柱子承受之載重較大時採用組合形鋼的方式，也卽採用兩個以上之形鋼加以連接接合組合成一柱子，一般較爲常用的如桁架柱及格子形(lattice)柱。

(A) 格子柱及桁架柱其翅(flange)的鉚釘列間距離 b 在40cm以下時可如圖 3-44(a) 的單一格子式，b 若超過 40cm 時可採用如圖 (b) 所示之複式格子式，若 b 超過 60cm 時可改用桁架式。格子式之角度 θ 在單一格子式時取 30° 以下，複式時45° 以下爲佳。格子式之挫屈長度

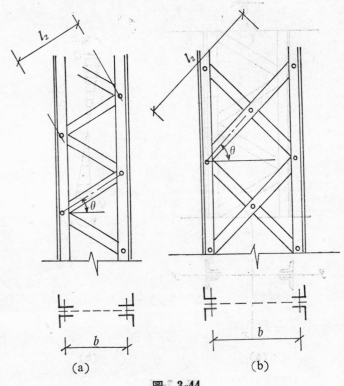

圖 3-44

如圖 (a) 取 l_2，圖 (b) 取 $1/2l_2$，其細長比在 160以下。複式格子式之交叉點用鉚釘栓合。

(B) 格子柱及桁架柱之計算

圖 3-45 之柱，受M和N之組合外力，其應力之檢覈式可依式3-16式行之。式中之 f_c 及 f_b，必須詳細計算。對 x 軸是屬格子式組合，對 y 軸因屬於夾板式組合，故從 λ_x 及 λ_y 各自求得有效細長比 λ_{xe} 及 λ_{ye}，有效細長比之計算式如下

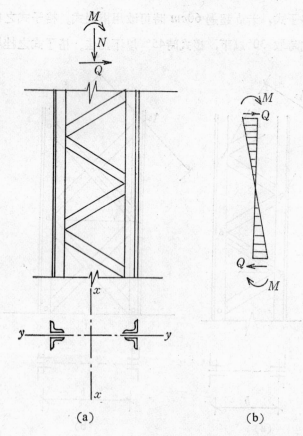

(a) (b)

圖 3-45

$$\lambda_{ye} = \sqrt{\lambda_y{}^2 + \lambda_1{}^2} \qquad (3\text{-}20)$$

上式，若 $\lambda_1 \leqq 20$ 時，則 $\lambda_{ye} = \lambda_y$

λ_{ye}：有效細長比

λ_y：將單一桿視爲一體作用時，有關單一桿 $y-y$ 軸之細長比

$$\lambda_y = l_{ky}/i_y \qquad i_y = \sqrt{\left(\frac{e}{2}\right)^2 + i_2{}^2}$$

e：單一桿重心間距離，

i_2：單一桿對 $y-y$ 之平衡軸之廻轉半徑

λ_1：關於單一桿之重心軸，考慮其單獨產生挫屈時之單一桿細長比。但是挫屈長度爲區間距離 l_1，

$(\lambda_1 = l_1/i_1)$。

式3-20只是對 λ_{ye} 之求法，λ_{yx} 之求同樣用 3-20式。求出之後比較λ_{yx} 及 λ_{ye} 取其大者爲準，再由 3-18，3-19 兩式中求出 f_c。圖 3-45中的格子柱對 x 軸之彎曲力矩會產生橫向挫屈，此時可考慮面外挫屈而求挫屈長度，此時之力矩分佈圖如圖3-45 (b)之變化，弦桿之挫屈長較橫向支點間距離小。挫屈長一旦求出則從 $2L$ 長弦桿之細長比（設爲$\lambda_y{}'$）可求出。此弦桿屬於夾板式組合，由 $\lambda_y{}'$ 求 $\lambda_{ye}{}'$，依 (3-18),(3-19)求出弦桿之容許壓縮應力度 f_c。

格子柱之剪力設計可找出因剪力 Q 和 x 軸周圍隨伴而生之挫屈剪力 $Q_k = 0.02N$，求出其和依下式計算

$$N_w = Q + Q_k/\cos\theta \qquad (3\text{-}21)$$

【例18】如圖所示之格子柱，承受 $P = 25\,t$，$M = 12tm$，$Q = 4\,t$ 之外力，設 $l_{kx} = 6m$，$l_{ky} = 3m$，材料用 SS41，試設計此格子柱。

解: 弦桿用 $4L_s - 100 \times 100 \times 10$，則 $i_v = 1.95cm$

$$i_x' = i_y' = 3.03cm$$

細長比： $\lambda_1 = \dfrac{50}{1.95} = 25.6$

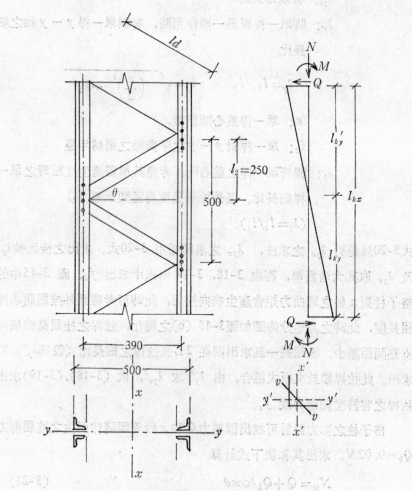

$$4L_s - 100 \times 100 \times 10$$

格子 ㄴ—120×12

鉚釘 16ϕ

圖 **3-46**

(1) 容許壓縮應力度

x 軸周圍的細長比

$$\lambda_1 = \pi \sqrt{\frac{A}{nA_d} \cdot \frac{l_d^3}{l_2 e^2}} \qquad (3\text{-}22)$$

$$l_2 = 25cm \quad l_d = \sqrt{39^2 + 25^2} = 46.3cm$$

$$e = 50 - 2.83 \times 2 = 44.3cm, \quad A = 19.0 \times 4 = 76.0cm^2$$

$$A_d = 12 \times 1.2 = 14.4 \qquad n = 1$$

$$\therefore \lambda_1 = 10.3 \quad i_x = \sqrt{\left(\frac{e}{2}\right)^2 + i_x'^2} = \sqrt{22.2^2 + 3.03^2}$$

$$= 22.4cm$$

$$\lambda_{xe} = \lambda_x = \frac{600}{22.4} = 26.8 > \lambda_1 = 25.6$$

y 軸周圍的細長比

$$i_y = \sqrt{(0.6 + 2.83)^2 + 3.03^2} = 4.58$$

$$\lambda_y = \frac{300}{4.58} = 65.5$$

$$\lambda_{ye} = \sqrt{65.5^2 + 25.6^2} = 70.4$$

$$\therefore \lambda_{ye} > \lambda_{xe} \text{ 故 } y \text{ 軸周圍產生挫屈}$$

$$\lambda_{ye} = 70.4 \text{ 查附錄20} \quad f_c = 1.19t/cm^2$$

(2) 容許彎曲應力度

$$l_b = l\left(0.75 + 0.25\frac{N_2}{N_1}\right) \quad (3\text{-}14)\text{式}$$

$$l_b = 300 \times \left\{0.75 + 0.25\left(\frac{0}{1}\right)\right\} = 300 \times 0.75 = 225cm$$

$$\therefore \lambda_y' = \frac{225}{4.58} = 49.13 \quad \lambda_1 = 25.6$$

$$\lambda_{ye}'=\sqrt{49.13^2+25.6^2}=55.3$$

查附錄20　$f_c=1.34=f_b$

(3) 組合應力之檢覈

　　鉚釘 16ϕ，則孔徑 $1.7cm$

$$Z_c=\frac{175\times2+2\times19.0\times22.2^2}{25}\times2$$

$$-\frac{1.0\times\dfrac{1.7^3}{12}+1.0\times1.7\times\left(\dfrac{39}{2}\right)^2}{25}\times2$$

$$=1520-50=1470\ cm^3$$

$$\therefore\quad\sigma_c=\frac{P}{A}=\frac{25}{76}=0.329t/cm^2$$

$$_c\sigma_b=\frac{M}{Z_c}=\frac{12\times10^2}{1470}=0.816t/cm^2$$

$$\frac{\sigma_c}{f_c}+\frac{_c\sigma_b}{f_b}=\frac{0.329}{1.19}+\frac{0.816}{1.34}=0.276+0.609$$

$$=0.885<1\qquad\qquad\textbf{OK}$$

(4) 格子之檢覆

　　格子桿的斷面 $12cm\times12cm$，$\quad i=\dfrac{1.2}{\sqrt{12}}=0.347\quad\lambda=\dfrac{46.3}{0.347}$

$$=133<160作用於格子桿之應力$$

$$D=\pm(4+0.02\times25)\times\frac{46.3}{39}=\pm5.36\ t$$

$$\sigma_c=\frac{5.36}{12\times1.2}=0.372t/cm^2$$

$$\sigma_c\ /\ f_c=\frac{0.372}{0.541}=0.688<1\qquad\textbf{OK}$$

(5) 鉚釘之檢覈

鉚釘 16ϕ 之容許耐力查附錄13　$R = 4.82$

作用於一支鉚釘之力爲

$$\frac{D}{2} = 2.68 < 4.82 \qquad\qquad OK$$

3-9　柱腳之設計

(1) 柱腳主要目的是把柱子之軸向力，彎曲力矩，剪力等應力安全地傳達到基礎。柱腳之種類可分輥軸 (Roller)，鉸節 (hinge)，固定 (fixed) 三種。輥軸柱腳及鉸節柱腳因不承受彎曲力矩，故錨栓 (Anchor bolt) 不生張應力，設計時較爲單純。固定柱腳因需多承受彎曲力矩，故錨栓承受張力，在設計上就需特別注意。一般柱腳並不是埋沒在土中，而高出地面 $20cm$ 以上，錨栓一般用$16\sim36\,m\,m\phi$ 的黑錨栓，埋沒深度爲30倍錨栓徑，基礎板 (Base plate) 之厚度在小規模柱子爲$12\sim16\,m\,m$，中規模爲 $19\sim22\,m\,m$，大規模則爲 $25\,m$以上。

圖3-47爲固定及鉸節柱腳。腳與基礎板之接合用翅板、緣板等給予充分之補強時，彎曲力矩及軸力經由錨栓之張力及基礎板與基礎間之壓力傳遞。柱之剪力原則上由基座板和基礎混凝土間之摩擦力傳至基礎。

(2) 固定柱腳的設計

(i) 圖3-48爲柱腳底面壓力分佈情形，假設M爲柱腳所承受的彎曲力矩，N爲壓縮力，混凝土所產生之最大壓縮應力爲 σ_c，基礎錨栓所產生之最大張應力爲T，又偏心距離假設爲 $e = \dfrac{M}{N}$

(a) $e \leq \dfrac{D}{6}$ 時，圖 (a) 全底面只產生壓縮力，基礎錨栓不產生任何張力，如輥軸、鉸節、柱腳情形則

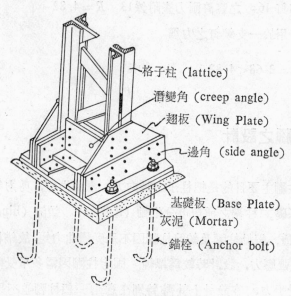

格子柱 (lattice)

潛變角 (creep angle)

翅板 (Wing Plate)

邊角 (side angle)

基礎板 (Base Plate)

灰泥 (Mortar)

錨栓 (Anchor bolt)

(a) 固定柱腳

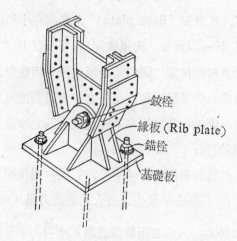

鉸栓

緣板 (Rib plate)

錨栓

基礎板

(b) 鉸柱腳

圖 3-47

$$T = 0$$

$$\sigma_c = \frac{N}{bD}\left(1 + \frac{6e}{D}\right) \tag{3-23}$$

　　　b：基礎板寬　　　　D：基礎板長

(b) $\dfrac{D}{6} < e \leqq \dfrac{D}{6} + \dfrac{d_t}{3}$時，圖 (b) 只有底面之一部分承受壓力，而基座錨栓尚在壓力範圍內，故不產生應力

$$T = 0$$

$$\sigma_c = \frac{2N}{3b\left(\dfrac{D}{2} - e\right)} \tag{3-24}$$

(c)　$e > \left(\dfrac{D}{6} + \dfrac{d_t}{3}\right)$時，　圖 (c) 基座錨栓產生張應力，　此時基座板下之混凝土斷面計算，可將張力側之基座錨栓視爲鋼筋依長方形柱斷面

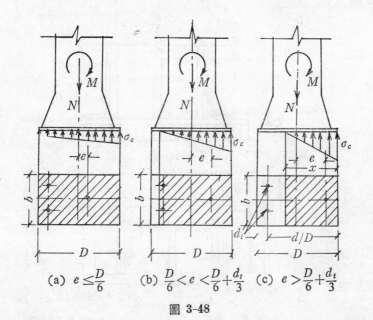

(a) $e \leqq \dfrac{D}{6}$　　(b) $\dfrac{D}{6} < e < \dfrac{D}{6} + \dfrac{d_t}{3}$　(c) $e > \dfrac{D}{6} + \dfrac{d_t}{3}$

圖 3-48

計算。同時壓力側之基座錨栓對於承受壓力視爲無效。

現假設 n 爲鋼和混凝土的彈性係數比，一般 $n=15$，a_t 爲張力側基座錨栓羣的斷面積，b，D，d，d_t，爲基座板尺寸，中立軸之位置爲 x_n 則

$$x_n{}^3 + 3\left(e - \frac{D}{2}\right) x_n{}^3 - \frac{6n\,a_t}{b}\left(e + \frac{D}{2} - d\right)$$

$$(D - d_t - x_n) = 0 \qquad (3\text{-}25)$$

混凝土所產生之最大壓縮應力度

$$\sigma_c = \frac{2N\left(e + \dfrac{D}{2} - d_t\right)}{b\,x_n\left(D - d_t - \dfrac{x_n}{3}\right)} \qquad (3\text{-}26)$$

基座錨栓羣所生之張應力

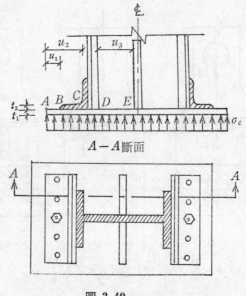

$A-A$ 斷面

圖 3-49

$$T = \frac{N\left(e - \dfrac{D}{2} + \dfrac{x_n}{3}\right)}{D - d_t - \dfrac{x_n}{3}} \tag{3-27}$$

(3-24) 式可由附錄 35 求之

(ii) 基座板之厚度

基座板上被翅板、邊角等補強鋼所區畫部分之基礎板厚，是否對基礎之應力安全而決板厚。圖 3-49 所示之基礎板，AB 視為一板狀，長 u_1 之肱梁，承受 σ_c 載重，此情形下須滿足

$$u_1 \leqq t_1 \sqrt{f_{b1}/3\sigma_c} \tag{3-28}$$

符號 f_{b1}: 基座板之應力度，由下式求之

$$f_{b1} = \frac{F}{1.3} \tag{3-29}$$

BC 間因為基座板和邊角兩補強板重疊，可視兩者為一體，對此部分之鉚釘產生過大之剪力，故可分別計算二塊板，卽

$$u_2 = \sqrt{\frac{f_{b1}}{3\sigma_c} \cdot (t_1{}^2 + t_2{}^2)} \tag{3-30}$$

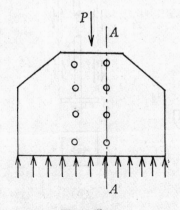

圖　3-50

DE視爲兩端固定梁則

$$u_3 = 2t_1 \sqrt{\frac{f_{b1}}{\sigma_c}} \tag{3-31}$$

(iii) 翅板之計算

圖3-50所示之翅板，加壓於翅板上之壓力可由N和M求得。柱子之翅 (flange) 和翅板接合成一體，加於此接合板鉚釘之力，鉚釘必須能抵抗。圖中之翅板承受自混凝土均勻之壓力，可視短梁檢討$A-A$斷面

(iv) 錨栓

錨栓通常用黑皮長度較長之螺栓(Bolt)。其徑爲 $16mm \sim 32mm$。施工時雖然錨栓的位置擺得正確，但經過灌入混凝土後位置就易變動，故通常如圖 3-51 所示的在混凝土中挖一圓錐形之洞，調整錨栓頭之位置後，再以灰泥塡滿孔洞。爲了防止錨栓被張力拔起，可以圖 (a)(b)(c)三種方式加以固定。基座之孔須大於栓徑5mm。柱子之剪力讓錨栓

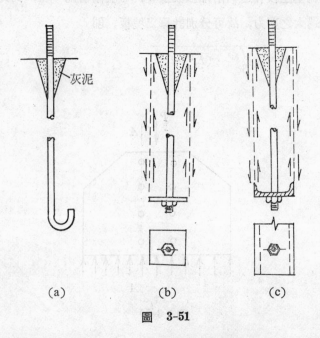

(a)　　　　　　(b)　　　　　　(c)

圖 3-51

負擔外，再讓基座板和灰泥間之摩擦力來抵抗，此時之摩擦係數爲0.4。

【例19】如圖 3-52 所示之柱腳，　受外力 $N=20\,t$，　$M=10\,tm$，　$Q=$ 5 t（短期），　假設使用鋼料爲 SS41，　混凝土之強度 $F_c=135\,kg/cm^2$，試設計此柱腳。

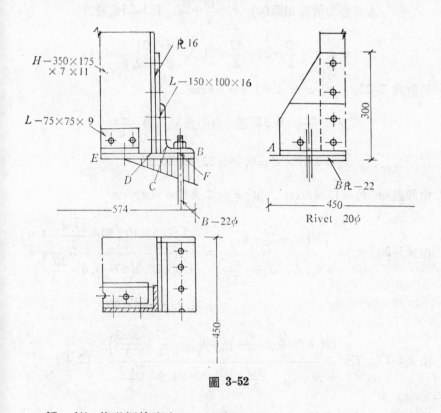

圖 **3-52**

解: (1) 基礎板的應力

$$b=45cm,\quad D=57cm$$

$$d_t=4.6cm,\quad d=D-d_t=52.8cm$$

$$e=\frac{M}{N}=\frac{10\times100}{20}=50(cm)$$

按圖 3-48(a)(b)(c) 情形比較

$$\frac{D}{6}=\frac{57}{6}=9.5cm, \qquad \frac{d_t}{3}=\frac{4.6}{3}=1.53cm,$$

$$\frac{D}{6}+\frac{d_t}{3}=11.03cm$$

∴其應力情形如圖(c) $e>\dfrac{D}{6}+\dfrac{d_t}{3}$，用3-25式設計。

$$x=e-\frac{D}{2}=50-\frac{57}{2}=21.5, \quad \frac{x}{d}=\frac{21.5}{52.8}=0.41$$

鉚釘用 2-22ϕ，則 $a_t=2\times3.8=7.6cm^2$

$$p=\frac{a_t}{bd}=0.322\% \quad 查附錄35 \quad 得 \quad \frac{x_n}{d}=0.39$$

∴ $x_n=0.39\times d=0.39\times52.8=20.3$

由假設知 $F_c=135kg/cm^2$，則 $\sigma_c=\dfrac{2}{3}\times F_c \doteqdot 90kg/cm^2$

由式3-26 $\sigma_c=\dfrac{2N\left(e+\dfrac{D}{2}-d_t\right)}{bx_n\left(D-d_t-\dfrac{x_n}{3}\right)}=\dfrac{2\times20\times10^3\left(50+\dfrac{57.4}{2}-4.6\right)}{4.5\times20.3\left(57-4.6-\dfrac{20.3}{3}\right)}$

$$\doteqdot 71.2kg/cm^2<90$$

由式3-27 $T=\dfrac{N\left(e-\dfrac{D}{2}+\dfrac{x_n}{3}\right)}{D-d_t-\dfrac{x_n}{3}}=\dfrac{20\left(50-\dfrac{57}{2}+\dfrac{20.3}{3}\right)}{57-4.6-\dfrac{20.3}{3}}=12.4\ t$

錨栓22ϕ 之許容張應力由查附錄15得

$$R_t（短期）=4.56\times1.5=6.84\ t$$

$$T<2R_t=2\times6.84=13.68\ t \qquad OK$$

（2）基礎板彎曲應力

由3-29式 $f_{b1}=1.5\cdot\dfrac{F}{1.3}=1.5\times\dfrac{2.4}{1.3}=2.77t/cm^2$

由3-30式　$u_2 = \sqrt{\dfrac{f_{b1}}{3\sigma_c} \cdot (t_1^2 + t_2^2)} = \sqrt{\dfrac{2.77}{3 \times 0.071}(2.2^2 + 1.6)^2}$

$$= \sqrt{13.19 \times 7.4} = 10.14 > 8.5cm \qquad\qquad \text{OK}$$

混凝土之反力分佈圖如圖 3-52, 翅 (flange) 內側 DE 部分之基礎板對彎曲應力爲安全。

　　錨栓張力對角鋼引起之彎曲，可視 C 點爲固定端，在 F 點受集中載重 T, 則

$$M = 12.4 \times (5.0 - 1.6) = 42.16t/cm, \qquad b = 43cm,$$

$$Z = \frac{43 \times 1.6^2}{6} = 18.3cm^3$$

$$\therefore \quad \sigma = \frac{M}{Z} = \frac{42.16}{18.3} = 2.3t/cm^2 < 2.77t/cm^2 = f_{b1} \qquad \text{OK}$$

(3) 翅板 (wing plate) 之設計

$$P = \frac{N}{2} + \frac{M}{j} = \frac{20}{2} + \frac{10}{0.35} = 38.6 \ t$$

$$Q = \frac{P}{2} = 19.8 \ t \ , \ 如圖3\text{-}50之均佈載重 w 爲$$

$$\therefore \quad w = \frac{38.6}{40} = 0.965t/cm,$$

$$M = \frac{wl_1^2}{2} = 0.97 \times \frac{11.3^2}{2} = 61.9t \cdot cm$$

$A - A$斷面　$A_n \doteqdot 0.7A = 0.7 \times 1.6 \times 30 = 33.6cm^2$

$$Z_n \doteqdot 0.7Z = 0.7 \times \frac{1.6 \times 30^2}{6} \ t = 168cm^3$$

$$\sigma_b = \frac{M}{Z_n} = \frac{61.9}{168} = 0.37 < 0.4t/cm^2 \qquad\qquad \text{OK}$$

$$\tau = 1.5 \ \frac{Q}{A_n} = 0.88t/cm^2 < 1.49 = f_s \qquad \text{OK}$$

(4) 翅板固定鉚釘之計算

$$R = \frac{P}{n} = \frac{38.6}{8} = 4.83 \, t < 5.62 \, t = R_s \qquad \text{OK}$$

(5) 剪力之設計

基板底部之摩擦抵抗力 F，為壓縮力 P 或混凝土之反力 σ_c 乘摩擦係數之積。故

$$F = 0.4P = 0.4 \times 38.6 = 15.4t > 5 \, t = Q \qquad \text{OK}$$

(6) 錨栓

本例題因拔起之力小，故省略不計。

第四章 設計例

概　說

　　一般的建築物，以鋼筋混凝土結構建造的比例多於鋼結構，故在結構計算上，也就對鋼筋混凝土結構較能適應。鋼結構在設計之前，必須要了解的事，卽對各桿件之接合方式及方法，各桿件承受壓縮力、張力、彎曲力矩、彎曲與軸向力同時產生之力、剪力等各種應力之設計要充分理解，才有能力去設計鋼結構。

　　在第三章裏，曾對鋼屋架各部結構，其結構原理，公式，並附例題說明。故可知在鋼結構設計，各桿件皆處於單獨設計中進行著，這裏應要特別注意的是，除了此項單獨設計外，還要考慮其整體結構的組合，也就是說卽使各桿件斷面均持有足夠剛性外，還須對整體結構的剛性充分加以考慮。

　　本章之設計例共分三部，第一爲輕量型屋架之設計，輕量形鋼爲主要材料，採取組合方式爲主。第二爲一般單一形鋼屋架，其桿件以單一 *H* 形鋼爲主要材料。第三爲屋架內須承受吊車載重之屋架三種。

　　在前述三章裏對於屋架結構，從承受載重到各桿件之設計均有詳細的說明，而且在每一章節之後面，均附有例題，其計算過程也有詳細說明。本章之例題在計算過程中，對一些細節問題省略未提，如果遇上有不理解之地方，可以回顧前述幾章之單元說明，則其效果更能事半功倍。

4-1 組合輕量形鋼屋架

本例跨距超過10公尺，以經濟之觀點上來看，主構架之間距最好以 $4m \sim 4.5m$ 左右最爲適當。結構上，棟梁，繫梁等均採用組合方式。主構採用山形構架，屋架之山牆面受風力作用時，因跨距超過10公尺，故須考慮被風力拔起之可能，故須在山牆面上設計間柱。

4-1-1 建築物概要

結構方式： 採 2 鉸節山形構架。跨距 $20.0m$，簷高 4.0，主構架間距 $5.4m$。

屋　　頂： 坡度爲 3:10，浪形鐵板。

外　　牆： 以浪形鐵板圍蓋，在縱須設計斜撐以分擔水平力。

基　　礎： $R.C$ 造。

4-1-2 載重

垂直載重 G

屋頂

浪形鐵板	$6\ kg/m^2$	
桁　　條	5	$29 \div 30 kg/m^2$
構　　架 $(10+0.8l) \div$	18	

牆壁 　　　　　　　　　　　　　　　　圍梁　　柱用

浪形鐵板	$6\ kg/m^2$	
圍　　梁	5	11
柱		20

$31 kg/m^2$

積雪載重 S

最大積雪: 最深設為30cm, 1 cm 深為 2 kg/m^2 則30cm深為60kg/m^2

風載重

速度壓　$q=120kg/m^2$　（8m以下）

風力係數

$$C=山牆\begin{cases}迎風面=0.8\\背風面=0.4\end{cases} \qquad 縱向\begin{cases}迎風面=0.9\\背風面=0.3\end{cases}$$

風壓力　$P=C\cdot q$

4-1-3　桁條應力之設計

跨距　　　　　2.25m

間隔（屋面）　0.85m

長期載重（G）　$w=30kg/m^2$　（此項載重原可詳細算出，但設計
　　　　　　　　　上不妨適量酌增，以增加安全性）

短期載重（$G+S$）$w=30+60=90kg/m^2=0.09t/m^2$*

　　　　　　　　*此地為了簡便，把桁條視為一簡梁，最大積雪忽
　　　　　　　　略屋頂之斜率。

則　　　　$w=0.09\times0.85\doteqdot0.077t/m$

$$M_{max}=\frac{wl^2}{8}=0.077\times2.25\times\frac{2.25}{8}=0.049t\cdot m$$

假設桁條斷面取 ⊏$-60\times30\times10\times1.6$, $Z=7.24cm^3$

$$\therefore \quad \sigma=\frac{M}{Z}=\frac{4.9}{7.24}=0.68<2.1t/cm^2 \qquad OK$$

故採用此斷面十分安全。

4-1-4　補助梁（S. B）之設計

G（長期）　　　　　　　　$w = 30kg/m^2$

$G + S$　　　　　　　　　$w = 30 + 60 = 90kg/m^2$

∴　　　　　　　　　　　　$w = 0.09 \times 2.7 \doteqdot 0.243 t/m$

$$M_{\max} = \frac{wl^2}{8} = 0.243 \times \frac{5.22^2}{8} = 0.83 t \cdot m$$

所需要斷面係數 Z_a

$$Z_a = \frac{M}{f_c} = \frac{83}{2.1} \doteqdot 40cm^3$$

取 〔 —150 × 65 × 20 × 3.2 　　$Z = 44.3$

則　$Z = 44.3 > 40cm^3$　　　　　OK

剪力　　$R = \frac{wl}{2} = 0.243 \times \frac{5.22}{2} = 0.64\ t$

4-1-5　棟梁（G. 3）繫梁（G. 2）之設計

補助梁之剪力 $R = 0.64\ t$ 作用方向於繫梁兩側，故須乘以兩倍 $P =$

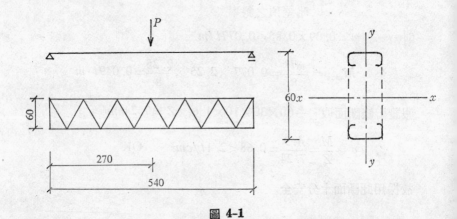

圖 4-1

$2 \times R = 2 \times 0.64 = 1.28\,t$

可視爲中央受集中載重之簡梁，則

$$M_{max} = \frac{PL}{4} = \frac{1.28 \times 5.4}{4} = 1.73 t \cdot m$$

所需斷面係數

$$Z_a = \frac{M}{f_c} = \frac{173}{2.1} = 82.4 cm^3$$

若取弦桿 $[\!-75 \times 45 \times 15 \times 2.3$ 格子梁深　$h = 60cm$ 則由附錄 10
知　$Z = 221cm^3$

$$\therefore \quad Z = 221 > 82.4 cm^3 \qquad OK$$

lattice 用 $2 \sim \phi\,13\,mm$ 之鋼筋。

4-1-6　構架之設計

(1) 垂直載重

如圖4-2 所示之兩鉸節山形構架，其應力可依表 3-7 公式，卽

$$k = 1 \cdot \frac{h}{s} = \frac{4}{1044} = 0.38$$

$$\phi = \frac{f}{h} = \frac{3}{4} = 0.75$$

$$m = 1 + \phi = 1.75$$

$$B = 2(k+1) + m = 4.51$$

$$C = 1 + 2m = 4.5$$

$$N = B + mC = 12.39$$

則　$M_1 = \dfrac{-wL^2(3+5m)}{16N} = \dfrac{-w \cdot 20^2(3 + 5 \cdot 1.75)}{16 \times 12.39}$

$$= -w\,23.71$$

$$M_2 = \frac{wL^2}{8} + mM_1 = \frac{w \cdot 20^2}{8} - 1.75 \times 23.71 \cdot w = 8.6\,w$$

$$V = \frac{wL}{2} = 10\,w \qquad H = \frac{M_1}{h} = \frac{w\,23.71}{4} = 5.92\,w$$

若查表3-8 也可得同樣之結果

$$G + S \text{ 時 } w = 0.09 \times 5.4 = 0.49\,t/m$$

$$\therefore \quad M_1 = 23.71 \times 0.49 = 11.62\,t \cdot m$$

$$M_2 = 8.6 \times 0.49 = 4.22\,t \cdot m$$

$$V = 10 \times 0.49 = 4.9\;t$$

$$H = 5.92 \times 0.49 = 2.9\;t$$

斜桿之軸力與剪力可視之在 B 點保持平衡則必爲 閉合多邊形， 故如圖 4-2 所作一閉合多邊形得知

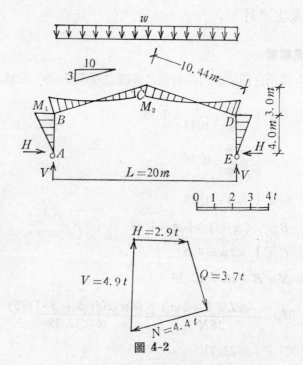

圖 **4-2**

剪力　　$Q = 3.7\,t$

軸力　　$N = 4.4\,t$

(2) 斷面之計算

(A) 屋架　$T-1$

軸力 $N = 4.4\,t$，彎曲力矩 $M = 11.62\,t\cdot m$

所需要斷面係數 Z_a

$$Z_a = \frac{M}{f_c} = \frac{1162}{2.1} = 553.34\,cm^3$$

假設使用 ⌐ $-150\times50\times20\times3.2$ 之弦桿，梁深 $h = 100cm$，以格子式組合，則 $A = 17.24\,cm^2$，$i_y = 5.7cm$，最小斷面二次半徑 $i_1 = 1.81cm$（附錄10），$Z_x = 809\,cm^3$，斷面二次半徑 $i_x = 48.5cm$，（經計算結果）弦桿之挫屈長設 $l_1 = 127cm$ 則

$$細長比　　\lambda_1 = \frac{l_1}{i_1} = \frac{127}{1.81} = 70$$

上弦桿的 $\frac{1}{2}$ 處，設置繫梁，則弦桿之挫屈長為

$$\frac{10.44}{2} = 5.22m = 522cm$$

$$細長比　\lambda_x = \frac{l_k}{i_x} = \frac{522}{48.5} = 11$$

$$\lambda_{xe} = \sqrt{11^2 + 70^2} \doteqdot 71 \qquad \therefore f_c = 1.19$$

$$\sigma_c = \frac{N}{A} = \frac{44}{17.24} = 0.26$$

$$\sigma_b = \frac{M}{Z} = \frac{1162}{809} = 1.44$$

$$\therefore\quad \frac{0.26}{1.19} + \frac{1.44}{2.1} = 0.22 + 0.69 = 0.91 < 1 \qquad OK$$

lattice 腹桿之計算略

(B) 柱子

軸力　$N=4.9\,t$，$M=11.62t\cdot m$，斷面取與梁同樣斷面

$$N_1=\frac{M}{1.25}+\frac{N}{2}=\frac{11.62}{1.25}+\frac{4.9}{2}=9.3+2.45=11.75\,t$$

此斷面個桿之 $i_x=5.72cm$

∴　細長比 $\lambda_x=\dfrac{l_k}{i_x}=\dfrac{400-60}{5.71}=60(G_1之梁深)$　　　$\omega=1.13$(附錄19)

$$P_a=2.1\times17.24=36.0\,t$$

$$\omega N_1=1.13\times11.75=13.28\,t<P_a \qquad\qquad \text{OK}$$

4-1-7　斜撐之設計

山牆所受面積

$$A=\frac{3.0+4.0}{2}\times20=70m^2$$

風壓力 $Q=(0.9+0.3)\times0.12\times70=10\,t$

斜撐之配置在兩側兩個地方總計四面配置

$$∴\quad P=\frac{10}{4}=2.5\,t$$

$\phi\,16mm$鋼筋之耐力$R=2.6\,t>2.5\,t$　　　　OK

基礎設計省略

以上計算所得之結果，其設計圖如圖 4-3。

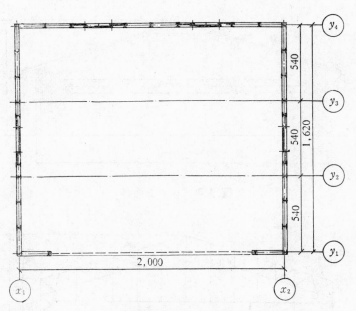

圖 4-3 （a） 平面圖

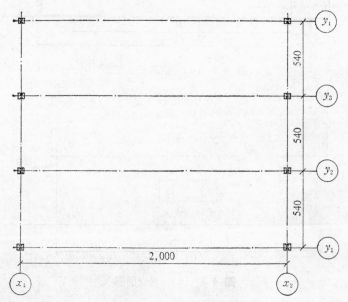

圖 4-3 （b） 結構平面圖

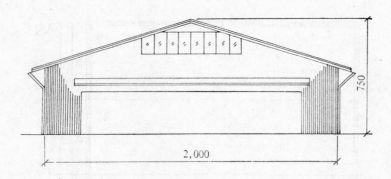

圖 4-3 （c） 立面圖

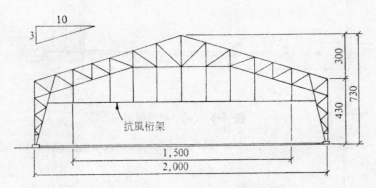

圖 4-3 （d） 結構正立面圖

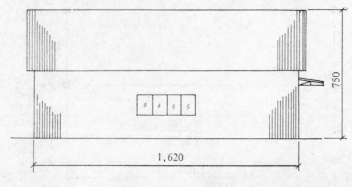

圖 4-3 （e） 側立面圖

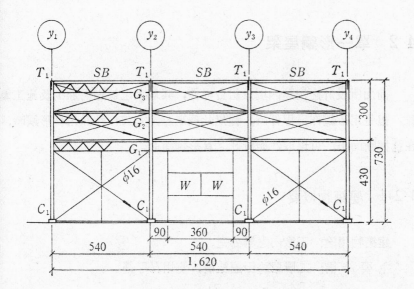

圖 4-3 （g） 結構側立面圖

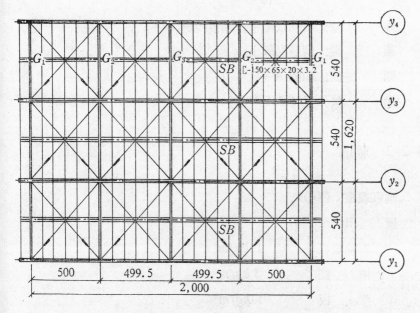

圖 4-3 （h） 結構屋頂平面圖

4-2　單一形鋼屋架

　　前面所設計之例題因屬於組合桿件，其最大之缺點爲加工及施工繁雜，但是用形鋼作爲桿件時，就無此項缺點，尤其桿件採用 H 形鋼時，在選擇斷面上，可以取性能較好之 H 形鋼斷面。

4-2-1　建築物概要

　　建築物用途: 工廠內之辦公室。

　　主要結構: 二層單跨距鋼結構，使用 H 形鋼。

　　屋　　頂: 坡度爲 $\frac{1}{10}$，覆蓋石棉浪板。

　　外　　壁: 石棉板圍蓋，鋼製門窗。

　　基　　礎: 鋼筋混凝土。

　　圖　　面: 如圖 4-4

　　鋼　　料: 採 SS41

4-2-2　載重

　　垂直載重 （G）

　　屋　頂:

　　　　石棉浪板　　　　$15kg/m^2$

　　　　桁　　條　　　　$5\,kg/m^2$

　　　　蔗　　板　　　　$13kg/m^2$

　　　　屋架自重　　　　$13kg/m^2$

天花　板　　　　　$15kg/m^2$
　　　　　　　　＄＄\sum　$61kg/m^2$

雪重　　（S）　　$30cm$

　　　　$2 \times 30 =$　$60kg/m^2$

　　　$G + S$　$=$　$121kg/m$

樓板載重　（G）′

　木造板（含木條）　　　　$15kg/m^2$

　梁自重:　　　　　　　　$15kg/m^2$

　天花板:　　　　　　　　$15kg/m^2$

　　　　　　　　\sum　$45kg/m^2$

室內載重　　（P）　　　$130kg/m^2$

　　　　$G' + P =$　　　$175kg/m^2$

風載重　　W

　速度壓　　$q = 120kg/m^2$

　風壓係數　C 如圖 4-4

地震力　：地震係數

　　　$Z.K.C.I = 0.2$

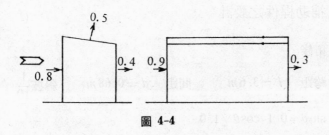

圖 **4-4**

4-2-3 構架概要及計算方針

此構架在橫跨方向爲一不對稱構架。如圖 4-5 所示，縱方向則以斜撐抵抗水平力。

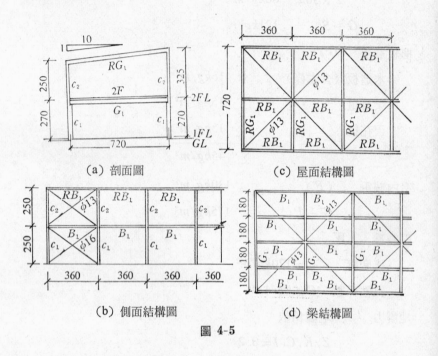

（a）剖面圖　　　　　（c）屋面結構圖

（b）側面結構圖　　　（d）梁結構圖

圖 4-5

4-2-4 補助桿件之設計

（1）桁條

跨距　$l = 3.6 m$　　　間距　$d = 0.68 m$　　　斜坡 $\dfrac{1}{10}$

$\sin\theta \doteqdot 0.1 \quad \cos\theta \doteqdot 1.0$

最大載重　$G + S = 0.121 t/m^2$

單位載重　$w = 0.121 \times 0.68 = 0.082 t/m$

最大彎矩力矩　$M_{\max}=\dfrac{wl^2}{8}=0.082\times\dfrac{3.6^2}{8}=0.133t\cdot m$

$$M_x=M_{\max}\cos\theta=0.133\times1.0=0.133t\cdot m$$

$$M_y=M_{\max}\sin\theta=0.133\times0.1=0.013t\cdot m$$

假設使用 \square —$75\times45\times15\times2.3$ 之斷面則

$$Z_x=9.90cm^3,\quad Z_y=4.24cm^3$$

一般桿件之容許壓縮應力度 $f_c=1.4t/cm^2$（長期）$f_c=1.5\times1.4=$

$2.1t/cm^2$（短期）則

$$\sigma=\dfrac{M_x}{Z_x}+\dfrac{M_y}{Z_y}=\dfrac{13.3}{9.90}+\dfrac{1.3}{4.24}=1.34+0.31$$

$$=1.65<2.1t/cm^2\qquad\text{OK}$$

(2) 圍梁

　　　　跨距　$l=3.6m$　　　　　間距　$d=0.85m$

風壓時單位載重為，$w=0.12\times0.8\times0.85=0.082t/m$

最大彎曲力矩　　$M_{\max}=\dfrac{wl^2}{8}=0.082\times\dfrac{3.6^2}{8}=0.13t\cdot m$

　　假設使用 \square —$75\times45\times15\times2.3$ 之斷面則

$$Z_x=9.90cm^3\qquad Z_y=4.24cm^3$$

$$\sigma=\dfrac{M}{Z_x}=\dfrac{13}{9.9}=1.31<2.1t/cm^2\qquad\text{OK}$$

(3) 二樓小梁 B_1

　　　　跨距　$l=3.6m$　　　　　間距　$d=1.8m$

樓板之載重　為 $G'+P=45+130=175kg/m^2=0.175t/m^2$

單位載重　　　　$w=0.175\times1.8=0.315t/m$

最大彎曲力矩　$M_{\max}=\dfrac{wl^2}{8}=0.315\times\dfrac{3.6^2}{8}=0.51t\cdot m$

所需斷面係數　$Z_a = M/f_b = \dfrac{51}{1.6} = 31.8cm^3$ （長期）

若採用　$H-125\times60\times4.5\times6.5$ 之形鋼斷面則，斷面係數爲 Z_x

$\qquad Z_x = 54.9 > 31.8cm^3$ 　　　　OK

4-2-5　跨距方向構架之設計

(1) 剛比計算及使用之斷面

柱　　$H-200\times100\times5.5\times8$　$I=1840cm^4$　$k=\dfrac{K_2}{K_1}$

梁　　$H-250\times125\times6\times9$　　$I=4050cm^4$

屋架梁　$H-200\times100\times5.5\times8$　$I=1840cm^4$

柱　$h=270cm$　$K_2=\dfrac{I}{h}=\dfrac{1840}{270}=6.81$　$k=\dfrac{6.81}{5.63}=1.2$

$\qquad h=250cm$　$K_2=\dfrac{1840}{250}=7.36$　$k=\dfrac{7.36}{5.63}=1.3$

$\qquad h=325cm$　$K_2=\dfrac{1840}{325}=5.7$　$k=\dfrac{5.7}{5.63}=1.0$

圖 **4-6**

梁　　　$l=720cm$　$K_1=\dfrac{4050}{720}=5.63$　$k=\dfrac{5.63}{5.63}=1.0$

屋架梁　$l=724cm$　$K_1'=\dfrac{1840}{724}=2.5$　$k=\dfrac{K_1'}{K_1}=\dfrac{2.5}{5.63}=0.44$

屋架梁之單位載重參照圖 4-6，間距 $d=3.6m$ 故

$$w=(G+S)\times d=0.121\times 3.6=0.436t/m$$

梁之單位載重

$$w=(G'+P)\times d=0.175\times 3.6=0.63t/m$$

屋架梁之端力矩

$$C=-\frac{wl^2}{12}=-\frac{0.436\times 7.24^2}{12}=-1.90t\cdot m$$

梁之端力矩

$$C=-\frac{wl^2}{12}=-\frac{0.63\times 7.2^2}{12}=-2.72t\cdot m$$

(2) 垂直載重之應力計算

利用力矩分配法

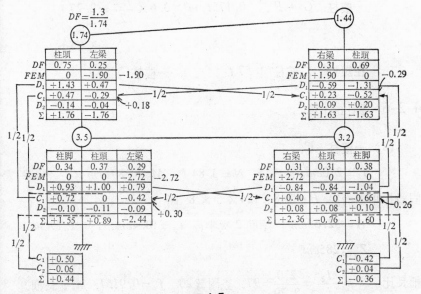

圖 **4-7**

　分析法以力矩分配法解構架，其結果如圖4-7、圖4-8。

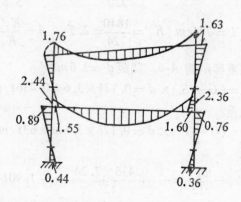

圖 4-8　應力圖

(3) 柱子之軸向壓縮力計算

二樓柱　積雪　　　$0.121t/m^2 \times 3.6 \times \dfrac{7.2}{2} = 1.57\ t$

一樓柱　$G' + P$　　$0.175t/m^2 \times 3.6 \times \dfrac{7.2}{2} = 2.27\ t$

$$\sum\ 3.84\ t$$

在短期　二樓柱 $1.57\ t$　　　一樓柱 $3.84\ t$

4-2-6　斷面計算

(1) 一樓柱　C_1

$l_k = 270cm$, 軸壓力 $N = 3.84\ t$, $M = 0.89t \cdot m$

假設採用斷面為 $H - 248 \times 124 \times 5 \times 8$　時

$A = 32.68cm^2$, 斷面 2 次半徑 $i_x = 10.4cm$, $i_y = 2.79cm$

$Z_x = 285cm^3$

細長比　$\lambda = \dfrac{l_k}{i_y} = \dfrac{270}{2.79} = 97$　查附錄20　$f_c = 0.916t/cm^2$（長期）

容許挫屈應力度　$f_c = 1.5 \times 0.916 = 1.37t/cm^2$（短期）

壓縮應力度

$$\sigma_c = \frac{N}{A} = \frac{3.84}{32.68} = 0.118t/cm^2$$

彎曲應力度

$$_c\sigma_b = \frac{M}{Z_x} = \frac{89}{285} = 0.31t/cm^2 \qquad _c\sigma_b = {}_t\sigma_b$$

容許彎曲應力度　SS41　$F = 2.4t/cm^2$（短期）

$$f_b = \frac{F}{1.5} = \frac{2.4}{1.5} = 1.6t/cm^2$$

$$\therefore \quad \frac{\sigma_c}{f_c} + \frac{_c\sigma_b}{f_b} = \frac{0.118}{1.37} + \frac{0.31}{2.4} = 0.09 + 0.13 = 0.22 < 1$$

<div align="center">（短期）</div> <div align="right">OK</div>

$$\frac{_t\sigma_b - \sigma_c}{f_t} = \frac{0.31 - 0.118}{2.4} = 0.08 < 1 \qquad\qquad OK$$

(2) 二樓柱　C_2

$$l_k = 250cm, \quad N = 1.57t, \quad M = 1.76t \cdot m$$

假設採用　$H - 175 \times 90 \times 5 \times 8$　之斷面時

$$A = 23.05cm^2, \quad \text{斷面 2 次半徑}\ i_y = 2.06cm, \quad Z_x = 139cm^3$$

細長比　$\lambda = \dfrac{l_k}{i_y} = \dfrac{250}{2.06} = 121$

容許挫屈應力度，查附錄20　$f_c = 0.654t/cm^2$　$f_c = 0.981t/cm^2$

（短期）壓縮應力度

$$\sigma_c = \frac{N}{A} = \frac{1.57}{23.05} = 0.068t/cm^2$$

彎曲應力度

$$_c\sigma_b = \frac{M}{Z} = \frac{176}{139} = 1.27t/cm^2 \qquad _c\sigma_b = {}_t\sigma_b$$

容許彎曲應力度　$f_b = \dfrac{F}{1.5} = 1.6t/cm^2$　　$f_b = 2.4t/cm^2$（短期）

$$\therefore \quad \frac{\sigma_c}{f_c} + \frac{{}^c\sigma_b}{f_b} = \frac{0.068}{0.981} + \frac{1.27}{2.4} = 0.07 + 0.53 = 0.6 < 1$$

（短期）　　　　　　　　OK

$$\frac{{}^t\sigma_b - \sigma_c}{f_t} = \frac{1.27 - 0.068}{2.4} = 0.5 < 1 \qquad \text{OK}$$

(3) 二樓梁　G_1

$$M = 2.44t \cdot m$$

假設採用　$H-248 \times 124 \times 5 \times 8$　之斷面時，

斷面係數　$Z_x = 285cm^3$

彎曲應力度　$\sigma_b = \dfrac{M}{Z} = \dfrac{244}{285} = 0.86t/cm^2 < 2.4t/cm^2$（容許彎曲應力

度）　　　　　　　　　　　　　　OK

(4) 屋架梁　RG_1

$$M = 1.76t \cdot m$$

假設採用　$H-175 \times 90 \times 5 \times 8$　之斷面時，

斷面係數　$Z = 139cm^3$

彎曲應力度　$\sigma_b = \dfrac{M}{Z} = \dfrac{176}{139} = 1.27t/cm^2 < 2.4t/cm^2$　　　　OK

4-2-7　接合之設計

(1) 柱和梁之接合

$$M = 2.44t \cdot m, \quad Q = (2.36 + 2.44)/7.2 = 0.67 \ t \quad \text{（長期）}$$

假設柱梁均採用　$H-248 \times 124 \times 5 \times 8$　之斷面時，為了使彎曲力矩能夠由翅（flange）傳遞，則焊接地方之耐力以上面所說之H斷面其容許彎

曲力矩 RM 可由一般 H 形鋼之柱梁

焊接計算知　$R_M = 3.8t \cdot m$

若以短期時則　$R_M = 1.5 \times 3.8 = 5.7 t \cdot m > 2.44 t \cdot m$　　　OK

為了安全起見翅上部之蓋板取

　板厚 $t = 6 \, mm$，板寬 $B_1 \geqq 60 mm$，填角深 $S = 5 \, mm$，有效焊接

長 $l = 90 mm$。

　在剪力處理上，其腰（web）部焊接可以下式求之

$$R_Q = 1.4 S l_w f_F \qquad\qquad (4\text{-}1)$$

　　　R_Q：容許剪應力

　　　S：焊接填角深

　　　l：焊接填角長度

　　　$_w f_F$：焊接之容許應力度（長期 $0.8t/cm^2$）

腰（web）部之焊接沒填角深 $S = 5 \, mm$，長 $l = 20 cm$ 時

最大容許剪應力 $R_Q = 1.4 \times 0.5 \times 20 \times 0.8 = 11.2 > 0.67 \, t$（長期）　OK

　(2) 梁之接合

　　　$Q = 0.67$（長期）

若以螺栓（Bolt）接合，則對腰部其所需之螺栓根數 n 為

$$n = \frac{Q}{R_S}$$

現螺栓用 16ϕ，2 面剪斷時查附錄 15　　$R_S = 3.62 \, t$

$$\therefore n = \frac{0.67}{3.62} = 0.19 \doteqdot 2 \, 根 \qquad 可採用 2 根以上$$

　(3) 柱，屋架梁之接合

　　　$M = 1.76 t \cdot m$（短期）

　翅之螺栓用 16ϕ，其容許耐力在一面剪斷時短期 $R = 1.81 \times 1.5 = 2.72$（普通螺栓）則軸力 N 為

$$N = \frac{M}{h} = \frac{1.76}{0.175} = 10.1\ t$$

所需根數 $n = \frac{N}{R} = \frac{10.1}{2.72} = 3.7 \rightarrow$ 用 4 根

即採用 2 列 2 根之排列。

4-2-8 柱腳之設計

軸力 $N = 3.84\ t$ （短期）

基礎板之彎曲應力，可視 H 形柱與板接合

處翅以外之部份爲肱梁設計。

$$\sigma = \frac{N}{A} = \frac{3.84}{33 \times 20} = 0.006 t/cm^2$$

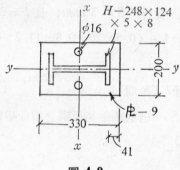

圖 4-9

$$w = \sigma_c \times 20cm = 0.006t/cm^2 \times 20cm = 0.006 \times 20 t/cm$$

$$M = \frac{1}{2}\ wl^2 = \frac{1}{2}0.006 \times 20 \times [(33-24.8)/2]^2$$

$$= \frac{1}{2}0.006 \times 20 \times 4.1^2 t \cdot cm = 0.003 \times 20 \times 16.81 t \cdot cm$$

$$Z = \frac{bh^2}{6} = \frac{20}{6} \times 0.9^2 cm^3$$

$$\sigma = \frac{M}{Z} = \frac{0.003 \times 20 \times 16.81 \times 6}{20 \times 0.9^2} = \frac{0.3}{0.81}$$

$$= 0.37 t/cm^2 < 1.6 t/cm^2 \qquad\qquad OK$$

錨栓取 2-16φ 安全（計算省略）

4-2-9　斜撐之設計

(1) 水平力之計算

風壓力　如圖 4-9

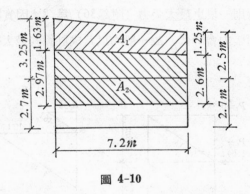

圖 4-10

山牆之受壓面積

二樓　$A_1 = \dfrac{1.63 + 1.25}{2} \times 7.2 = 10.4 m^2$

一樓　$A_2 = \dfrac{2.98 + 2.6}{2} \times 7.2 = 20.1 m^2$

風壓力

二樓　$Q_1 = (0.9 + 0.3) \times 0.12 \times 10.4 = 1.50\ t$

一樓　$Q_2 = (0.9 + 0.3) \times 0.12 \times 20.1 = 2.89\ t$

$$\sum\quad 4.39\ t$$

四面配置斜撑

作用於二樓之斜撑

$$P_1 = \frac{1.50}{4} = 0.38 \ t$$

作用於一樓之斜撑

$$P_2 = \frac{4.39}{4} = 1.09 \ t$$

(2) 斜撑之應力

斜撑之應力可以圖解法（如圖4-10），求之若二樓之斜撑採用 $\phi 13$ mm 之鋼筋時則一根之最大張力（附錄36）為 $2 \ t$ 因實際上斜撑會產生扭力現象，而張力會降低，故一般均以八成計算其最大張力，這樣較為安全。

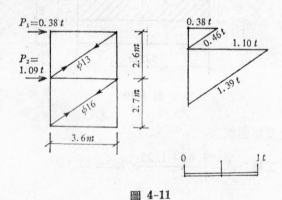

圖 4-11

一根 $\phi 13 mm$ 容許張力為 $2.0 \times 0.8 = 1.6 > 0.46 \ t$ OK

一樓斜撑用 $\phi 16 mm$ 則最大容許張力為

$$3.02 \times 0.8 = 2.4 > 1.39 \ t \quad\quad\quad \text{OK}$$

4-2-10　基礎之設計

柱子之軸向壓力 $N = 3.84\ t$， $M = 0.44\ t \cdot m$，地耐力設 $f_e = 6 t/m^2$
（長期）

自重W

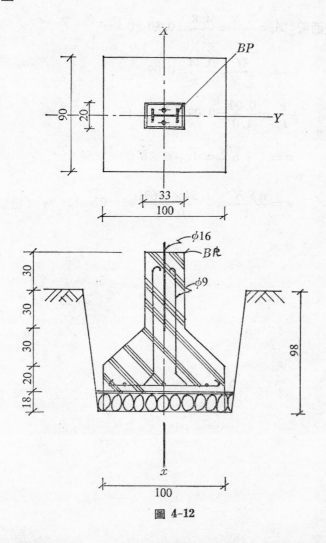

圖 4-12

$$2.4 \times 1.0 \times 0.9 \times 0.2 = 0.432 \ t$$
$$2.4 \times 1.0 \times 0.9 \times 0.2 = 0.432 \ t$$
$$2.4 \times 0.33 \times 0.2 \times 0.6 = 0.095 \ t$$

$$\left. \right\} \ \sum = 0.959 \ t$$

$$\sum N = N + W = 3.84 + 0.959 = 4.80 \ t$$

設 $l_x = 1.0m$, $l_y = 0.9m$, $A = 0.9m^2$

所需之底面積 $A_e = \dfrac{\sum N}{f_e} = \dfrac{4.8}{6} = 0.80 < 0.9m^2$

$$e = \frac{M}{\sum N} = \frac{0.44}{4.8} = 0.09$$

$$\frac{e}{l_x} = \frac{0.09}{1.0} = 0.09 < \frac{1}{6} = 0.16$$

$$\alpha = 1 + 6 \frac{e}{l} = 1 + 6 \times 0.09 = 1.54$$

$$\sigma = \frac{\alpha \sum N}{A} = \frac{1.54 \times 4.691}{0.9} = 8.02 < 12t/m^2 \ (短期)$$

4-3　具有吊車的工廠

本設計例重點在於工廠內需用到吊車，而針對吊車載重下，梁柱之設計，其他二次桿件，如桁條、繫梁……等桿件，已在第 3 章之各節中有詳細說明，故省略不計。關於桿件之採用，均以形鋼梁；特別以 H 形鋼爲多。載重則以第 2 章爲設計依據。

4-3-1　建築物概要

　用　　途：工廠

　主要結構：單層山形構架，使用 H 形鋼，$SS41$ 鋼材

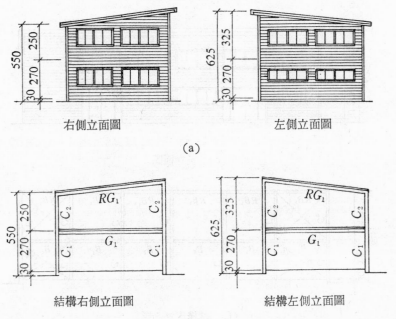

右側立面圖　　　　　　　左側立面圖

(a)

結構右側立面圖　　　　　結構左側立面圖

(b)

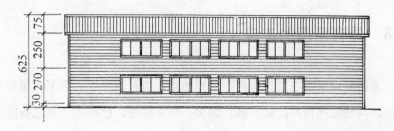

(c) 背立面圖

(d) 結構正立面圖

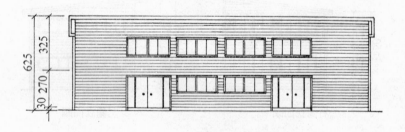

(e) 正立面圖

(f) 結構正立面圖

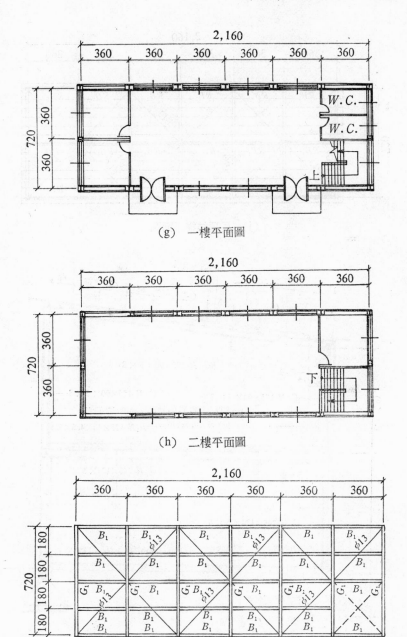

（g）一樓平面圖

（h）二樓平面圖

（i）二樓結構平面圖

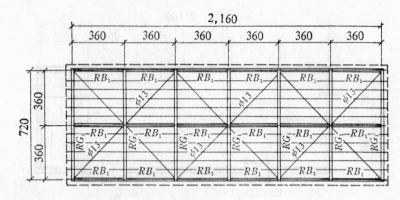

（j）　屋頂結構平面圖

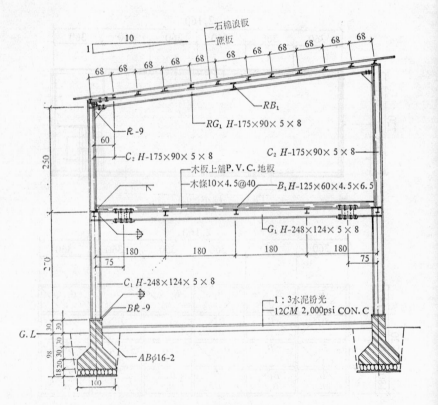

（k）　結構剖立面圖

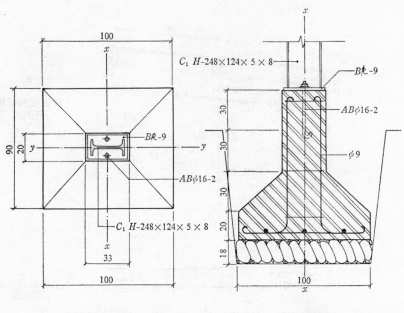

柱，基礎結構平面圖　　　　　　基礎剖面圖

(1)

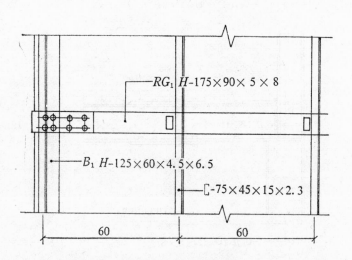

(m) 屋頂、梁柱結構平面圖

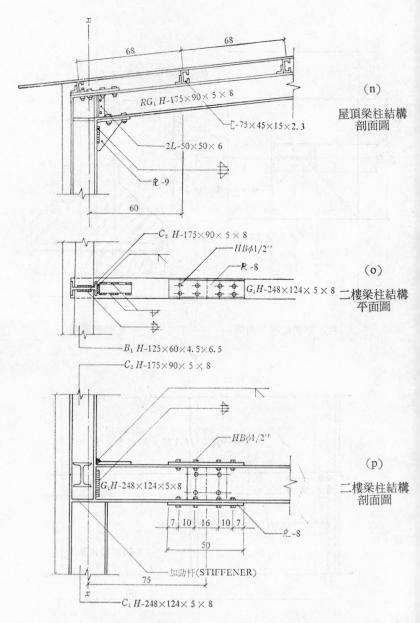

(n)

屋頂梁柱結構
剖面圖

$RG_1\ H\text{-}175\times90\times5\times8$

$\text{⊏}\text{-}75\times45\times15\times2.3$

$2L\text{-}50\times50\times6$

$\text{℞}\text{-}9$

(o)

二樓梁柱結構
平面圖

$C_2\ H\text{-}175\times90\times5\times8$

$HB\phi1/2''$

$\text{℞}\text{-}8$

$G_1\,H\text{-}248\times124\times5\times8$

$B_1\ H\text{-}125\times60\times4.5\times6.5$

$C_2\ H\text{-}175\times90\times5\times8$

(p)

二樓梁柱結構
剖面圖

$HB\phi1/2''$

$G_1\,H\text{-}248\times124\times5\times8$

$\text{℞}\text{-}8$

加勁桿(STIFFENER)

$C_1\ H\text{-}248\times124\times5\times8$

圖 4-13

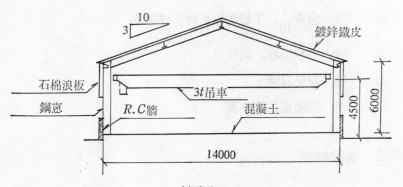

剖面圖

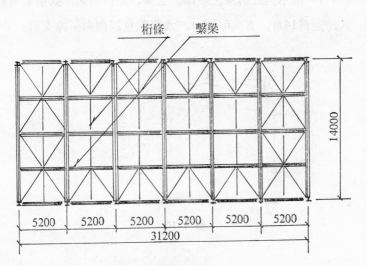

屋架平面圖

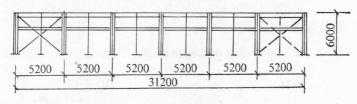

側立面圖

圖 4-14

屋　　頂: 坡度$\frac{3}{10}$，下舖蔗板上舖鍍鋅鐵皮

外　　壁: 石棉浪板，鋼製窗

基　　礎: 鋼筋混凝土

吊　　車: 三噸重吊車一臺

4–3–2　構架概要

如圖 4–14 所示爲此構架之平面、立面、斷面略圖，其構架可視圖 4–15，其跨距爲$14m$，$h = 6.00m$，水平載重以側向斜撐支承。

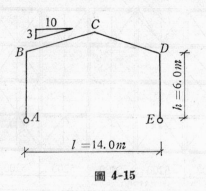

圖 4-15

4–3–3　載重及容許應力度

(1) 靜載重

屋頂: 下舖蔗板吸音板上舖鍍鋅鐵皮	25	
：桁條	10	
：構架梁	21	$65kg/m^2$
：斜撐，繫梁等	9	

外牆壁: 石棉浪板　　　　　25
　　　　　圍梁　　　　　　　10　　35
　　　　　鋼窗　　　　　　　40　(平均)　40　55kg/m²
　　　　　柱，間柱，斜撐，其他　　15

(2) 吊車載重

(i) 車輪載重

吊車一部全重（含架子 Roist）　　$=9.92\ t$

架子 (Roist) 自重 $=\dfrac{2\ t}{5}=\dfrac{2\times3}{5}=1.2\ t$

吊車骨架 $=9.92-1.2=8.72\ t$　　9.92 t　　12.92 t

承吊重量 $T=3\ t$

最大車輪載重 $=4\ t$

$P_{A\max}=4.0\ t$

$$P_B=\frac{12.92}{2}-4.0=2.46\ t$$

(ii) 吊車支柱最大垂直載重

吊車梁視為簡梁　$x\leq2.2m$ 時

$$R=P\left(2-\frac{a}{l}\right)=P\left(2-\frac{2.2}{5.2}\right)\doteqdot1.6P\to R_{\max}$$

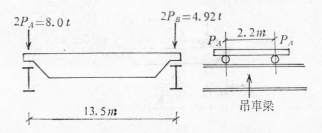

$2P_A=8.0\ t$　　　$2P_B=4.92\ t$　　　P_A　2.2m　P_A

13.5m　　　　吊車梁

圖 4-16

吊車梁重量設爲 $1t/5.2m$ 時，考慮衝擊力作用之影響效果，宜增 20%。

$$R_{A\max}=1.6P_A\times1.2+1=4.0\times1.92+1=8.68\ t$$

$$R_{B\max}=1.6P_B\times1.2+1=2.46\times1.92+1=5.72\ t$$

(iii) 吊車之直角方向（水平）

對吊車行走方向之垂直方向力，取最大車輪載重之10%計算之，則

$$H_A=1.6P_A\times0.1=4\times0.16=0.64\ t$$

$$H_B=1.6P_B\times0.1=2.46\times0.16=0.39\ t$$

(iv) 吊車之水平行走方向

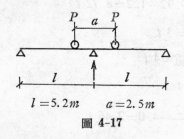

$$l=5.2m \qquad a=2.5m$$

圖 4-17

取車輪載重之15%，車輪之煞車左右各一

$$H_A'=P_A\times0.15=4\times0.15=0.6\ t$$

$$H_B'=P_B\times0.15=2.46\times0.15=0.37\ t$$

（v）地震力

架子 $P_c=1.2\ t$

$$P_A=\frac{12.8}{13.5}P_c=0.95P_c$$

圖 4-18

震度 $C_1 = $ 剪力係數 $ = 0.8$（後述），分別作用於左右兩側車輪。

$$R_A = \frac{8.72}{2} + 1.2 \times 0.95 = 5.5 \ t$$

$$R_B = 9.92 - 5.50 = 4.42 \ t$$

$$H_{EA} = 1.6 \times \frac{R_A}{2} \times C_1 = 0.8 \times 5.50 \times 0.18 = 0.79 \ t$$

$$H_{EB} = 1.6 \times \frac{R_B}{2} \times C_1 = 0.8 \times 4.42 \times 0.18 = 0.64 \ t$$

(vi) 斜拉上力

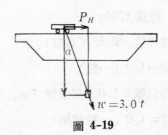

圖 4-19

斜拉上力之角度 $\alpha = 10°$，水平力 P_H 傳遞至左右支承點各一半。

$$P_H = 3.0 \tan 10° = 3.0 \times 0.176 = 0.53 \ t$$

$$\frac{P_H}{2} = \frac{0.53}{2} = 0.27 \ t$$

(vii) 吊車載重之示意圖

以上所計算吊車載重可以圖4-20表示

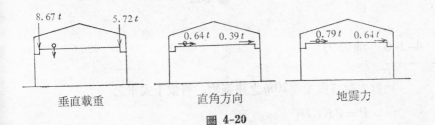

垂直載重　　　　　　　直角方向　　　　　　　地震力

圖 4-20

4-3-4 積雪載重

最深 $30cm$　$2 \times 30 = 60kg/m^2$

4-3-5 風壓力

（ i ）速度壓

$$q = q_0 \times Z \times E \times L \times I$$

q：速度壓（kg/m^2）

q_0：$h \leq 8m$ 時為 $120kg/m^2$

Z：風壓地域係數 $= 0.85$（假設）

E：環境係數 $= 1.0$（一般）

L：受風壓面係數 $= 1.0$（高未達 $8m$，依長 $10m$ 以上計）

I：用途係數 $= 1.0$（一般建築）

由以上 $q = 120 \times 0.85 \times 1.0 \times 1.0 \times 1.0 = 102kg/m^2$

風力係數如圖 4-21 所示

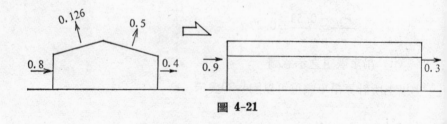

圖 4-21

4-3-6 地震力

地震力對高度未達 $20m$ 之建築物，可依下式求之

$$P = ZKCIW$$

Z: 震區係數

K: 組構係數

C: 震力係數 } 假設 $ZKCI = 0.18$

I: 用途係數

W: 建築物全部靜載重

$\therefore P = 0.18w$

4-3-6-1 容許應力

採用 SS41 鋼料，$F = 2.4 t/cm^2$

4-3-7 構架之應力計算

應力計算可依下列表格之組合形式行之。

(a) 長期載重時應力

（ⅰ）屋頂載重（G）

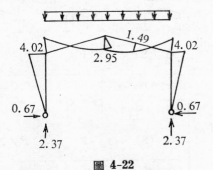

圖 4-22

$w = 0.065 \times 5.2 = 0.338 t/m$

由表 3-8

$V = 0.338 \times 7.00 = 2.37\ t$

$H = -0.338 \times (-1.99) = 0.67\ t$

應力之組合	（　）內爲多雪區域			
設計應力				
長期載重時	$G+P+(S)$	G	(S)	
短期載重時　積雪時	$G+P+S$	G　　　　S	P	P_H左右向2組
短期載重時　暴風時	$(G+P_0+W)$ $G+P_0+W+(S)$	G+(S)	P_0	W左右向2組
短期載重時　暴風時	$(G+P+0.5W)$ $G+P+0.5W+(S)$	G+(S)	P	P_1+（2組）　0.5W（2組）
短期載重時　地震時	$G+P+P_H+K+(S)$	G+(S)	P	P_H（2組）　K（2組）
短期載重時　地震時	$G+P_0+K+(S)$	G+(S)	P_0	K（2組）

G——靜載重
P——吊車滿載時 ｝負荷載重
P_H——吊車水平力
P_0——吊車空載（停止）　　　K——地震力
S——積雪載重
W——風載重

$$M_B = -0.338 \times 11.9 = -4.02 t \cdot m$$

$$M_C = -0.338 \times (-8.37) = 2.95 t \cdot m$$

(ii) 吊車空載重時之應力（P_0）

$$P_0 = \frac{8.72}{2} + 1.2 = 5.56 \ t \ , \qquad x = 0.25m$$

由 p. 63 構架 1 之公式或由右圖 4-23 及公式求之均可。現由右圖公式求之

$$K_1 = \frac{I_1}{h}$$

$$K_2 = \frac{I_2}{s} \Bigg\} \quad k = \frac{K_2}{K_1}$$

$$\alpha = h^2(k+3) + f(3h+f)$$

$$V_A = P \cdot \frac{l-x}{l} \quad V_E = \frac{P \cdot x}{l}$$

$$H = \frac{3P \cdot x}{4h} \cdot \frac{k(h^2-a^2)+h(2h+f)}{\alpha}$$

圖 4-23

$$k = \frac{6}{\sqrt{7^2 + 2.1^2}} = 0.82$$

$$V_A = 5.56 \times \frac{14-0.25}{14} = 5.46 \ t$$

$$V_B = 5.56 \times \frac{0.25}{14} = 0.10 \ t$$

$$H = \frac{3 \times 5.56 \times 0.25}{4 \times 6} \cdot$$

$$\frac{0.82 \times (6^2 - 4.5^2) + 6 \times (2 \times 6 + 2.1)}{6^2 \times (0.82 + 3) + 2.1 \times (3 \times 6 + 2.1)} = 0.09 \ t$$

$$M_{P1} = -0.09 \times 4.5 = -0.41 t \cdot m$$

$$M_{P2} = 5.56 \times 0.25 - 0.41 = 0.98 t \cdot m$$

$$M_C = 5.56 \times \frac{0.25}{2} - 0.09 \times (6 + 2.1) = -0.03 t \cdot m$$

$$M_B = 5.56 \times 0.25 - 0.09 \times 6 = 0.85 t \cdot m$$

$$M_D = -0.09 \times 6 = -0.54 t \cdot m$$

所得結果如圖 4-24

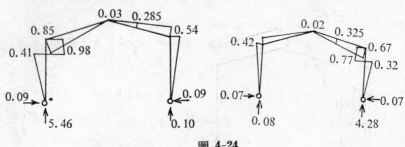

圖 4-24

$$P = \frac{8.72}{2} = 4.36 \text{由圖 4-23 及其式子}$$

$$k = \frac{6}{\sqrt{7^2 + 2.1^2}} = 0.82$$

$$V_A = 4.36 \times \frac{0.25}{14} = 0.08 \ t$$

$$V_E = 4.36 \times \frac{14 - 0.25}{14} = 4.28 \ t$$

$$H = \frac{3 \times 4.36 \times 0.25}{4 \times 6} \cdot$$

$$\frac{0.82 \times (6^2 - 4.5^2) + 6 \times (2 \times 6 + 2.1)}{6^2 \times (0.82 + 3) + 2.1 \times (3 \times 6 + 2.1)} = 0.07 \ t$$

$$M_{P1}' = -0.07 \times 4.5 = -0.32 t \cdot m$$

$$M_{P_2}' = 4.36 \times 0.25 - 0.32 = 0.77 t \cdot m$$

$$M_C = 4.36 \times \frac{0.25}{2} - 0.07 \times (6 + 2.1) = -0.02 t \cdot m$$

$$M_B = -0.07 \times 6 = -0.42 t \cdot m$$

$$M_D = 4.56 \times 0.25 - 0.07 \times 6 = 0.67 t \cdot m$$

(iii) 屋架載重和吊車空載重時之應力（$G + P_0$）

$$V_A = 2.37 + 5.46 + 0.08 = 7.91 \ t$$

$$V_E = 2.37 + 0.10 + 4.28 = 6.75 \ t$$

$$H = 0.67 + 0.09 + 0.07 = 0.83 \ t$$

$$M_{P_1} = -4.02 \times \frac{4.5}{6} - 0.41 - 0.42 \times \frac{4.5}{6} = -3.74 t \cdot m$$

$$M_{P_2} = -4.02 \times \frac{4.5}{6} + 0.98 - 0.42 \times \frac{4.5}{6} = -2.35 t \cdot m$$

$$M_C = 2.95 - 0.03 - 0.02 = 2.90 t \cdot m$$

$$M_D = -4.02 - 0.54 + 0.67 = -3.89 t \cdot m$$

$$M_{P_1}' = -4.02 \times \frac{4.5}{6} - 0.54 \times \frac{4.5}{6} - 0.32 = -3.74 t \cdot m$$

$$M_{P_2}' = -4.02 \times \frac{4.5}{6} - 0.54 \times \frac{4.5}{6} + 0.77 = -2.65 t \cdot m$$

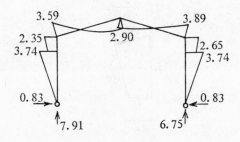

圖 4-25

(iv) 屋架梁之軸向力和剪力（吊車空載時）

B 點之軸力N_B，剪力 Q_B 可由下式求之

$$N_B = V \sin\theta + H \cos\theta$$

$$Q_B = V \cos\theta - H \sin\theta$$

　　θ：屋頂之斜坡角

　　V：垂直應力　$\sin\theta = 0.287$

　　H：水平應力　$\cos\theta = 0.958$

故 B 點　　$V = 7.91 - 5.56 = 2.35\ t$

$H = 0.83\ t$

$N_B = 2.35 \times 0.287 + 0.83 \times 0.958 = 1.47\ t$

$Q_B = 2.35 \times 0.958 - 0.83 \times 0.287 = 2.01\ t$

D 點　　$V = 6.75 - 4.36 = 2.39\ t$

$H = 0.83\ t$

$N_D = 2.39 \times 2.87 + 0.83 \times 0.958 = 1.48\ t$

$Q_D = 2.39 \times 0.958 - 0.83 \times 0.287 = 2.53\ t$

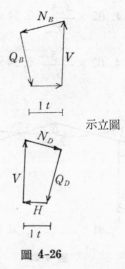

示立圖

圖 4-26

（v）吊車之垂直載重 P

$P = 8.67\,t$　依圖4-23及其式子

$k = 0.82$

$$V_A = 8.67 \times \frac{14 - 0.25}{14} = 8.25\,t$$

$$V_E = 8.67 \times \frac{0.25}{14} = 0.15\,t$$

$$H = \frac{3 \times 8.67 \times 0.25}{4 \times 6} \cdot \frac{0.82(6^2 - 4.5^2) + 6(2 \times 6 + 2.1)}{6^2(0.82 + 3) + 2.1(3 \times 6 + 2.1)}$$

$$= 0.12\,t$$

$$M_{PA} = -0.12 \times 4.5 = -0.54\,t \cdot m$$

$$M_{PB} = 8.67 \times 0.25 - 0.54 = 1.63\,t \cdot m$$

$$M_C = 8.67 \times \frac{0.25}{2} - 0.12(6 + 2.1) = 0.11\,t \cdot m$$

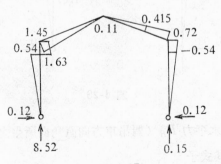

圖 4-27

$$M_B = 8.67 \times 0.25 - 0.12 \times 6 = 1.45\,t \cdot m$$

$$M_D = -0.12 \times 6 = -0.72\,t \cdot m$$

$P' = 5.72\,t$　時

$$V_{A'} = 5.72 \times \frac{0.25}{14} = 0.10\,t$$

$$V_E' = 5.72 \times \frac{14 - 0.25}{14} = 5.62 \, t$$

$$H' = \frac{3 \times 5.72 \times 0.25}{4 \times 6} \cdot \frac{0.82(6^2 - 4.5^2) + 6(2 \times 6 + 2.1)}{6^2(0.82 + 3) + 2.1(3 \times 6 + 2.1)}$$

$$= 0.08 \, t$$

$$M_{P_1}' = -0.08 \times 4.5 = -0.36 \, t \cdot m$$

$$M_{P_2}' = 5.72 \times 0.25 - 0.36 = 1.07 \, t \cdot m$$

$$M_C = 5.72 \times \frac{0.25}{2} - 0.08(6 + 2.1) = 0.07 \, t \cdot m$$

$$M_B = -0.08 \times 6 = -0.48 \, t \cdot m$$

$$M_D = 5.72 \times 0.25 - 0.08 \times 6 = 0.95 \, t \cdot m$$

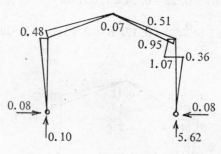

圖 4-28

(vi) 吊車之水平力 P_H（對吊車方向直角向所生之力）

由圖4-23及其式子

$$P = \pm 0.64 \, t$$

$$V = \pm \frac{0.64}{14} \times 4.5 = \pm 0.21 \, t$$

$$H_E = \pm \frac{0.64}{4} \times 4.5 \times \frac{0.82(3 \times 6 - 4.5^2/6) + 3(2 \times 6 + 2.1)}{6^2(0.82 + 3) + 2.1(3 \times 6 + 2.1)}$$

$$= \pm 0.22 \, t$$

$$H_A = \pm0.64 \mp 0.22 = \pm0.42\ t$$

$$M_P = \pm0.42 \times 4.5 = \pm1.89 t \cdot m$$

$$M_C = \frac{\pm0.64 \times 4.5}{2} \mp 0.22(6+2.1) = \mp0.34 t \cdot m$$

$$M_B = \pm0.64 \times 4.5 \mp 0.22 \times 6 = \pm1.56 t \cdot m$$

$$M_D = \mp0.22 \times 6 = \mp1.32 t \cdot m$$

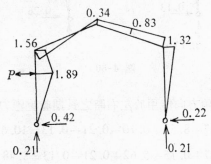

圖 4-29

$$P' = \pm0.39\ t$$

$$V' = \pm\frac{0.39}{14} \times 4.5 = \pm0.13\ t$$

$$H_A' = \pm\frac{0.39}{4} \times 4.5$$

$$\times \frac{0.82 \times (3 \times 6 - 4.5^2/6) + 3 \times (2 \times 6 + 2.1)}{6^2 \times (0.82+3) + 2.1 \times (3 \times 6 + 2.1)}$$

$$= \pm0.13\ t$$

$$H_E' = \pm0.39 \mp 0.13 = \pm0.26\ t$$

$$M_P' = \mp0.26 \times 4.5 = \mp1.17 t \cdot m$$

$$M_C'. = \mp\frac{0.39 \times 4.5}{2} \pm 0.13 \times (6+2.1) = \pm0.18 t \cdot m$$

$$M_{D'} = \mp 0.39 \times 4.5 \pm 0.13 \times 6 = \mp 0.98 t \cdot m$$

$$M_{B'} = \pm 0.13 \times 6 = \pm 0.78 t \cdot m$$

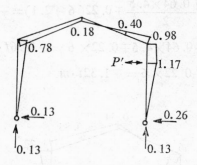

圖 4-30

(vii) 吊車直角方向作用於左右時之長期載重應力（$G + P + P_u$）

$$V_A = 2.37 + 8.52 + 0.10 - 0.21 - 0.13 = 10.65\ t$$

$$V_E = 2.37 + 0.15 + 5.62 + 0.21 + 0.13 = 8.48\ t$$

$$H_A = 0.67 + 0.12 + 0.08 - 0.42 - 0.13 = 0.32\ t$$

$$H_E = 0.67 + 0.12 + 0.08 + 0.22 + 0.26 = 1.35\ t$$

$$M_B = -4.02 + 1.45 - 0.48 + 1.56 + 0.78 = -0.71 t \cdot m$$

$$M_C = 2.95 + 0.11 + 0.07 - 0.34 + 0.18 = 2.97 t \cdot m$$

$$M_D = -4.02 - 0.72 + 0.95 - 1.32 - 0.98 = -6.09 t \cdot m$$

$$M_{P1} = -4.02 \times \frac{3}{4} + 1.63 - 0.48 \times \frac{3}{4} + 1.89 + 0.78 \times \frac{3}{4}$$

$$= 0.73 t \cdot m$$

$$M_{P2} = -4.02 \times \frac{3}{4} - 0.54 - 0.48 \times \frac{3}{4} + 1.89 + 0.78 \times \frac{3}{4}$$

$$= -1.44 t \cdot m$$

$$M_{P1'} = -4.02 \times \frac{3}{4} - 0.72 \times \frac{3}{4} + 1.07 - 1.32 \times \frac{3}{4} - 1.17$$

$$= -4.65t \cdot m$$

$$M_{P2}' = -4.02 \times \frac{3}{4} - 0.72 \times \frac{3}{4} - 0.36 - 1.32 \times \frac{3}{4} - 1.17$$

$$= -6.08t \cdot m$$

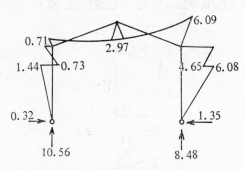

圖 4-31

(viii) 屋架梁之軸向力及剪力（水平方向）

B 點之軸向力 N_B，剪力 Q_B 可以下式求之。

$$N_B = V\sin\theta + H\cos\theta \qquad \sin\theta = 0.287$$

$$Q_B = V\cos\theta - H\sin\theta \qquad \cos\theta = 0.958$$

$$V = 10.56 - 8.67 = 1.89 \ t$$

$$H = 0.32 + 0.64 = 0.96 \ t$$

$$N_B = 1.89 \times 0.287 + 0.96 \times 0.958 = 1.46 \ t$$

$$Q_B = 1.89 \times 0.958 - 0.96 \times 0.287 = 1.54 \ t$$

在 D 點

$$V = 8.48 - 5.72 = 2.76 \ t$$

$$H = 1.35 - 0.39 = 0.96 \ t$$

$$N_D = 2.76 \times 0.287 + 0.96 \times 0.958 = 1.71 \ t$$

$$Q_D = 2.76 \times 0.958 - 0.96 \times 0.287 = 2.37 \ t$$

因屋架載重而生之屋架梁的軸力及剪力

$$V = 2.37\ t \qquad H = 0.67\ t$$

在　點

$$N_B = 2.37 \times 0.287 + 0.67 \times 0.985 = 1.32\ t$$

$$Q_B = 2.73 \times 0.958 - 0.67 \times 0.287 = 2.09\ t$$

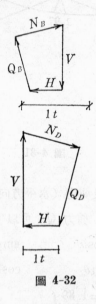

圖 4-32

(ix) 吊車直角方向力向左作用時之長期載重應力 $(G + P + P_H)$

$$V_A = 2.37 + 8.52 + 0.10 + 0.21 + 0.13 = 11.33\ t$$

$$V_E = 2.37 + 0.15 + 5.62 - 0.21 - 0.13 = 7.80\ t$$

$$H_A = 0.67 + 0.12 + 0.08 + 0.42 + 0.13 = 1.42\ t$$

$$H_E = 0.67 + 0.12 + 0.08 - 0.22 - 0.26 = 0.39\ t$$

$$M_B = -4.02 + 1.45 - 0.48 - 1.56 - 0.78 = -5.39\ t \cdot m$$

$$M_C = 2.95 + +0.11 + 0.07 + 0.34 - 0.18 = 3.29\ t \cdot m$$

$$M_D = -4.02 - 0.72 + 0.95 + 1.32 + 0.98 = -1.49\ t \cdot m$$

$$M_{P1} = -4.02 \times \frac{3}{4} + 1.63 - 0.48 \times \frac{3}{4} - 1.89 - 0.78 \times \frac{3}{4}$$

$$= -4.22 t \cdot m$$

$$M_{P2} = -4.02 \times \frac{3}{4} - 0.54 - 0.48 \times \frac{3}{4} - 1.89 - 0.78 \times \frac{3}{4}$$

$$= -6.39 t \cdot m$$

$$M_{P1}' = -4.02 \times \frac{3}{4} - 0.72 \times \frac{3}{4} + 1.07 + 1.32 \times \frac{3}{4} + 1.17$$

$$= -0.33 t \cdot m$$

$$M_{P2}' = -4.02 \times \frac{3}{4} - 0.72 \times \frac{3}{4} - 0.36 + 1.32 \times \frac{3}{4} + 1.17$$

$$= -1.76 t \cdot m$$

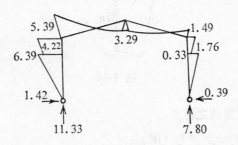

圖 4-33

（x）屋架梁之軸向力及剪力（左向水平力）

在 B 點

$$V = 11.33 - 8.67 = 2.66 \ t$$

$$H = 1.42 - 0.64 = 0.78 \ t$$

$$N_B = 2.66 \times 0.287 + 0.78 \times 0.958 = 1.51 \ t$$

$$Q_B = 2.66 \times 0.958 - 0.78 \times 0.287 = 2.32 \ t$$

在 D 點

$$V = 7.80 - 5.72 = 2.08 \ t$$

$$H = 0.39 + 0.39 = 0.78 \ t$$

$$N_D = 2.08 \times 0287 + 0.78 \times 0.958 = 1.34 \ t$$

$$Q_D = 2.08 \times 0.958 - 0.78 \times 0.287 = 1.77 \ t$$

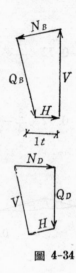

圖 4-34

(b) 短期載重時之應力

（ⅰ）風壓力時之應力（W）

$$w = 0.102 \times 5.2 = 0.530 t/m$$

依 p.89，表 3-9，2 鉸支承（風載重）— 1

$$V_1 = 0.530 \times (-3.47) = 1.84 \ t$$

$$V_2 = 0.530 \times (-0.907) = -0.48 \ t$$

$$H_1 = -0.530 \times 5.24 = -2.78 \ t$$

$$H_2 = 0.530 \times 2.74 = 1.45 \ t$$

$$M_B = -0.530 \times (-17.0) = 9.01 t \cdot m$$

$$M_C = -0.530 \times 2.99 = -1.58 t \cdot m$$

$$M_D = -0.530 \times 9.27 = -4.91 t \cdot m$$

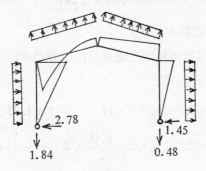

圖 4-35

(ii) 風壓力時屋架梁之軸力和剪力

在 B 點

$$H = H_1 - 0.8wh = 2.78 - 0.8 \times 0.530 \times 6 = 0.24 \ t$$

$$N_B = 1.84 \times 0.287 + 0.24 \times 0.958 \qquad = 0.76 \ t$$

$$Q_B = 1.84 \times 0.958 - 0.24 \times 0.287 \qquad = 1.69 \ t$$

$$H = 1.45 - 0.4 \times 0.530 \times 6 \qquad = 0.19 \ t$$

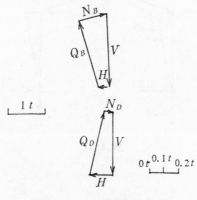

圖 4-36

$$N_D = -0.48 \times 0.287 + 0.19 \times 0.958 \qquad = 0.04 \ t$$

$$Q_D = -0.48 \times 0.958 + 0.19 \times 0.287 \qquad = 0.51 \ t$$

(iii) 地震力時之應力（K）

地震力作用之部份為屋架之邊脊梁，以 B 吊車的襯托架(Bracket)。對屋架之重量取一構架計算

$$\left.\begin{array}{l}
屋頂 = 0.065 \times 5.2 \times 14 \qquad\qquad = 4.73 \ t \\[2mm]
外壁 = 0.055 \times 5.2 \times \dfrac{6.0}{2} \times 2 \ = 1.72 \ t
\end{array}\right\} 6.45 \ t$$

地震力 $\quad P = 6.45 \times 0.18 \times \dfrac{1}{2} = 0.58 \ t$

$$H = P = 0.58 \ t$$

$$V = \pm \frac{2Ph}{l} = \pm \frac{2 \times 0.58 \times 6}{14} = \pm 0.50 \ t$$

$$M_B = H_h = 0.58 \times 6 = 3.48 t \cdot m$$

$$M_C = 0 \ t \cdot m$$

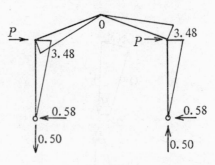

圖 4-37

吊車之地震力

$$P = 0.79 \ t \ , \ 以圖4-23及其式子$$

$$V = \frac{0.79}{14} \times 4.5 = 0.25\,t$$

$$H_2 = \frac{0.79}{4} \times 4.5$$

$$\times \frac{0.82 \times (3 \times 6 - 4.5^2/6) + 3 \times (2 \times 6 + 2.1)}{6^2(0.82 + 3) + 2.1(3 \times 6 + 2.1)} = 0.27\,t$$

$$H_1 = 0.79 - 0.27 = 0.52\,t$$

$$M_P = 0.52 \times 4.5 = 2.34\,t \cdot m$$

$$M_C = \frac{0.79 \times 4.5}{2} - 0.27(6 + 2.1) = -0.41\,t \cdot m$$

$$M_B = 0.79 \times 4.5 - 0.27 \times 6 = 1.94\,t \cdot m$$

$$M_D = -0.27 \times 6 = -1.62\,t \cdot m$$

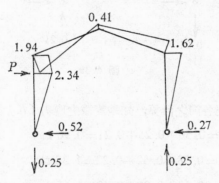

圖 4-38

$$P' = 0.64\,t$$

$$V = \frac{0.64}{14} \times 4.5 \quad = 0.21\,t$$

$$H_1' = \frac{0.64}{4} \times 4.5$$

$$\times \frac{0.82(2 \times 6 - 4.5^2/6) + 3(2 \times 6 + 2.1)}{6^2(0.82 + 3) + 2.1(3 \times 6 + 2.1)} = 0.22\,t$$

$$H_2' = 0.64 - 0.22 = 0.42 \ t$$

$$M_{P'} = -0.42 \times 4.5 = -1.89t \cdot m$$

$$M_{C'} = -\frac{0.64 \times 4.5}{2} + 0.22(6 + 2.1) = -0.34t \cdot m$$

$$M_{D'} = -0.64 \times 4.5 + 0.22 \times 6 = -1.56t \cdot m$$

$$M_{B'} = 0.22 \times 6 \qquad = 1.32t \cdot m$$

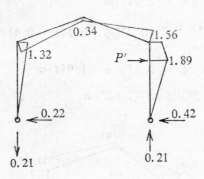

圖 4-39

(iv) 由以上各節之計算，知地震載之應力（K）如下

$$V = 0.50 + 0.25 + 0.21 = 0.96 \ t$$

$$H_1 = 0.58 + 0.52 + 0.22 = 1.32 \ t$$

$$H_2 = 0.58 + 0.27 + 0.42 = 1.27 \ t$$

$$M_B = 3.48 + 1.94 + 1.32 = 6.74t \cdot m$$

$$M_C = 0 - 0.41 + 0.34 = -0.07t \cdot m$$

$$M_D = -3.48 - 1.62 - 1.56 = 6.66t \cdot m$$

$$M_P = 3.48 \times \frac{3}{4} + 2.34 + 1.32 \times \frac{3}{4} = 5.94t \cdot m$$

$$M_{P'} = -3.48 \times \frac{3}{4} - 1.62 \times \frac{3}{4} - 1.89 = -5.72t \cdot m$$

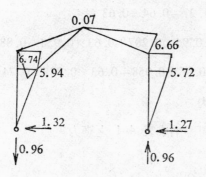

圖 4-40

（v）地震載重時，屋架梁之軸向力和剪力

在 B 點

$$H=1.32-0.79=0.53 \ t$$

$$N_B=0.96\times0.287+0.53\times0.958=0.78 \ t$$

$$Q_B=0.96\times0.958-0.53\times0.287=0.77 \ t$$

在 D 點

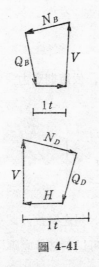

圖 4-41

$$H = 1.27 - 0.64 = 0.63\ t$$

$$N_D = 0.96 \times 0.287 + 0.63 \times 0.958 = 0.88\ t$$

$$Q_D = 0.96 \times 0.958 - 0.63 \times 0.287 = 0.74\ t$$

（c）設計用應力

以上各種計算可歸納成表 4-1 之應力表如下：

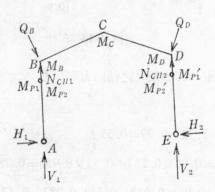

圖 4-42

4-3-8　桿件之設計

（a）屋架梁之斷面設計

屋架梁可由應力表 4-1，依短期應力決定，如 D 點，可查表 4-1，設計應力（$G+P+K$）

$$M_D = 12.75t \cdot m$$
$$N_D = 2.59t \cdot m$$
$$Q_D = 3.11t \cdot m$$

假設使用 $H-396 \times 199 \times 7 \times 11$ 之斷面。此梁之最大應力在梁之端點，此處之接合以焊接接合時，可以不必考慮鉚栓孔之受損面積，

表 4-1

	長期			風壓力				地震力	
	吊車空載重時	吊車載重上段:水平力右下段:水平力左	長期設計用	風壓上段:風上下段:風上 左右	風壓+吊車空載重	0.5×風壓	0.5×風+長期	地震	地震+長期
V_1	7.91	10.56 11.33	11.33	−1.84 −0.48	7.43	−0.92 −0.24	11.09	±0.96	12.29
V_2	6.75	8.48 7.80	8.48	−0.48 −1.84	6.27	−0.24 −0.92	8.24	±0.96	9.44
H_1	0.83	0.32 1.42	1.42	−2.78 −1.45	2.28	−1.39 0.73	2.15	±1.32	2.74
H_2	0.83	1.35 1.39	1.35	1.45 −2.78	2.28	0.73 −1.39	2.08	±1.27	2.62
M_B	−3.59	−0.71 −5.39	−5.39	9.01 −4.91	−8.50	4.51 −2.46	−7.85	±6.74	−12.13
M_C	2.90	2.97 3.29	3.29	−1.58 −1.58	1.32	−0.79 −0.79	2.50	±0.07	3.36
M_D	−3.89	−6.09 −1.49	−6.09	−4.91 9.01	−8.80	−2.46 4.51	−8.55	±6.66	−12.75
M_{P1}	−3.74	0.73 −4.22	−4.22	6.76 −3.68	−7.42	3.38 −1.84	−6.06	±5.94	−10.16
M_{P2}	−2.35	−1.44 −6.39	−6.39	6.76 −3.68	−6.03	3.38 −1.82	−8.23	±5.94	−12.33
M_{P1}'	−3.74	−4.65 −0.33	−4.65	−3.68 6.76	−7.42	−1.84 3.38	−6.49	±5.72	−10.37
M_{P2}'	−2.65	−6.08 −1.76	−6.08	−3.68 6.76	−6.33	−1.84 3.38	−7.92	±5.72	−11.80
N_B	1.47	−1.46 −1.51	−1.51	0.76 −0.04	2.23	0.38 −0.02	−1.53	±0.78	−2.29
N_D	1.48	−1.71 −1.34	−1.71	−0.04 0.76	2.24	−0.02 0.38	−1.73	±0.88	−2.59
Q_B	2.01	1.54 2.32	2.32	−1.69 0.51	2.52	−0.85 0.26	2.58	±0 77	3.09
Q_D	2.53	2.37 1.77	2.37	0.51 −1.69	3.04	0.26 −0.85	2.63	±0.74	3.11
N_{CH1}	2.35	1.89 2.67	2.67	−1.84 −0.48	1.87	−0.92 −0.24	2.43	±0.96	3.63
N_{CH2}	2.39	2.76 2.08	2.67	−0.48 −1.84	1.91	−0.24 −0.92	2.43	±0.96	3.72

V_1, V_2 要加壁重量 W_w 　　　　　　　　　　　　單位　t；tm

N_{CH1}, N_{CH2} 要加壁重量之一半

$\quad W_w = 0.055 \times 5.2 \times 6.0 = 1.72\ t$

寬厚比之討論

$$b = \frac{19.9}{2} = 9.95cm$$

$$d = 39.6 - 2 \times (1.1 + 1.6) = 34.2$$

$$\frac{b}{t_2} = \frac{9.95}{1.1} = 9.05 < 16$$

$$\frac{d}{t_1} = \frac{34.2}{0.7} = 48.86 < 71$$

故此斷面爲有效，現查表知此斷面之各種
性質如下：

$$A = 72.16cm^2, \quad Z = 1.010cm^3 \quad i_y = 4.48cm$$

$$i_x = 16.7cm$$

$$A_f = 1.1 \times 19.9 = 21.89cm^2 \qquad i_1 = 5.19cm$$

$$l_{kx} = 730cm \text{ （屋架梁之長）}$$

$$l_{ky} = l_b = 365cm \text{ （繫梁之間隔）}$$

$$\lambda_y = \frac{l_{ky}}{i_y} = \frac{365}{4.48} = 81.5$$

查表知　$f_c = 1.08t/cm^2$（長期）$f_c = 1.08 \times 1.5 = 1.62t/cm^2$（短期）
修正係數C之計算

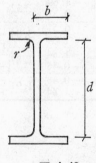

圖 4-43

最大力矩在 D 點，求梁 CD 之挫屈區間（$D-CD$ 之中央）端部之彎曲力矩，則 D 點之彎曲力矩圖爲

$$M_1 = -6.09 - 6.66 = -12.75tm$$

$C-D$ 梁之中央

$$M_2 = -3.33 + 1.49 - 0.83 - 0.40 - 0.41 + 0.51 = -2.97tm$$

$$C = 1.75 - 1.05\left(\frac{M_2}{M_1}\right) + 0.3\left(\frac{M_2}{M_1}\right)^2 = 1.75 - 1.05\left(\frac{-2.97}{-12.75}\right)$$

$$+ 0.3\left(\frac{-2.97}{-12.75}\right)^2 = 1.52$$

$$\lambda_p = \sqrt{\frac{\pi^2 \cdot E}{0.6F}} \doteqdot 120 \qquad l_b = 365cm$$

$$f_{b1} = \left\{1.0 - 0.4\frac{(l_b/i_1)^2}{C\lambda_p^2}\right\}f_t = \left\{1.0 - 0.4 \times \frac{(365/5.19)^2}{1.52 \cdot 120^2}\right\}$$

$$\times 1.6 = 1.455$$

$$f_{b2} = \frac{900}{\dfrac{l_b h}{A_f}} = \frac{900}{\dfrac{365 \times 39.6}{21.89}} = 1.36$$

依據 $f_b = \max\{f_{b1}, f_{b2}\} \leq 1.6$

所以採用 $f_b = 1.455$，若爲短期時爲 1.5 倍則

$$f_b = 1.5 \times 1.455 = 2.18t/cm^2$$

又 $_c\sigma_c = \dfrac{N}{A} = \dfrac{2.59}{72.16} = 0.358t/cm^2$

$$_c\sigma_b = \frac{M}{Z} = \frac{1.275}{1.010} = 1.26t/cm^2$$

$$\frac{_c\sigma_c}{f_c} + \frac{_c\sigma_b}{f_b} = \frac{0.0358}{1.62} + \frac{1.26}{2.18} = 0.022 + 0.578 = 0.60 < 1.0$$

OK

以上之計算表示所採用 H 形斷面十分安全。

(b) 柱子之斷面設計

設計應力 $(G+P+K)$

右側之柱頭　　　　　　　　右側柱 flange 下部

$$\left\{\begin{array}{l} M=-12.75tm \\ N=3.72+0.86=4.58\ t \\ Q=3.11\ t \end{array}\right. \qquad \left\{\begin{array}{l} M=11.80tm \\ N=9.44+1.72=11.16\ t \\ Q=2.62\ t \end{array}\right.$$

採用同梁之斷面 $H-396\times199\times7\times11$

寬厚比

翅 (flange) $\dfrac{b}{t_2}=\dfrac{9.95}{1.1}=9.05<16$

腰 (web) $\dfrac{b}{t_1}=\dfrac{34.2}{0.7}=48.86>48$

在 flange 部份,全斷面有效。web 部份 $48.86-48=0.86cm$ 為欠損。因值很小不影響斷面積以下的斷面性能。

$A_e=72.16-0.86\times0.7=71.56cm^2 \qquad Z=1010cm^3$

$i_y=4.48cm,\ i_x=16.7cm, \qquad A_f=1.1\times19.9=21.89cm^2$

$i_1=5.19cm$

$l_{kx}=150\ \ l_{ky}=l_b=150cm,\ \ l_{kx}'=600cm,\ \ l_{ky}'=l_b=450cm$

$\lambda_x=\dfrac{150}{16.7}=9.0 \qquad \lambda_y=\dfrac{150}{4.48}=33.5, \qquad \lambda_x'=\dfrac{600}{16.7}=35.9$

$\lambda_y'=\dfrac{450}{4.48}=100$

查表知

$f_c=1.5\times1.5=2.25t/cm^2$

$f_c'=0.883\times1.5=1.325t/cm^2$

吊車上面柱子之 f_b

$$M_1 = M_D = -12.75tm$$

$$M_2 = M_{P_1'} = -10.37tm$$

$$C = 1.75 - 1.05 \left(\frac{-10.37}{-12.75}\right) + 0.3 \left(\frac{-10.37}{-12.75}\right)^2 = 1.09$$

$$l_b = 150cm, \quad i_1 = 5.19cm \quad \lambda_p = 120$$

$$\therefore \quad f_{b1} = \left\{ 1 - 0.4 \times \frac{(150/5.19)^2}{1.09 \times 120^2} \right\} \times 1.6 = 1.57t/cm^2$$

$$f_{b2} = \frac{900}{\left\{\dfrac{l_b \cdot h}{A_f}\right\}} = \frac{900}{\dfrac{150 \times 39.6}{21.89}} = 3.32t/cm^2$$

$$f_b = \max\{f_{b1}, f_{b2}\} \leq 16 \qquad f_b = 1.6t/cm^2$$

$$f_b = 1.6 \times 1.5 = 2.4t/cm^2 \text{ （短期）}$$

$$_c\sigma_c = \frac{N}{A_e} = \frac{4.58}{71.56} = 0.0641t/cm^2$$

$$_c\sigma_b = \frac{M}{Z} = \frac{1275}{1010} = 1.26t/cm^2$$

$$\frac{_c\sigma_c}{f_c} + \frac{_c\sigma_b}{f_b} = \frac{0.0641}{2.25} + \frac{1.26}{2.40} = 0.0285 + 0.525$$

$$= 0.554 < 1.0 \qquad\qquad \text{OK}$$

吊車下面之柱子

$$M_1 = -11.80tm$$

$$M_2 = 0$$

$$C = 1.75$$

$$l_b = 450cm, \quad i_1 = 5.19cm, \quad \lambda_p = 120$$

$$f_{b1} = \left\{ 1.0 - 0.4 \times \frac{(450/5.19)^2}{1.75 \times 120^2} \right\} 1.6 = 1.41t/cm^2$$

$$f_{b2} = \frac{900}{\dfrac{450 \times 39.6}{21.89}} = 1.11 t/cm^2$$

$$\therefore \frac{^c\sigma_c}{f_c} + \frac{^c\sigma}{f_b} = \frac{0.0641}{1.325} + \frac{1180/1010}{2.11} = 0.048 + 0.56$$

$$= 0.608 < 1 \qquad\qquad OK$$

故所採用之 H 形鋼斷面十分安全。

(c) 柱腳之設計

摩擦係數爲 0.4，由上述之應力表知 $0.4V > H$，故基礎板和基礎混凝土之摩擦力，可以傳遞剪力。

柱腳之尺寸假定如圖 4-44。最弱應力設在螺栓一根之剪力 $(G + P + K)$

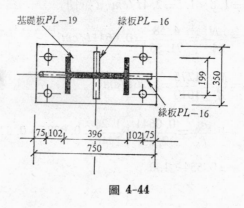

基礎板PL—19 綠板PL—16

綠板PL—16

199 350

75 102 396 102 75
750

圖 4-44

$$\frac{H}{4} = \frac{2.74}{4} = 0.685 \; t \quad 則$$

$SS41$ 鋼料，使用 $M20$ 之螺栓，查附錄15 p. 230 知一面剪斷之容許剪應力爲2.83 t （長期）

短期爲 $1.5 \times 2.83 = 4.25 \; t$

$$\therefore \quad 0.685T < 4.25 \; t \qquad\qquad OK$$

基礎板之反力爲

$$\sigma_c = 14.01/(75 \times 35) = 0.00534 t/cm^2$$

$$= 5.34 kg/cm^2 < 2 \times \frac{F_c}{3} = 2 \times 60 kg/cm^2$$

F_c: 混凝土之壓縮強度

基礎板之彎曲力矩，可依上述之 σ_c 求之，其最弱之地方爲翅外面之肱梁，故

$$M = 0.00534 \times \frac{17.7^2}{2} = 0.836 \ tcm/cm$$

$$\sigma_b = \frac{M}{Z} = 6 \times \frac{0.836}{1.9^2} = 1.39 t/cm^2 < 1.5 f_{b1}$$

$$= 1.5 \times 1.6 t/cm^2 \qquad\qquad \text{OK}$$

f_{b1}: 基板之容許彎曲應力度。

構架梁和柱子之接合

翅部份爲對接 (buttjoint)，腰部份爲塡角焊接 (fillet weld)。翅

$$R_M = 1.4 B t_2 h = 1.4 \times 19.9 \times 1.1 \times 34.2$$

$$= 1048 tcm = 10.48 tm > 6.09 tm \ (長期)$$

$$R_M = 1.5 \times 10.48 = 15.72 tm > 12.75$$

腰

$$P = \frac{Q}{a \cdot h} = \frac{2.37}{0.5 \times 34.2} = 0.139 t/cm^2 < 0.8 t/cm^2$$

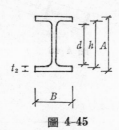

圖 4-45

a: 焊接塡角之喉厚

(d) 屋架梁之接合

使用高張力螺栓 $F\,10\,t\quad M20$

翅部份 6 根　蓋板 $2PL-6$

腰部份 4 根　蓋板 $2PL-6$

其接合部如圖4-46所示。

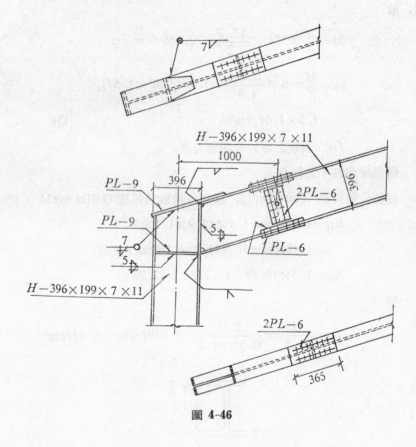

圖 4-46

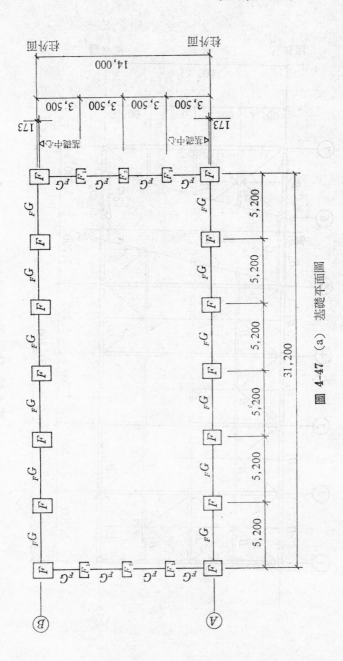

圖 4-47 (a) 基礎平面圖

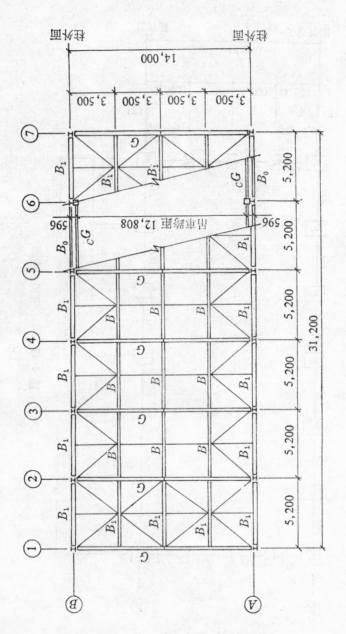

圖 4-47 (b) 屋面吊車平面圖

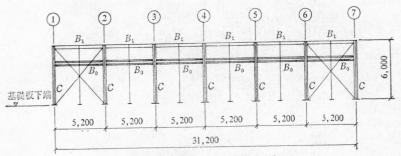

圖 4-47 (d) Ⓐ, Ⓑ構架圖

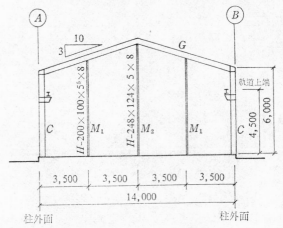

圖 4-47 (e) ①, ⑦構架圖

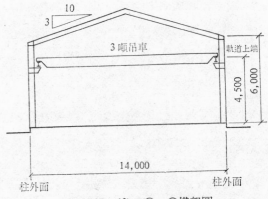

圖 4-47 (f) ②~⑥構架圖

附錄1　鋼　板　(JIS G 3194-1966)

標準斷面 厚 mm	寛 mm	斷面積 cm²	單位重量 kg/m	標準斷面 厚 mm	寛 mm	斷面積 cm²	單位重量 kg/m	標準斷面 厚 mm	寛 mm	斷面積 cm²	單位重量 kg/m	標準斷面 厚 mm	寛 mm	斷面積 cm²	單位重量 kg/m
4.5	25	1.125	0.88	8	25	2.000	1.57	9	65	5.850	4.59	12	65	7.800	6.12
4.5	32	1.440	1.13	8	32	2.560	2.01	9	75	6.750	5.30	12	75	9.000	7.06
4.5	38	1.710	1.34	8	38	3.040	2.39	9	90	8.100	6.36	12	90	10.80	8.48
4.5	44	1.980	1.55	8	44	3.520	2.76	9	100	9.000	7.06	12	100	12.00	9.42
4.5	50	2.250	1.77	8	50	4.000	3.14	9	125	11.25	8.83	12	125	15.00	11.8
6	25	1.500	1.18	8	65	5.200	4.08	9	150	13.50	10.6	12	150	18.00	14.1
6	32	1.920	1.51	8	75	6.000	4.71	9	180	16.20	12.7	12	180	21.60	17.0
6	38	2.280	1.79	8	90	7.200	5.65	9	200	18.00	14.1	12	200	24.00	18.8
6	44	2.640	2.07	8	100	8.000	6.28	9	230	20.70	16.2	12	230	27.60	21.7
6	50	3.000	2.36	8	125	10.00	7.85	9	250	22.50	17.7	12	250	30.00	23.6
6	65	3.900	3.06	9	25	2.250	1.77	12	25	3.000	2.36	12	280	33.60	26.4
6	75	4.500	3.53	9	32	2.880	2.26	12	32	3.840	3.01	12	300	36.00	28.3
6	90	5.400	4.24	9	38	3.420	2.68	12	38	4.560	3.58	16	32	5.120	4.02
6	100	6.000	4.71	9	44	3.960	3.11	12	44	5.280	4.14	16	38	6.080	4.77
6	125	7.500	5.89	9	50	4.500	3.53	12	50	6.000	4.71	16	44	7.040	5.53

16	50	8.000	6.28
16	65	10.40	8.16
16	75	12.00	9.42
16	90	14.40	11.3
16	100	16.00	12.6
16	125	20.00	15.7
16	150	24.00	18.8
16	180	23.80	22.6
16	200	32.00	25.1
16	230	36.80	28.9
16	250	40.00	91.4
16	280	44.80	85.2
16	300	48.00	37.7
19	38	7.220	5.67
19	44	8.360	6.56
19	50	9.500	7.46
19	65	12.35	9.69
19	75	14.25	11.2
19	90	17.10	13.4
19	100	19.00	14.9
19	125	23.75	18.6
19	150	28.50	22.4
19	180	34.20	26.8
19	200	38.00	29.8
19	230	43.70	34.3
19	250	47.50	37.3
19	280	53.20	41.8
19	300	57.00	44.7
22	50	11.00	8.64
22	65	14.30	11.2
22	75	16.50	13.0
22	90	19.80	15.5
22	100	22.00	17.3
22	125	27.50	21.6
22	150	33.00	25.9
22	180	39.60	31.1
22	200	44.00	34.5
22	230	50.60	39.7
22	250	55.00	43.2
22	280	61.60	48.4
22	300	66.00	51.8
25	50	12.50	9.81
25	65	16.25	12.8
25	75	18.75	14.7
25	90	22.50	17.7
25	100	25.00	19.6
25	125	31.25	24.5
25	150	37.50	29.4
25	180	45.00	35.3
25	200	50.00	39.2
25	230	57.50	45.1
25	250	62.50	49.1
25	280	70.00	55.0
25	300	75.00	58.9
28	100	28.00	22.0
28	125	35.00	27.5
28	150	42.00	33.0
28	180	50.40	39.6
28	200	56.00	44.0
28	230	64.40	50.6
28	250	70.00	55.0
28	280	78.40	61.5
28	300	84.00	65.9
32	100	32.00	25.1
32	125	40.00	31.4
32	150	48.00	37.7
32	180	57.60	45.2
32	200	64.00	50.2
32	230	73.60	57.8
32	250	80.00	62.8
32	280	89.60	70.3
32	300	96.00	75.4
36	100	36.00	28.3
36	125	45.00	35.3
36	150	54.00	42.4
36	180	64.80	50.9
36	200	72.00	56.5
36	230	82.80	65.0
36	250	90.00	70.6
36	280	100.8	79.1
36	300	108.0	84.8

標準長度　3.5, 4.0, 4.5, 5.0, 5.5, 6.0, 6.5, 7.0, 8.0, 9.0, 10.0, 11.0, 12.0, 13.0, 14.0, 15.0m

附錄2　等邊角鋼 (JIS G 3192-1966)

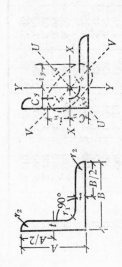

尺寸 (mm)				斷面積 (cm²)	單位重量 (kg/m)	斷面2次矩 (cm⁴)			斷面回轉半徑 (cm)			斷面係數 (cm³)	重心 (cm)
$A \times B$	t	r_1	r_2			$I_x = I_y$	I_u	I_v	$i_x = i_y$	i_u	i_v	$Z_x = Z_y$	$C_x = C_y$
40×40	3	4.5	2	2.336	1.83	3.53	5.60	1.45	1.23	1.55	0.79	1.21	1.09
40×40	5	4.5	3	3.755	2.95	5.42	8.59	2.25	1.20	1.51	0.77	1.91	1.17
45×45	4	6.5	3	3.492	2.74	6.50	10.3	2.69	1.36	1.72	0.88	2.00	1.24
50×50	4	6.5	3	3.892	3.06	9.06	14.4	3.74	1.53	1.92	0.98	2.49	1.37
50×50	6	6.5	4.5	5.644	4.43	12.6	20.0	5.24	1.50	1.88	0.96	3.55	1.44
60×60	4	6.5	3	4.692	3.68	16.0	25.4	6.62	1.85	2.33	1.19	3.66	1.61
60×60	5	6.5	3	5.802	4.55	19.6	31.2	8.06	1.84	2.32	1.18	4.52	1.66
65×65	6	8.5	4	7.527	5.91	29.4	46.6	12.1	1.98	2.49	1.27	6.27	1.81
65×65	8	8.5	6	9.761	7.66	36.8	58.3	15.3	1.94	2.44	1.25	7.97	1.88
70×70	6	8.5	4	8.127	6.38	37.1	58.9	15.3	2.14	2.69	1.37	7.33	1.94

尺寸 (mm) A×B	t	r_1	r_2	斷面積 (cm^2)	單位重量 (kg/m)	斷面2次矩 $I_x=I_y$	I_u	I_v	斷面迴轉半徑 $i_x=i_y$	i_u	i_v	斷面係數 $Z_x=Z_y$ (cm^3)	重心 $C_x=C_y$ (cm)
75×75	6	8.5	4	8.727	6.85	46.1	73.2	19.0	2.30	2.90	1.47	8.47	2.06
75×75	9	8.5	6	12.69	9.96	64.4	102	26.7	2.25	2.84	1.45	12.1	2.17
75×75	12	8.5	6	16.56	13.0	81.9	129	34.5	2.22	2.79	1.44	15.7	2.29
80×80	6	8.5	4	9.327	7.32	56.4	89.6	23.2	2.46	3.10	1.58	9.70	2.19
90×90	6	10	5	10.55	8.28	80.7	129	32.3	2.77	3.50	1.75	12.3	2.42
90×90	7	10	5	12.22	9.59	93.0	148	38.3	2.76	3.48	1.77	14.2	2.46
90×90	10	10	7	17.00	13.3	125	199	51.6	2.71	3.42	1.74	19.5	2.58
90×90	13	10	7	21.71	17.0	156	248	65.3	2.68	3.38	1.73	24.8	2.69
100×100	7	10	5	13.62	10.7	129	205	53.1	3.08	3.88	1.97	17.7	2.71
100×100	10	10	7	19.00	14.9	175	278	71.9	3.03	3.83	1.95	24.4	2.83
100×100	13	10	7	24.31	19.1	220	348	91.0	3.00	3.78	1.93	31.1	2.94
120×120	8	12	5	18.76	14.7	258	410	106	3.71	4.68	2.38	29.5	3.24
130×130	9	12	6	22.74	17.9	366	583	150	4.01	5.06	2.57	38.7	3.53
130×130	12	12	8.5	29.76	23.4	467	743	192	3.96	5.00	2.54	49.9	3.64
130×130	15	12	8.5	36.75	28.8	568	902	234	3.93	4.95	2.53	61.5	3.76
150×150	12	14	7	34.77	27.3	740	1,176	304	4.61	5.82	2.96	68.2	4.14
150×150	15	14	10	42.74	33.6	888	1,410	365	4.56	5.75	2.92	82.6	4.24
150×150	19	14	10	53.38	41.9	1,090	1,730	451	4.52	5.69	2.91	103	4.40
175×175	12	15	11	40.52	31.8	1,170	1,860	479	5.37	6.78	3.44	91.6	4.73
175×175	15	15	11	50.21	39.4	1,440	2,290	588	5.35	6.75	3.42	114	4.85
200×200	15	17	12	57.75	45.3	2,180	3,470	891	6.14	7.75	3.93	150	5.47
200×200	20	17	12	76.00	59.7	2,820	4,490	1,160	6.09	7.68	3.90	197	5.67
200×200	25	17	12	93.75	73.6	3,420	5,420	1,410	6.04	7.61	3.88	242	5.87
250×250	25	24	12	119.4	93.7	6,950	11,000	2,860	7.63	9.62	4.89	388	7.10
250×250	35	24	18	162.6	128	9,110	14,400	3,790	7.48	9.42	4.83	519	7.45

標準長度 6.0, 6.5, 7.0, 8.0, 9.0, 10.0, 11.0, 12.0, 13.0, 14.0, 15.0m

附錄3　不等邊角鋼 (JIS G 3192-1966)

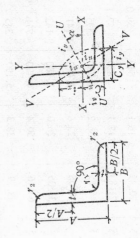

尺寸 (mm)				斷面積 (cm²)	單位重量 (kg/m)	斷面2次矩 (cm⁴)				斷面迴轉半徑 (cm)				tanα	斷面係數 (cm³)		重心 (cm)	
A×B	t	r_1	r_2			I_x	I_y	I_u	I_v	i_x	i_y	i_u	i_v		Z_x	Z_y	C_x	C_y
90×75	9	8.5	6	14.04	11.0	109	68.1	143	34.1	2.78	2.20	3.19	1.56	0.676	17.4	12.4	2.75	2.01
100×75	7	10	5	11.87	9.32	118	57.0	144	30.7	3.15	2.19	3.49	1.61	0.548	17.0	10.1	3.06	1.84
100×75	10	10	7	16.50	13.0	159	76.1	194	41.3	3.11	2.15	3.43	1.58	0.543	23.3	13.7	3.18	1.94
125×75	7	10	5	13.62	10.7	219	60.4	243	36.4	4.01	2.11	4.23	1.63	0.362	26.1	10.3	4.10	1.64
125×75	10	10	7	19.00	14.9	298	80.9	330	49.0	3.96	2.06	4.17	1.61	0.357	36.1	14.1	4.23	1.75
125×75	13	10	7	24.31	19.1	376	101	414	61.9	3.93	2.04	4.13	1.60	0.352	46.1	17.9	4.35	1.87
125×90	10	10	7	20.50	16.1	318	138	380	76.1	3.94	2.59	4.30	1.93	0.506	37.2	20.4	3.95	2.22
125×90	13	10	7	26.26	20.6	401	165	479	87.2	3.91	2.51	4.27	1.82	0.499	47.5	24.8	4.08	2.34
150×90	9	12	8.5	20.94	16.4	484	133	537	80.2	4.81	2.52	5.06	1.96	0.362	48.2	19.0	4.96	2.00
150×90	12	12	6	27.36	21.5	619	168	684	102	4.75	2.47	5.00	1.93	0.357	62.3	24.3	5.07	2.10
150×100	9	12	8.5	21.84	17.1	502	179	580	101	4.79	2.86	5.15	2.15	0.441	49.0	23.3	4.77	2.32
150×100	12	12	8.5	28.56	22.4	642	229	738	133	4.74	2.83	5.08	2.15	0.435	63.4	30.2	4.88	2.41
150×100	15	12	8.5	35.25	27.7	781	276	897	161	4.71	2.80	5.04	2.14	0.432	78.2	37.0	5.01	2.53

標準長度 6.0, 6.5, 7.0, 8.0, 9.0, 10.0, 11.0, 12.0, 13.0, 14.0, 15.0m

附錄4 I 形鋼 (JIS G 3192-1966)

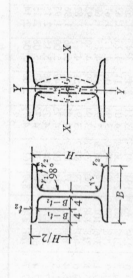

尺　寸 (mm)					斷面積 (cm²)	單位重量 (kg/m)	斷面2次矩 (cm⁴)		斷面迴轉半徑 (cm)		斷面係數 (cm³)	
$H \times B$	t_1	t_2	r_1	r_2			I_x	I_y	i_x	i_y	Z_x	Z_y
100× 75	5	8	7	3.5	16.43	12.9	283	48.3	4.15	1.72	56.5	12.9
125× 75	5.5	9.5	9	4.5	20.45	16.1	540	59.0	5.14	1.70	86.4	15.7
150× 75	5.5	9.5	9	4.5	21.83	17.1	820	59.1	6.13	1.65	109	15.8
150×125	8.5	14	13	6.5	46.15	36.2	1,780	395	6.21	2.92	237	63.1
180×100	6	10	10	5	30.06	23.6	1,670	141	7.46	2.17	186	28.2
200×100	7	10	10	5	33.06	26.0	2,180	142	8.11	2.07	218	28.4
200×150	9	16	15	7.5	64.16	50.4	4,490	771	8.37	3.47	449	103
250×125	7.5	12.5	12	6	48.79	38.3	5,190	345	10.3	2.66	415	55.2
250×125	10	19	21	10.5	70.73	55.5	7,340	560	10.2	3.81	587	89.6

300×150	8	13	12	6	61.58	48.3	9.500	600	12.4	3.12	633	80.0
300×150	10	18.5	19	9.5	83.47	65.5	12,700	886	12.4	3.26	849	118
300×150	11.5	22	23	11.5	97.88	76.8	14,700	1,120	12.3	3.38	981	149
350×150	9	15	13	6.5	74.58	58.5	15,200	715	14.3	3.10	871	95.4
350×150	12	24	25	12.5	111.1	87.2	22,500	1,230	14.2	3.33	1,280	164
400×150	10	18	17	8.5	91.73	72.0	24.000	887	16.2	3.11	1,200	118
400×150	12.5	25	27	13.5	122.1	95.8	31,700	1,290	16.1	3.25	1,580	172
450×175	11	20	19	9.5	116.8	91.7	39,200	1,550	18.3	3.64	1,740	177
450×175	13	26	27	13.5	146.1	115	48,800	2,100	18.3	3.79	2,170	240
600×190	13	25	25	12.5	169.4	133	93,200	2,540	24.1	3.87	3,270	267
600×190	16	35	38	19	224.5	176	130,000	3,700	24.0	4.06	4,330	390

標準長度 6.0,6.5,7.0,8.0,9.0,10.0,11.0,12.0,13.0,14.0,15.0m

附錄5　槽形鋼 (JIS G 3192-1966)

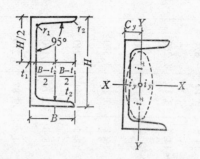

尺　寸 (mm)					斷面積 (cm^2)	單位重量 (kg/m)	斷面2次矩 (cm^4)		斷面廻轉半徑 (cm)		斷面係數 (cm^3)		重心 (cm)
$H \times B$	t_1	t_2	r_1	r_2			I_x	I_y	i_x	i_y	Z_x	Z_y	C_y
75×40	5	7	8	4	8.818	6.92	75.9	12.4	2.93	1.19	20.2	4.54	1.27
100×50	5	7.5	8	4	11.92	9.36	189	26.9	3.98	1.50	37.8	7.82	1.55
125×65	6	8	8	4	17.11	13.4	425	65.5	4.99	1.96	68.0	14.4	1.94
150×75	6.5	10	10	5	23.71	18.6	864	122	6.04	2.27	115	23.6	2.31
150×75	9	12.5	15	7.5	30.59	24.0	1,050	147	5.86	2.19	140	28.3	2.31
180×75	7	10.5	11	5.5	27.20	21.4	1,380	137	7.73	2.24	154	25.5	2.15
200×70	7	10	11	5.5	26.92	21.1	1,620	113	7.77	2.04	162	21.8	1.85
200×80	7.5	11	12	6	31.33	24.6	1,950	177	7.89	2.38	195	30.8	2.24
200×90	8	13.5	14	7	38.65	30.3	2,490	286	8.03	2.72	249	45.9	2.77
250×90	9	13	14	7	44.07	34.6	4,180	306	9.74	2.64	335	46.5	2.42
250×90	11	14.5	17	8.5	51.17	40.2	4,690	342	9.57	2.58	375	51.7	2.39
300×90	9	13	14	7	48.57	38.1	6,440	325	11.5	2.59	429	48.0	2.23
300×90	10	15.5	19	9.5	55.74	43.8	7,400	373	11.5	2.59	494	56.0	2.33
300×90	12	16	19	9.5	61.90	48.6	7,870	391	11.3	2.51	525	57.9	2.25
380×100	10.5	16	18	9	69.39	54.5	14,500	557	14.5	2.83	762	73.3	2.41
380×100	13	16.5	18	9	78.96	62.0	15,600	584	14.1	2.72	822	75.8	2.29
380×100	13	20	24	12	85.71	67.3	17,600	671	14.3	2.80	924	89.5	2.50

標準長度　6.0, 6.5, 7.0, 8.0, 9.0, 10.0, 11.0, 12.0, 13.0, 14.0, 15.0 m

附錄6　H形鋼 (JIS G 3192-1966)

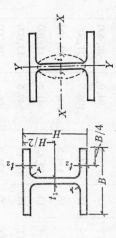

規格	尺　寸 (m m)				斷面積 (cm²)	單位重量 (kg/m)	斷面2次矩 (cm⁴)		斷面迴轉半徑 (cm)		斷面係數 (cm³)	
$H \times B$	$H \times B$	t_1	t_2	r			I_x	I_y	i_x	i_y	Z_x	Z_y
100× 50	100×50	4	6	7	9.940	7.80	163	12.6	4.05	1.13	32.6	5.04
100×100	100×100	6	8	10	21.90	17.2	383	134	4.18	2.47	76.5	26.7
100×100	100×100	5	7	8	18.85	14.8	339	117	4.24	2.49	67.8	23.4
125× 60	125×60	4.5	6.5	8	13.39	10.5	343	23.6	5.06	13.3	54.9	7.85
125×125	125×125	5	7	8	23.60	18.5	683	228	5.38	3.11	109	36.5
125×125	125×125	6.5	9	10	30.31	23.8	847	293	5.29	3.11	136	47.0
150× 75	150×75	5	7	8	17.85	14.0	666	49.5	6.11	1.66	88.8	13.2
148×100	148×100	6	9	11	26.84	21.1	1,020	151	6.17	2.37	138	30.1
150×150	150×150	7	10	11	40.14	31.5	1,640	563	6.39	3.75	219	75.1
175× 90	175×90	5	8	9	23.04	18.1	1.210	97.5	7.26	2.06	139	21.7

呼稱	H×B	t₁	t₂	r								
175×175	175×175	7.5	11	12	51.21	40.2	2,880	984	7.50	4.38	330	112
200×100	200×100	5.5	8	11	27.16	21.3	1,840	134	8.24	2.22	184	26.8
200×150	194×150	6	9	13	39.01	30.6	2,690	507	8.30	3.61	277	67.6
200×200	200×200	8	12	13	63.53	49.9	4,720	1,600	8.62	5.02	472	160
	200×204	12	12	13	71.53	56.2	4,980	1,700	8.35	4.88	498	167
250×125	250×125	6	9	12	37.66	29.6	4,050	294	10.4	2.79	324	47.0
250×175	250×175	7	11	16	56.24	44.1	6,120	984	10.4	4.18	502	113
250×250	244×252	11	11	16	82.06	64.4	8,790	2,940	10.3	5.98	720	233
	250×250	9	14	16	92.18	72.4	10,800	3,650	10.8	6.29	867	292
	250×255	14	14	16	104.7	82.2	11,500	3,880	10.5	6.09	919	304
300×150	300×150	6.5	9	13	46.78	36.7	7,210	508	12.4	3.29	481	67.7
300×200	294×290	8	12	18	72.38	56.8	11,300	1,600	12.5	4.71	771	160
	294×302	12	12	18	107.7	84.5	16,900	5,520	12.5	7.16	1,150	365
300×300	300×300	10	15	18	119.8	94.0	20,400	6,750	13.1	7.51	1,360	450
	300×305	15	15	18	134.8	106	21,500	7,100	12.6	7.26	1,440	466
	304×301	11	17	18	134.8	106	23,400	7,730	13.2	7.57	1,540	514
350×175	346×174	6	9	14	52.68	41.4	11,100	792	14.5	3.88	641	91.0
	350×175	7	11	14	63.14	49.6	13,600	984	14.7	3.95	775	112
	338×351	13	13	20	135.3	106	28,200	9,380	14.4	8.33	1,670	534
	344×348	10	16	20	146.0	115	33,300	11,200	15.1	8.78	1,940	646

350×350	344×354	16	16	20	166.6	131	35,300	11,800	14.6	8.43	2,050	669
	350×350	12	19	20	173.9	136	40,300	13,600	15.2	8.84	2,300	776
	350×357	19	19	20	198.4	156	42,800	14,400	14.7	8.53	2,450	809
	356×352	14	22	20	202.0	159	47,600	16,000	15.3	8.90	2,670	909
400×200	396×199	7	11	16	72.16	56.6	20,000	1,450	16.7	4.48	1,010	145
	400×200	8	13	16	84.12	66.0	23,700	1,740	16.8	4.54	1,190	174
400×300	390×300	10	16	22	136.0	107	38,700	7,210	16.9	7.28	1,980	481
400×400	388×402	15	15	22	178.5	140	49,000	16,300	16.6	9.54	2,520	809
	394×398	11	18	22	186.8	147	56,100	18,900	17.3	10.1	2,850	951
	394×405	18	18	22	214.4	168	59,700	20,000	16.7	9.65	3,030	985
	400×400	13	21	22	218.7	172	66,600	22,400	17.5	10.1	3,330	1,120
	400×408	21	21	22	250.7	197	70,900	23,800	16.8	9.75	3,540	1,170
	414×405	18	28	22	295.4	232	92,800	31,000	17.7	10.2	4,480	1,530
	428×407	20	35	22	360.7	283	119,000	39,400	18.2	10.4	5,570	1,930
	458×417	30	50	22	528.6	415	187,000	60,500	18.8	10.7	8,170	2,900
	498×432	45	70	22	770.1	605	298,000	94,400	19.7	11.1	12,000	4,370
450×200	446×199	8	12	18	84.30	66.2	28,700	1,580	18.5	4.33	1,290	159
	450×200	9	14	18	96.76	76.0	33,500	1,870	18.6	4.40	1,490	187
450×300	440×300	11	18	24	157.4	124	56,100	8,110	18.9	7.18	2,550	541
	496×199	9	14	20	101.3	79.5	41,900	1,840	20.3	4.27	1,690	185

500×200	500×201	10	16	20	114.2	89.7	47,800	2,140	20.5	4.33	1,910	214
	506×201	11	19	20	131.3	103	56,500	2,580	20.7	4.43	2,230	257
500×300	482×300	11	15	26	145.5	114	60,400	6,760	20.4	6.82	2,500	451
	488×300	11	18	26	163.5	128	71,000	8,110	20.8	7.04	2,910	541
600×200	596×199	10	15	22	120.5	94.6	68,700	1,980	23.9	4.05	2,310	199
	600×200	11	17	22	134.4	106	77,600	2,280	24.0	4.12	2,590	228
	606×201	12	20	22	152.5	120	90,400	2,720	24.3	4.22	2,980	271
600×300	582×300	12	17	28	174.5	137	103,000	7,670	24.3	6.63	3,530	511
	588×300	12	20	28	192.5	151	118,000	9,020	24.8	6.85	4,020	601
	594×302	14	23	28	222.4	175	137,300	10,600	24.9	6.90	4,620	701
700×300	692×300	13	20	28	211.5	166	172,000	9,020	28.6	6.53	4,980	602
	700×300	13	24	28	235.5	185	201,000	10,800	29.3	6.78	5,760	722
	708×302	15	28	28	273.6	215	237,000	12,900	29.4	6.86	6,700	853
800×300	792×300	14	22	28	243.4	191	254,000	9,930	32.3	6.39	6,410	662
	800×300	14	26	28	267.4	210	292,000	11,700	33.0	6.62	7,290	782
	808×302	16	30	28	307.6	241	339,000	13,800	33.2	6.70	8,400	915
900×300	890×299	15	23	28	270.9	213	345,000	10,300	35.7	6.16	7,760	688
	900×300	16	28	28	309.8	243	411,000	12,600	36.4	6.39	9,140	843

標準長度 6.0, 6.5, 7.0, 8.0, 9.0, 10.0, 11.0, 12.0, 13.0, 14.0, 15.0m

附錄7 輕量槽形鋼 (JIS G 3350-1965)

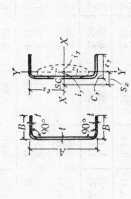

規格	尺寸(mm) A×B	t	斷面積(cm²)	單位重量(kg/m)	重心位置 C_y(cm)	斷面2次矩(cm⁴) I_x	I_y	斷面迴轉半徑(cm) i_x	i_y	斷面係數(cm³) Z_x	Z_y	剪力中心(cm) S_x	S_y
1,156	350×50	4.5	19.58	15.4	0.75	2,750	27.5	11.8	1.19	157	6.48	1.6	0
1,155	350×50	4.0	17.47	13.7	0.73	2,470	24.8	11.9	1.19	151	5.81	1.6	0
1,146	300×50	4.5	17.33	13.6	0.82	1,850	26.8	10.3	1.24	123	6.41	1.8	0
1,145	300×50	4.0	15.47	12.1	0.80	1,660	24.1	10.3	1.25	111	5.74	1.8	0
1,138	250×75	6.0	22.82	17.9	1.66	1,940	107	9.23	2.17	155	18.4	3.7	0
1,136	250×75	4.5	17.33	13.6	1.60	1,500	82.9	9.31	2.19	120	14.0	3.8	0
1,135	250×75	4.0	15.47	12.1	1.58	1,350	74.5	9.33	2.19	108	12.6	3.8	0
1,126	250×50	4.5	15.08	11.8	0.91	1,160	25.9	8.78	1.31	93.0	6.31	2.0	0
1,125	250×50	4.0	13.47	10.6	0.88	1,050	23.3	8.81	1.32	83.7	5.66	2.0	0
1,118	200×75	6.0	19.82	15.6	1.94	1,130	101	7.56	2.26	113	18.2	4.2	0
1,116	200×75	4.5	15.08	11.8	1.80	881	78.0	7.64	2.27	88.1	13.7	4.2	0
1,115	200×75	4.0	13.47	10.6	1.78	792	70.1	7.67	2.28	79.2	12.2	4.2	0

編號	尺寸	t											
1,108	200×50	6.0	16.82	13.2	1.09	852	31.3	7.12	1.35	85.2	8.01	2.2	0
1,106	200×50	4.5	12.83	10.1	1.03	666	24.6	7.20	1.38	66.6	6.18	2.3	0
1,105	200×50	4.0	11.47	9.00	1.00	600	22.2	7.23	1.39	60.0	5.55	2.3	0
1,104	200×50	3.2	9.263	7.27	0.97	490	18.2	7.28	1.40	49.0	4.51	2.3	0
1,096	150×75	4.5	12.83	10.1	2.08	438	71.4	5.84	2.36	58.4	13.2	4.7	0
1,095	150×75	4.0	11.47	9.00	2.06	404	64.2	5.93	2.36	53.8	11.8	4.7	0
1,086	150×50	4.5	10.58	8.31	1.20	329	22.8	5.57	1.47	43.9	5.99	2.6	0
1,085	150×50	4.0	9.474	7.44	1.17	297	20.6	5.60	1.47	39.6	5.38	2.6	0
1,084	150×50	3.2	7.663	6.02	1.14	244	16.9	5.64	1.48	32.5	4.37	2.6	0
1,083	150×50	2.6	6.278	4.93	1.11	202	14.0	5.68	1.50	27.0	3.61	2.6	0
1,074	120×40	3.2	6.063	4.76	0.94	122	8.43	4.60	1.18	20.3	2.75	2.1	0
1,073	120×40	2.6	4.978	3.91	0.91	101	7.01	4.63	1.19	16.9	2.27	2.1	0
1,064	100×50	3.2	6.063	4.76	1.40	93.6	14.9	3.93	1.57	18.7	4.14	3.1	0
1,063	100×50	2.6	4.978	3.91	1.37	78.0	12.4	3.96	1.57	15.6	3.41	3.1	0
1,062	100×50	2.3	4.426	3.47	1.36	69.9	11.1	3.97	1.58	14.0	3.04	3.1	0
1,054	100×40	3.2	5.423	4.26	1.03	78.6	7.99	3.81	1.21	15.7	2.69	2.3	0
1,053	100×40	2.6	4.458	3.50	1.00	65.7	6.65	3.84	1.22	13.1	2.22	2.3	0
1,052	100×40	2.3	3.966	3.11	0.99	58.9	5.96	3.85	1.23	11.8	1.98	2.3	0
1,043	80×40	2.6	3.988	3.09	1.12	38.9	6.20	3.14	1.25	9.72	2.15	2.5	0
1,042	80×40	2.3	3.506	2.75	1.11	34.9	5.56	3.16	1.26	8.73	1.92	2.5	0
1,032	60×30	2.3	2.586	2.03	0.86	14.2	2.26	2.34	0.94	4.72	1.06	1.9	0
1,031	60×30	1.6	1.836	1.44	0.82	10.3	1.04	2.37	0.95	3.45	0.75	1.9	0
1,024	40×40	3.2	3.503	2.75	1.51	9.21	5.72	1.62	1.28	4.60	2.30	3.1	0
1,023	40×40	2.6	2.898	2.27	1.47	7.87	4.81	1.65	1.29	3.93	1.90	3.1	0
1,012	40×20	2.3	1.666	1.31	0.61	3.86	0.63	1.52	0.61	1.93	0.45	1.2	0
1,011	40×20	1.6	1.196	0.939	0.57	2.90	0.46	1.56	0.62	1.45	0.32	1.2	0

附錄8　輕量 Z 形鋼 (JIS G 3350-1965)

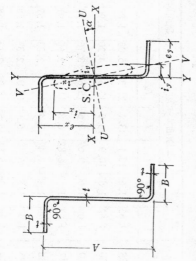

規格	尺寸(mm) A×B	t	斷面積 (cm²)	單位重量 (kg/m)	重心位置 (cm) l_x	重心位置 (cm) l_y	斷面2次矩 (cm⁴) I_x	I_y	I_u	I_v	斷面迴轉半徑 (cm) i_x	i_y	i_u	i_v	$\tan\alpha$	斷面係數 (cm³) Z_x	Z_y	剪力重心 (cm) S_x	S_y
2,044	100×50	3.2	6.063	4.76	5.00	4.84	93.6	24.2	109	8.72	3.93	2.00	4.24	1.20	0.427	18.75	5.00	0	0
2,042	100×50	2.3	4.426	3.47		4.88	69.7	17.9	81.2	6.53	3.97	2.01	4.28	1.21	0.423	14.03	3.66	0	0
2,041	100×50	1.6	3.116	2.45		4.92	50.0	12.7	58.0	4.69	4.01	2.02	4.31	1.23	0.420	10.02	2.58	0	0
2,034	75×30	3.2	3.983	3.13	3.75	2.84	31.6	4.91	34.5	2.00	2.82	1.11	2.94	0.71	0.313	8.42	1.73	0	0
2,032	75×30	2.3	2.931	2.30		2.88	24.0	3.69	26.2	1.53	2.89	1.13	2.99	0.72	0.310	6.40	1.28	0	0
2,031	75×30	1.6	2.076	1.63		2.88	17.4	2.66	19.0	1.12	2.86	1.13	3.02	0.73	0.307	4.64	0.91	0	0
2,022	60×30	2.3	2.586	2.03	3.00	2.92	14.2	3.69	16.5	1.31	2.34	1.19	2.53	0.71	0.430	4.72	1.28	0	0
2,021	60×30	1.6	1.836	1.44		2.88	10.3	2.66	12.0	0.96	2.37	1.20	2.56	0.72	0.425	3.45	0.91	0	0
2,012	40×20	2.3	1.666	1.31	2.00	1.88	3.86	1.03	4.54	0.35	1.52	0.79	1.65	0.45	0.439	1.93	0.55	0	0
2,011	40×20	1.6	1.196	0.939		1.92	2.90	0.76	3.39	0.27	1.56	0.80	1.68	0.46	0.431	1.45	0.39	0	0

附錄9 輕量角鋼 (JIS G 3350-1965)

規格	尺寸 (mm) A×B	t	斷面積 (cm²)	單位重量 (kg/m)	重心位置 (cm) Cx	Cy	斷面 2 次矩 (cm⁴) Ix	Iy	Iu	Iv	斷面迴轉半徑 (cm) ix	iy	iu	iv	tanα	斷面係數 (cm³) Zx	Zy	剪力重心 (cm) Sx	Sy
3,084	60×60	3.2	3.672	2.88	1.65	1.65	13.1	13.1	21.3	5.03	1.89	1.89	2.41	1.17	1.00	3.02	3.02	1.49	1.49
3,083	60×60	2.6	3.009	2.36	1.62	1.62	10.9	10.9	17.5	4.20	1.90	1.90	2.41	1.18	1.00	2.48	2.48	1.49	1.49
3,082	60×60	2.3	2.673	2.10	1.60	1.60	9.69	9.69	15.6	3.76	1.90	1.90	2.42	1.19	1.00	2.21	2.21	1.49	1.49
3,081	60×60	1.6	1.878	1.47	1.57	1.57	6.88	6.88	11.1	2.69	1.91	1.91	2.43	1.20	1.00	1.55	1.55	1.49	1.49
3,074	50×50	3.2	3.032	2.38	1.40	1.40	7.47	7.47	12.1	2.83	1.57	1.57	2.00	0.97	1.00	2.07	2.07	1.24	1.24
3,073	50×50	2.6	2.489	1.95	1.37	1.37	6.19	6.19	10.0	2.37	1.58	1.58	2.01	0.98	1.00	1.71	1.71	1.24	1.24
3,072	50×50	2.3	2.213	1.74	1.36	1.36	5.54	5.54	8.94	2.13	1.58	1.58	2.01	0.98	1.00	1.52	1.52	1.24	1.24
3,071	50×50	1.6	1.558	1.22	1.32	1.32	3.95	3.95	6.35	1.54	1.59	1.59	2.02	0.99	1.00	1.07	1.07	1.24	1.24

3,064	45×45	3.2	2.712	2.13	1.27	1.27	5.38	5.38	8.72	2.03	1.41	1.41	1.79	0.86	1.00	1.67	1.67	1.11	1.11
3,051	30×30	1.6	0.9179	0.721	0.82	0.82	0.82	0.82	1.33	0.31	0.95	0.95	1.20	0.59	1.00	0.38	0.38	0.74	0.74
3,044	75×50	3.2	3.832	3.01	2.41	1.14	22.8	8.44	26.7	4.54	2.44	1.48	2.64	1.09	0.462	4.48	2.19	0.98	2.25
3,043	75×50	2.6	3.139	2.46	2.38	1.11	18.8	6.99	22.0	3.79	2.45	1.49	2.65	1.10	0.462	3.67	1.80	0.98	2.25
3,042	75×50	2.3	2.788	2.19	2.36	1.10	16.8	6.24	19.7	3.40	2.46	1.50	2.65	1.10	0.460	3.27	1.60	0.98	2.25
3,034	75×30	3.2	3.192	2.51	2.86	0.57	18.9	1.94	19.6	1.47	2.20	0.78	2.48	0.62	0.198	4.07	0.80	0.41	2.70
3,032	75×30	2.3	2.328	1.83	2.81	0.53	14.0	1.45	14.5	0.94	2.45	0.79	2.49	0.64	0.198	2.98	0.59	0.42	2.70
3,024	60×40	3.2	3.032	2.38	1.96	0.94	11.4	4.22	13.4	2.25	1.94	1.18	2.10	0.86	0.463	2.83	1.38	0.78	1.80
3,023	60×40	2.6	2.489	1.95	1.93	0.91	9.47	3.51	11.1	1.89	1.95	1.19	2.11	0.87	0.462	2.33	1.14	0.78	1.80
3,021	60×40	1.6	1.558	1.22	1.88	0.87	6.02	2.24	7.04	1.22	1.97	1.20	2.13	0.89	0.461	1.46	0.72	0.79	1.80
3,014	60×30	3.2	2.712	2.13	2.17	0.64	10.3	1.84	11.0	1.11	1.95	0.82	2.01	0.64	0.284	2.68	0.78	0.48	2.01
3,013	60×30	2.6	2.229	1.75	2.14	0.61	8.53	1.54	9.14	0.93	1.96	0.83	2.02	0.65	0.284	2.21	0.64	0.48	2.01
3,012	60×30	2.3	1.983	1.56	2.14	0.60	7.63	1.38	8.17	0.84	1.96	0.84	2.03	0.65	0.283	1.98	0.57	0.48	2.02
3,011	60×30	1.6	1.398	1.10	2.09	0.57	5.44	1.00	5.83	0.61	1.97	0.84	2.04	0.66	0.283	1.39	0.41	0.49	2.01

附錄10 輕量形角緣牆槽鋼 (JIS G 3350)

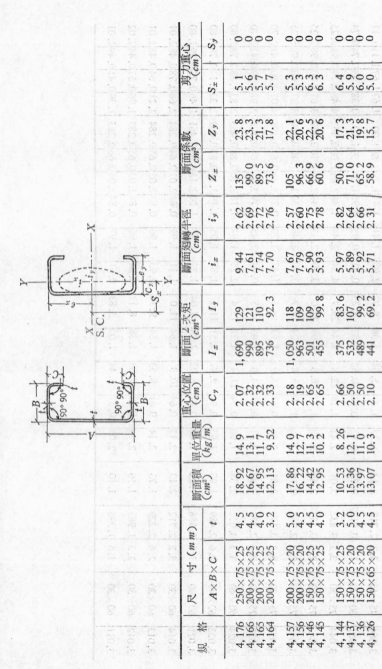

規格	尺寸(mm) A×B×C	t	斷面積 (cm²)	單位重量 (kg/m)	重心位置 (cm) C_y	斷面2次矩 (cm⁴) I_x	I_y	斷面廻轉半徑 (cm) i_x	i_y	斷面係數 (cm³) Z_x	Z_y	剪力重心 (cm) S_x	S_y
4,176	250×75×25	4.5	18.92	14.9	2.07	1,690	129	9.44	2.62	135	23.8	5.1	0
4,166	200×75×25	4.5	16.67	13.1	2.32	990	121	7.61	2.69	99.0	23.3	5.6	0
4,165	200×75×25	4.0	14.95	11.7	2.32	895	110	7.74	2.72	89.5	21.3	5.7	0
4,164	200×75×25	3.2	12.13	9.52	2.33	736	92.3	7.70	2.76	73.6	17.8	5.7	0
4,157	200×75×20	5.0	17.86	14.0	2.18	1,050	118	7.67	2.57	105	22.1	5.3	0
4,156	200×75×20	4.5	16.22	12.7	2.19	963	109	7.79	2.60	96.3	20.6	5.3	0
4,146	150×75×20	4.5	14.42	11.3	2.65	501	109	5.90	2.75	66.9	22.5	6.3	0
4,145	150×75×25	4.0	12.95	10.2	2.65	455	99.8	5.93	2.78	60.6	20.6	6.3	0
4,144	150×75×25	3.2	10.53	8.26	2.66	375	83.6	5.97	2.82	50.0	17.3	6.4	0
4,137	150×75×20	5.0	15.36	12.1	2.50	532	107	5.89	2.64	71.0	21.3	5.9	0
4,136	150×75×20	4.5	13.97	11.0	2.50	489	99.2	5.92	2.66	65.2	19.8	6.0	0
4,126	150×65×20	4.5	13.07	10.3	2.10	441	69.2	5.71	2.31	58.9	15.7	5.0	0

| No. | 寸法 | t | (1) | (2) | (3) | (4) | (5) | (6) | (7) | (8) | (9) | (10) | (11) |
|---|---|---|---|---|---|---|---|---|---|---|---|---|---|---|
| 4,125 | 150×65×20 | 4.0 | 11.75 | 9.22 | 2.11 | 401 | 63.7 | 5.84 | 2.33 | 53.5 | 14.5 | 5.0 | 0 |
| 4,124 | 150×65×20 | 3.2 | 9.567 | 7.51 | 2.11 | 332 | 53.8 | 5.89 | 2.37 | 44.3 | 12.2 | 5.1 | 0 |
| 4,123 | 150×65×20 | 2.6 | 7.876 | 6.18 | 2.12 | 277 | 45.5 | 5.92 | 2.40 | 36.9 | 10.4 | 5.1 | 0 |
| 4,122 | 150×65×20 | 2.3 | 7.012 | 5.50 | 2.12 | 248 | 41.1 | 5.94 | 2.42 | 33.0 | 9.37 | 5.2 | 0 |
| 4,117 | 150×50×20 | 5.0 | 12.86 | 10.1 | 1.54 | 401 | 38.0 | 5.58 | 1.72 | 53.4 | 11.0 | 3.6 | 0 |
| 4,116 | 150×50×20 | 4.5 | 11.72 | 9.20 | 1.54 | 368 | 35.7 | 5.60 | 1.75 | 49.0 | 10.5 | 3.7 | 0 |
| 4,115 | 150×50×20 | 3.2 | 10.55 | 8.27 | 1.54 | 337 | 33.1 | 5.65 | 1.77 | 44.9 | 9.57 | 3.7 | 0 |
| 4,114 | 150×50×20 | 2.6 | 8.607 | 6.76 | 1.54 | 280 | 28.3 | 5.71 | 1.81 | 37.4 | 9.19 | 3.8 | 0 |
| 4,113 | 150×50×20 | 2.3 | 7.096 | 5.57 | 1.54 | 234 | 24.2 | 5.75 | 1.84 | 31.2 | 6.99 | 3.8 | 0 |
| 4,112 | 150×50×20 | 5.0 | 6.322 | 4.96 | 1.55 | 210 | 21.9 | 5.77 | 1.86 | 28.0 | 6.33 | 3.9 | 0 |
| 4,107 | 125×50×20 | 4.0 | 11.61 | 9.11 | 1.68 | 257 | 36.1 | 4.70 | 1.76 | 41.0 | 10.1 | 4.0 | 0 |
| 4,106 | 125×50×20 | 3.2 | 10.59 | 8.32 | 1.68 | 238 | 33.5 | 4.74 | 1.78 | 38.0 | 9.38 | 4.0 | 0 |
| 4,105 | 125×50×20 | 2.3 | 9.548 | 7.50 | 1.68 | 217 | 33.1 | 4.77 | 1.81 | 34.7 | 8.02 | 4.1 | 0 |
| 4,104 | 125×50×20 | 4.5 | 7.807 | 6.13 | 1.69 | 181 | 26.6 | 4.82 | 1.85 | 29.0 | 6.22 | 5.3 | 0 |
| 4,102 | 120×60×20 | 3.2 | 5.747 | 4.51 | 2.25 | 137 | 20.6 | 4.88 | 1.89 | 21.9 | 15.5 | 4.9 | 0 |
| 4,096 | 120×60×20 | 2.6 | 11.72 | 9.20 | 2.12 | 252 | 58.0 | 4.63 | 2.22 | 41.9 | 10.5 | 5.1 | 0 |
| 4,084 | 120×60×20 | 2.3 | 8.287 | 6.50 | 2.13 | 186 | 40.9 | 4.74 | 2.22 | 31.0 | 8.96 | 4.3 | 0 |
| 4,083 | 120×60×20 | 5.0 | 6.836 | 5.36 | 2.13 | 156 | 34.7 | 4.77 | 2.25 | 26.3 | 8.10 | 4.3 | 0 |
| 4,082 | 100×50×20 | 4.0 | 6.092 | 4.78 | 1.85 | 140 | 31.3 | 4.79 | 2.27 | 23.3 | 10.7 | 4.4 | 0 |
| 4,077 | 100×50×20 | 3.2 | 10.36 | 8.13 | 1.86 | 149 | 33.5 | 3.80 | 1.80 | 29.8 | 9.13 | 4.4 | 0 |
| 4,076 | 100×50×20 | 2.6 | 9.469 | 7.43 | 1.86 | 139 | 30.9 | 3.82 | 1.81 | 27.7 | 7.81 | 4.5 | 0 |
| 4,075 | 100×50×20 | 2.3 | 8.548 | 6.71 | 1.86 | 127 | 28.7 | 3.85 | 1.83 | 25.4 | 6.68 | 4.6 | 0 |
| 4,074 | 100×50×20 | 4.0 | 7.007 | 5.50 | 1.86 | 107 | 24.5 | 3.90 | 1.87 | 21.3 | 6.06 | 4.1 | 0 |
| 4,073 | 100×50×20 | 3.2 | 5.796 | 4.55 | 1.86 | 89.7 | 21.0 | 3.93 | 1.90 | 17.9 | 4.47 | 4.2 | 0 |
| 4,072 | 100×50×20 | 2.3 | 5.172 | 4.06 | 1.87 | 80.7 | 19.0 | 3.95 | 1.92 | 16.1 | 7.71 | 3.4 | 0 |
| 4,071 | 100×50×20 | 3.2 | 3.672 | 2.88 | 1.94 | 58.4 | 14.0 | 3.99 | 1.95 | 11.7 | 6.57 | 3.5 | 0 |
| 4,064 | 90×45×20 | 2.3 | 6.687 | 5.25 | 1.72 | 82.9 | 23.6 | 3.42 | 1.88 | 18.4 | 5.14 | 4.0 | 0 |
| 4,054 | 90×45×20 | 1.6 | 6.367 | 5.00 | 1.73 | 76.6 | 18.3 | 3.48 | 1.69 | 17.1 | 3.80 | 4.1 | 0 |
| 4,052 | 90×45×20 | 2.6 | 4.712 | 3.70 | 1.73 | 58.6 | 14.2 | 3.53 | 1.74 | 13.0 | 3.55 | 3.1 | 0 |
| 4,051 | 80×40×15 | 2.3 | 3.352 | 2.63 | 1.46 | 42.6 | 10.5 | 3.56 | 1.77 | 9.46 | 4.24 | 3.1 | 0 |
| 4,043 | 80×40×15 | 1.6 | 4.496 | 3.53 | 1.46 | 43.9 | 9.87 | 3.12 | 1.48 | 11.0 | 3.13 | 2.5 | 0 |
| 4,042 | 75×45×15 | 2.6 | 4.022 | 3.16 | 1.72 | 39.7 | 9.01 | 3.13 | 1.50 | 9.92 | 2.98 | 2.5 | 0 |
| 4,032 | 75×45×15 | 2.3 | 4.137 | 3.25 | 1.72 | 37.1 | 11.8 | 3.00 | 1.69 | 9.90 | 2.18 | | 0 |
| 4,031 | 75×35×15 | 2.3 | 2.952 | 2.32 | 1.29 | 27.1 | 8.71 | 3.03 | 1.72 | 7.24 | 1.71 | | 0 |
| 4,022 | 75×35×15 | 1.6 | 3.677 | 2.89 | 1.29 | 31.0 | 6.58 | 2.91 | 1.34 | 8.28 | 1.32 | | 0 |
| 4,021 | 75×35×15 | 2.3 | 2.632 | 2.06 | 1.06 | 22.8 | 4.80 | 2.95 | 1.35 | 6.09 | | | 0 |
| 4,012 | 60×30×10 | 1.6 | 2.872 | 2.25 | | 15.6 | 3.32 | 2.33 | 1.07 | 5.20 | | | 0 |
| 4,011 | 60×30×10 | | 2.072 | 1.63 | | 11.6 | 2.56 | 2.37 | 1.11 | 3.88 | | | 0 |

附錄11 輕量形角緣Z形鋼 (JIS G 3350-1965)

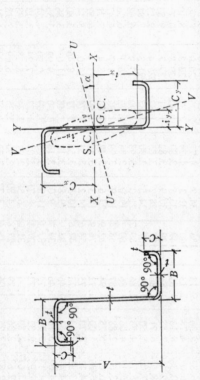

規格	尺寸 $A \times B \times C$ (mm)	t	斷面積 (cm²)	單位重量 (kg/m)	重心位置 (cm) C_x	C_y	斷面2次矩 (cm⁴) I_x	I_y	I_u	I_v	斷面回轉半徑 (cm) i_x	i_y	i_u	i_v	$\tan\alpha$	斷面係數 (cm³) Z_x	Z_y	剪力重心 (cm) S_x	S_y
5,034	125×50×20	3.2	7.807	6.13	6.25	4.84	181	44.8	209	17.1	4.82	2.39	5.17	1.48	0.411	29.0	9.25	0	0
5,033	125×50×20	2.6	6.446	5.06	6.25	4.87	152	38.3	176	14.6	4.86	2.44	5.21	1.50	0.415	24.3	7.87	0	0
5,024	100×50×20	3.2	7.007	5.50	5.00	4.84	106	44.8	137	14.7	3.90	2.53	4.41	1.45	0.572	21.3	9.25	0	0
5,023	100×50×20	2.6	5.796	4.55	5.00	4.87	89.6	38.3	115	12.6	3.93	2.57	4.46	1.47	0.578	17.9	7.87	0	0
5,022	100×50×20	2.3	5.172	4.06	5.00	4.88	80.7	34.8	104	11.4	3.95	2.59	4.49	1.49	0.581	16.1	7.13	0	0
5,021	100×50×20	1.6	3.672	2.88	5.00	4.92	58.4	25.7	75.7	8.39	3.99	2.65	4.54	1.51	0.588	11.7	5.23	0	0
5,012	75×45×15	2.3	4.137	3.25	3.75	4.38	37.1	22.3	53.1	6.32	3.00	2.32	3.58	1.24	0.720	9.90	5.09	0	0
5,011	75×45×15	1.6	2.952	2.32	3.75	4.42	27.1	16.6	39.1	4.71	3.03	2.37	3.64	1.26	0.730	7.24	3.77	0	0

附錄12　輕量帽形鋼 (JIS G 3350-1965)

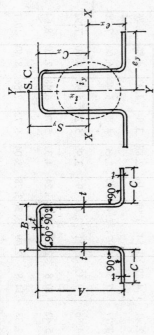

規格	尺寸(mm) A×B×C	t	斷面積 (cm²)	單位重量 (kg/m)	重心位置 (cm) C_x	斷面2次矩 (cm⁴) I_x	I_y	斷面廻轉半徑 (cm) i_x	i_y	斷面係數 (cm³) Z_x	Z_y	剪力重心 (cm) S_x	S_y
6,072	60×30×25	2.3	4.358	3.42	3.37	20.9	14.7	2.19	1.84	6.21	3.67	0	4.1
6,071	60×30×25	1.6	3.083	2.42	3.35	15.3	10.5	2.23	1.84	4.56	2.62	0	4.2
6,062	60×30×20	2.3	4.128	3.24	3.23	19.4	12.3	2.17	1.66	5.98	3.26	0	4.5
6,061	60×30×20	1.6	2.923	2.29	3.21	14.2	8.82	2.20	1.68	4.41	2.35	0	4.6
6,054	50×40×30	3.2	5.932	4.66	2.83	20.8	35.9	1.88	2.46	7.36	7.19	0	3.6
6,044	50×40×20	3.2	5.612	4.41	2.72	19.5	28.7	1.86	2.26	7.17	6.38	0	3.6
6,034	50×40×20	2.6	5.292	4.15	2.59	18.0	22.9	1.84	2.08	6.94	5.73	0	3.5
6,033	50×40×20	2.6	4.371	3.43	2.57	15.3	19.1	1.87	2.09	5.94	4.78	0	3.5
6,032	50×40×20	2.3	3.898	3.06	2.56	13.8	17.1	1.88	2.10	5.39	4.28	0	
6,031	50×40×20	1.6	2.763	2.17	2.54	10.1	12.3	1.91	2.11	3.97	3.07	0	3.5
6,022	40×20×20	2.3	2.978	2.34	2.36	6.08	5.40	1.43	1.35	2.58	1.80	0	2.8
6,021	40×20×20	1.6	2.123	1.67	2.34	4.56	3.87	1.47	1.35	1.95	1.29	0	2.9
6,011	30×60×25	1.6	2.603	2.04	1.44	4.02	15.9	1.24	2.47	2.58	2.89	0	3.0

附錄13　鉚釘，螺栓，高張力螺栓之容許耐力　($F=2.4\ t/cm^2$)（鉚釘材質 SV34, SV41）

| 鉚釘直徑 (mm) | 鉚釘孔徑 (mm) | 鉚釘面積 (cm²) | 容許剪斷力 (t) | | 容許支壓力（支承板厚）(mm) | | | | | | | | | | | | | 容許引張力 (t) |
|---|---|---|---|---|---|---|---|---|---|---|---|---|---|---|---|---|---|
| | | | 1面剪斷 | 2面剪斷 | 3.2 | 4.0 | 4.5 | 6.0 | 8.0 | 9.0 | 10.0 | 12.0 | 13.0 | 15.0 | 16.0 | 19.0 | |
| 10 | 11 | 0.785 | 0.932 | 1.88 | 0.960 | 1.20 | 1.35 | 1.80 | 2.40 | | | | | | | | 1.26 |
| 12 | 13 | 1.13 | 1.36 | 2.71 | 1.15 | 1.44 | 1.62 | 2.16 | 2.88 | | | | | | | | 1.81 |
| 16 | 17 | 2.01 | 2.41 | 4.82 | 1.54 | 1.92 | 2.16 | 2.88 | 3.84 | 4.32 | 4.80 | 5.76 | | | | | 3.22 |
| 20 | 21.5 | 3.14 | 3.77 | 7.54 | 1.92 | 2.40 | 2.70 | 3.60 | 4.80 | 5.40 | 6.00 | 7.20 | 7.80 | | | | 5.02 |
| 22 | 23.5 | 3.80 | 4.56 | 9.12 | 2.11 | 2.64 | 2.97 | 3.96 | 5.28 | 5.94 | 6.60 | 7.92 | 8.58 | 9.90 | | | 6.08 |
| 24 | 25.5 | 4.52 | 5.42 | 10.8 | 2.30 | 2.88 | 3.24 | 4.32 | 5.76 | 6.48 | 7.20 | 8.64 | 9.36 | 10.8 | | | 7.23 |
| 28 | 29.5 | 6.15 | 7.38 | 14.8 | 2.69 | 3.36 | 3.78 | 5.04 | 6.72 | 7.56 | 8.40 | 10.1 | 10.9 | 12.6 | 13.4 | 16.0 | 9.84 |

附錄14. 鉚釘之容許耐力

(F=3.3 t/cm³) (鉚釘材質 SV34, SV41)

鉚釘直徑 (mm)	鉚釘孔徑 (mm)	鉚釘斷面積 (cm²)	容許剪斷力 (t) 1面剪斷	容許剪斷力 (t) 2面剪斷	容許支壓力 (板厚 mm) 3.2	4.0	4.5	6.0	8.0	9.0	10.0	12.0	13.0	15.0	16.0	19.0	容許引張力 (t)
10	11	0.785	0.942	1.88	1.32	1.65	1.86	2.48									1.26
12	13	1.13	1.36	2.71	1.58	1.98	2.23	2.97									1.81
16	17	2.01	2.41	4.82	2.11	2.64	2.98	3.97	5.28								3.22
20	21.5	3.14	3.77	7.54	2.64	3.30	3.72	4.96	6.60	7.43	8.25						5.02
22	23.5	3.80	4.56	9.12	2.90	3.63	4.09	5.46	7.26	8.16	9.09	10.9					6.08
24	25.5	4.52	5.42	10.8	3.17	3.96	4.46	5.95	7.92	8.91	9.90	11.9					7.23
28	29.5	6.15	7.38	14.8	3.70	4.62	5.20	6.93	9.24	10.4	11.6	13.9	15.0				9.84

附錄15　螺栓之容許耐力

$(F = 2.4 \ t/cm^2)$ （螺栓材料 SS41, SM41）

螺栓規格	螺栓軸徑 (mm)	螺栓孔徑 (mm)	螺栓斷面積 (cm²)	容許剪力 (t)		容許支壓力 (mm) 板厚								容許引張力 (t)
				1面剪斷	2面剪斷	3.2	4.0	4.5	6.0	8.0	9.0	10.0	12.0	
M12	12	12.5	1.13	1.02	2.03	1.15	1.44	1.62	2.16					1.36
M16	16	16.5	2.01	1.81	3.62	1.54	1.92	2.16	2.88	3.84				2.41
M20	20	20.5	3.14	2.83	5.65	1.92	2.40	2.70	3.60	4.80	5.40	6.00		3.77
M22	22	22.5	3.80	3.42	6.84	2.11	2.64	2.97	3.96	5.28	5.94	6.60	7.92	4.56
M24	24	24.5	4.52	4.07	8.14	2.30	2.88	3.24	4.32	5.76	6.48	7.20	8.64	5.42

附錄16　螺栓之容許耐力

($F=3.3\ t/cm^2$)（螺栓材料　SS41, SM41）

軸徑 (mm)	孔徑 (mm)	軸斷面積 (cm²)	容許斷力 (t) 1面剪斷	容許斷力 (t) 2面剪斷	容許支壓力 (t) 板厚 (mm) 3.2	4.0	4.5	6.0	8.0	9.0	10.0	12.0	容許引張力 (t)	
M12	12	12.5	1.13	1.02	2.03	1.58	1.98	2.23						1.36
M16	16	16.5	2.01	1.81	3.62	2.11	2.64	2.98	3.97					2.41
M20	20	20.5	3.14	2.83	5.65	2.64	3.30	3.72	4.96	6.60				3.77
M22	22	22.5	3.80	3.42	6.84	2.90	3.63	4.09	5.46	7.26				4.56
M24	24	24.5	4.52	4.07	8.14	3.17	3.96	4.45	5.95	7.92	8.90			5.42

附錄17 高張力螺栓之容許耐力

高張力螺栓之種類	規格直徑	直徑(mm)	孔徑(mm)	軸斷面積(cm²)	效斷面積(cm²)	設計張力(t)	許容剪力(t)		容許引張力(t)
							1面摩擦	2面摩擦	
F 8 T	M16	16	17.5	2.01	1.52	8.27	2.41	4.82	5.03
	M20	20	21.5	3.14	2.38	13.0	3.77	7.54	7.85
	M22	22	23.5	3.80	2.95	16.1	4.56	9.12	9.50
	M24	24	25.5	4.52	3.42	18.6	5.42	10.8	11.3
F 10 T	M16	16	17.5	2.01	1.52	10.3	3.02	6.03	6.23
	M20	20	21.5	3.14	2.38	16.1	4.71	9.42	9.73
	M22	22	23.5	3.80	2.95	20.0	5.70	11.4	11.8
	M24	24	25.5	4.52	3.42	23.1	6.78	13.6	14.0
F 11 T	M16	16	17.5	2.01	1.52	10.9	3.22	6.43	6.63
	M20	20	21.5	3.14	2.38	17.0	5.02	10.0	10.4
	M22	22	23.5	3.80	2.95	21.1	6.08	12.2	12.5
	M24	24	25.5	4.52	3.42	24.4	7.23	14.5	14.9

附錄18 SS41，SM41 鋼材之座屈係數 ω 表

λ	0	1	2	3	4	5	6	7	8	9
0～20	1.00	1.00	1.00	1.00	1.00	1.00	1.00	1.00	1.00	1.00
30	1.04	1.04	1.04	1.05	1.05	1.05	1.06	1.06	1.06	1.07
40	1.07	1.07	1.08	1.08	1.08	1.09	1.09	1.10	1.10	1.11
50	1.11	1.12	1.12	1.13	1.13	1.14	1.14	1.15	1.16	1.16
60	1.17	1.18	1.18	1.19	1.20	1.20	1.21	1.22	1.23	1.24
70	1.24	1.25	1.26	1.27	1.28	1.29	1.30	1.31	1.32	1.33
80	1.34	1.36	1.37	1.38	1.39	1.41	1.42	1.43	1.45	1.46
90	1.48	1.50	1.51	1.53	1.55	1.57	1.58	1.60	1.62	1.65
100	1.67	1.70	1.73	1.77	1.80	1.84	1.87	1.91	1.94	1.98
110	2.02	2.05	2.09	2.13	2.17	2.20	2.24	2.28	2.32	2.36
120	2.40	2.44	2.48	2.52	2.56	2.60	2.69	2.65	2.73	2.77
130	2.82	2.86	2.90	2.95	2.99	3.04	3.08	3.13	3.17	3.22
140	3.27	3.31	3.36	3.41	3.46	3.50	3.55	3.60	3.65	3.70
150	3.75	3.80	3.85	3.90	3.95	4.00	4.06	4.11	4.16	4.21
160	4.27	4.32	4.37	4.43	4.48	4.54	4.59	4.65	4.70	4.76
170	4.82	4.87	4.93	4.99	5.05	5.10	5.16	5.22	5.28	5.34
180	5.40	5.46	5.52	5.58	5.64	5.70	5.77	5.83	5.89	5.95
190	6.02	6.08	6.14	6.21	6.27	6.34	6.40	6.47	6.53	6.60
200	6.67	6.73	6.80	6.87	6.94	7.00	7.07	7.14	7.21	7.28
210	7.35	7.42	7.49	7.56	7.63	7.70	7.78	7.85	7.92	7.99
220	8.07	8.14	8.21	8.29	8.36	8.44	8.51	8.59	8.66	8.74
230	8.82	8.89	8.97	9.05	9.13	9.20	9.28	9.36	9.44	9.52
240	9.60	9.68	9.76	9.84	9.92	10.00	10.09	10.18	10.25	10.33
250	10.42									

附錄19　挫屈係數ω

<div align="right">（輕量形鋼 4 mm 以下）</div>

λ	0	1	2	3	4	5	6	7	8	9
0～20	1.00	1.00	1.00	1.00	1.00	1.00	1.00	1.00	1.00	1.00
30	1.03	1.03	1.03	1.04	1.04	1.04	1.04	1.05	1.05	1.05
40	1.05	1.06	1.06	1.06	1.07	1.07	1.07	1.08	1.08	1.08
50	1.09	1.09	1.09	1.10	1.10	1.11	1.11	1.11	1.12	1.12
60	1.13	1.13	1.14	1.14	1.15	1.15	1.16	1.16	1.17	1.18
70	1.18	1.19	1.20	1.20	1.21	1.22	1.22	1.23	1.24	1.24
80	1.25	1.26	1.27	1.28	1.29	1.29	1.30	1.31	1.32	1.33
90	1.34	1.35	1.36	1.37	1.38	1.40	1.41	1.42	1.43	1.45
100	1.46	1.49	1.52	1.55	1.58	1.61	1.64	1.67	1.70	1.73
110	1.77	1.80	1.83	1.86	1.90	1.93	1.96	2.00	2.03	2.07
120	2.10	2.14	2.17	2.21	2.24	2.28	2.32	2.35	2.39	2.43
130	2.47	2.50	2.54	2.58	2.62	2.66	2.70	2.74	2.78	2.82
140	2.86	2.90	2.94	2.98	3.02	3.07	3.11	3.15	3.19	3.24
150	3.28	3.33	3.37	3.41	3.46	3.50	3.55	3.60	3.64	3.69

附錄20　容許挫屈應力度、容許彎曲應力度

容許挫屈應力度（$F=2.4\ t/cm^2$）

〔SS41, SM41, STK41, STKR41, SSC41, $t \leqq 40\,mm$〕

λ	f_c	λ	f_c	λ	f_c	λ	f_c	λ	f_c
1	1.60	51	1.37	101	0.872	151	0.420	201	0.237
2	1.60	52	1.37	102	0.861	152	0.414	202	0.235
3	1.60	53	1.36	103	0.850	153	0.409	203	0.232
4	1.60	54	1.35	104	0.839	154	0.403	204	0.230
5	1.60	55	1.34	105	0.828	155	0.398	205	0.228
6	1.60	56	1 33	106	0.817	156	0.393	206	0.225
7	1.60	57	1.32	107	0.806	157	0.388	207	0.223
8	1.59	58	1.31	108	0.795	158	0.383	208	0.221
9	1.59	59	1.30	109	0.784	159	0.378	209	0.219
10	1.59	60	1.30	110	0.773	160	0.374	210	0.217
11	1.59	61	1.29	111	0.762	161	0.369	211	0.215
12	1.59	62	1.28	112	0.751	162	0.365	212	0.213
13	1.58	63	1.27	113	0.740	163	0.360	213	0.211
14	1.58	64	1.26	114	0.729	164	0.356	214	0.209
15	1.58	65	1.25	115	0.719	165	0.351	215	0.207
16	1.58	66	1.24	116	0.708	166	0.347	216	0.205
17	1.57	67	1.23	117	0.697	167	0.343	217	0.203
18	1.57	68	1.22	118	0.686	168	0.339	218	0.201
19	1.57	69	1.21	119	0.675	169	0.335	219	0.200
20	1.56	70	1.20	120	0.664	170	0.331	220	0.198
21	1.56	71	1.19	121	0.654	171	0.327	221	0.196
22	1.56	72	1.18	122	0.643	172	0.323	222	0.194
23	1.55	73	1.17	123	0.632	173	0.320	223	0.192
24	1.55	74	1.16	124	0.622	174	0.316	224	0.191
25	1.54	75	1.15	125	0.612	175	0.312	225	0.189
26	1.54	76	1.14	126	0.603	176	0.309	226	0.187
27	1.53	77	1.13	127	0.593	177	0.305	227	0.186
28	1.53	78	1.12	128	0.584	178	1.302	228	0.184
29	1.52	79	1.11	129	0.575	179	0.299	229	0.182
30	1.52	80	1.10	130	0.566	180	0.295	230	0.181
31	1.51	81	1.09	131	0.558	181	0.292	231	0.179
32	1.51	82	1.08	132	0.549	182	0.289	232	0.178
33	1.50	83	1.07	133	0.541	183	0.286	233	0.176
34	1.50	84	1.06	134	0.533	184	0.283	234	0.175
35	1.49	85	1.05	135	0.525	185	0.280	235	0.173
36	1 48	86	1.03	136	0.517	186	0.277	236	0.172
37	1.48	87	1.02	137	0.510	187	0.274	237	0.170
38	1.47	88	1.01	138	0.502	188	0.271	238	0.169
39	1.46	89	1.00	139	0.495	189	0.268	239	0.168
40	1.46	90	0.992	140	0.488	190	0.265	240	0.166
41	1.45	91	0.981	141	0.481	191	0.262	241	0.165
42	1.44	92	0.970	142	0.475	192	0.260	242	0.163
43	1.44	93	0.959	143	0.468	193	0.257	243	0.162
44	1.43	94	0.948	144	0.461	194	0.254	244	0.161
45	1.42	95	0.937	145	0.455	195	0.252	245	0.159
46	1.41	96	0.927	146	0.449	196	0.249	246	0.158
47	1.41	97	0.916	147	0.443	197	0.247	247	0.157
48	1.40	98	0.905	148	0.437	198	0.244	248	0.156
49	1.39	99	0.894	149	0.431	199	0.242	249	0.154
50	1.38	100	0.883	150	0.425	200	0.239	250	0.153

附錄21 容許挫屈應力度 $(F = 3.3 \ t/cm^2)$

[SM50, SM50Y, STK50, STKR50, $t \leqq 40\,mm$]

λ	f_c	λ	f_c	λ	f_c	λ	f_c	λ	f_c
1	2.20	51	1.78	101	0.937	151	0.420	201	0.237
2	2.20	52	1.77	102	0.919	152	0 414	202	0.235
3	2.20	53	1.75	103	0.902	153	0.409	203	0.232
4	2.20	54	1.74	104	0.885	154	0.403	204	0.230
5	2.20	55	1.72	105	0.868	155	0.398	205	0.228
6	2.19	56	1.71	106	0.852	156	0.393	206	0.225
7	2.19	57	1.69	107	0.836	157	0.388	207	0.223
8	2.19	58	1.68	108	0.820	158	0.383	208	0.221
9	2.19	59	1.66	109	0.805	159	0.378	209	0.219
10	2.18	60	1.65	110	0.791	160	0.374	210	0.217
11	2.18	61	1.63	111	0.777	161	0.369	211	0.215
12	2.17	62	1.61	112	0.763	162	0.365	212	0.213
13	2.17	63	1.60	113	0.749	163	0.360	213	0.211
14	2.17	64	1.58	114	0.736	164	0.356	214	0.209
15	2.16	65	1.56	115	0.724	165	0.351	215	0.207
16	2.16	66	1.55	116	0.711	166	0.347	216	0.205
17	2.15	67	1.53	117	0.699	167	0.343	217	0.203
18	2.14	68	1.51	118	0.687	168	0.339	218	0.201
19	2.14	69	1.50	119	0.676	169	0.335	219	0.200
20	2.13	70	1.48	120	0.664	170	0.331	220	0.198
21	2.12	71	1.46	121	0.654	171	0.327	221	0.196
22	2.12	72	1.45	122	0.643	172	0.323	222	0.194
23	2.11	73	1.43	123	0.632	173	0.320	223	0.192
24	2.10	74	1.41	124	0.622	174	0.316	224	0.191
25	2.09	75	1.39	125	0.612	175	0.312	225	0.189
26	2.08	76	1.38	126	0.603	176	0.309	226	0.187
27	2.07	77	1.36	127	0.593	177	0.305	227	0.186
28	2.07	78	1.34	128	0.584	178	0.302	228	0.184
29	2.06	79	1.32	129	0.575	179	0.299	229	0.182
30	2.05	80	1.31	130	0.566	180	0.295	230	0.181
31	2.04	81	1.29	131	0.558	181	0.292	231	0.179
32	2.03	82	1.27	132	0.549	182	0.289	232	0.178
33	2.02	83	1.25	133	0.541	183	0.286	233	0.176
34	2.00	84	1.24	134	0.533	184	0.283	234	0.175
35	1.99	85	1.22	135	0.525	185	0.280	235	0.173
36	1.98	86	1.20	136	0.517	186	0.277	236	0.172
37	1.97	87	1.18	137	0.510	187	0.274	237	0.170
38	1.96	88	1.17	138	0.502	188	0.271	238	0.169
39	1.95	89	1.15	139	0.495	189	0.268	239	0.168
40	1.93	90	1.13	140	0.488	190	0.265	240	0.166
41	1.92	91	1.11	141	0.481	191	0.262	241	0.165
42	1.91	92	1.09	142	0.475	192	0.260	242	0.163
43	1.90	93	1.08	143	0.468	193	0.257	243	0.162
44	1.88	94	1.06	144	0.461	194	0.254	244	0.161
45	1.87	95	1.04	145	0.455	195	0.252	245	0.159
46	1.86	96	1.02	146	0.449	196	0.249	246	0.158
47	1.84	97	1.01	147	0.443	197	0.247	247	0.157
48	1.83	98	0.989	148	0.437	198	0.244	248	0.156
49	1.81	99	0.972	149	0.431	199	0.242	249	0.154
50	1.80	100	0.954	150	0.425	200	0.239	250	0.153

附錄22　容許彎曲應力度

鋼材之構面外挫屈容許彎曲應力圖

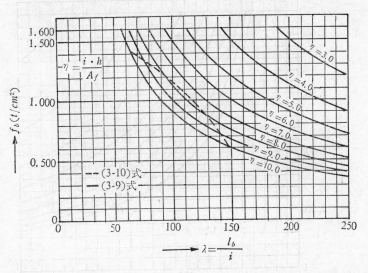

$(F = 2.4\ t/cm^2)$

〔SS41, SM41, STK41, STKR41, SSC41, $t \leqq 40\,mm$〕

附錄23　容許彎曲應力度

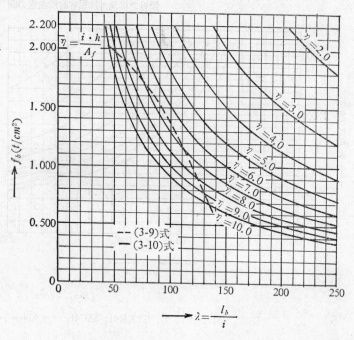

$$(F=3.3 \ t/cm^2)$$

[SM50, SM50Y, STK50, STKR50, $t \leqq 40 mm$]

附錄24　形鋼之間距

鉚釘，螺栓，高張力螺栓之釘距（pitch）及間距（gage）

（單位：mm）

A 或 B	g_1	g_2	最大軸徑	B	g_2	最大軸徑	B	g_2	最大軸徑
40	22		10	75	38	12	40	24	10
45	25		12	100	52	16	50	30	12
50	30		12	125	64	20	65	35	20
60	35		16	150	80	22	70	40	20
65	35		20	175	94	24	75	40	22
70	40		20	190	100	24	80	45	22
75	40		22				90	50	24
80	45		22				100	55	24
90	50		24						
100	55		24						
125	50	35	24						
130	50	40	24						
150	55	55	24						
175	60	70	24						
200	60	90	24						

附錄25　釘距 (pitch)

(單位：mm)

軸　　徑　 d		10	12	16	20	22	24	28	30
釘距 P	標　　準	40	50	60	70	80	90	100	110

附錄26　錯縱（Zigzag）排列之間距及最小釘距

（單位：mm）

g	b		
	軸		徑
	16	20	22
	$p=48$	$p=57$	$p=66$
35	33	45	56
40	27	41	53
45	17	35	48
50		27	43
55		15	37
60			26
65			12

附錄27　形鋼之錯縱排列

（單位：mm）

a	b 軸　　徑			a	b 軸　　徑		
	16	20	22		16	20	22
21	25	30	36	32	8	19	26
22	25	30	35	33		17	25
23	24	29	35	34		15	24
24	23	28	34	35		12	22
25	22	27	33	36		9	21
26	20	26	32	37			19
27	19	25	32	38			17
28	17	24	31	39			14
29	16	23	30	40			11
30	14	22	29	41			6
31	11	20	28	42			

附錄28　各種形鋼之有效寬厚比

種　　　類	斷　面　例	寬　厚　比
單一角鋼		$\dfrac{b}{t} \leqq \dfrac{20}{\sqrt{F}}$
剪式夾板		
柱及壓縮桿，翅板		
梁之壓縮部分		$\dfrac{b}{t} \leqq \dfrac{24}{\sqrt{F}}$
梁之壓縮翅 flange		
T 形斷面		

附錄29　各種形鋼之有效寬厚比

種　　類	斷　面　例	寬　厚　比
柱或壓縮桿件之腹板		
箱形斷面之翅板		$\dfrac{d}{t} \leqq \dfrac{74}{\sqrt{F}}$
蓋板 cover plate		
浪板		
梁之腹板		$\dfrac{d}{t} \leqq \dfrac{110}{\sqrt{F}}$
同時受壓縮及彎曲（剪力）之桿件		$\dfrac{d}{t} \leqq \dfrac{110}{\sqrt{F}} - 100 \ \dfrac{P}{P_F}$ 若 $\dfrac{74}{\sqrt{F}}$ 以下時不必考慮 符號：P＝存在壓縮力 $\qquad P_F$＝屈伏軸向力＝$F \times A$ $\qquad A$＝斷面積

附錄30　張力鉚釘，螺栓

鉚釘，螺栓，高張力螺栓接合處之應力計算圖表

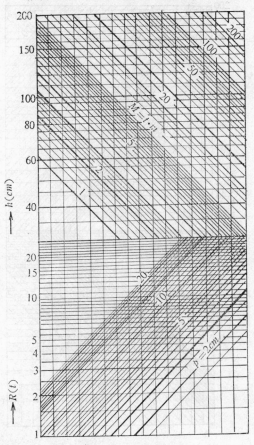

$$M = \frac{8\sigma h^2}{30} \cdots 彎曲力矩$$

$$\sigma = \frac{R}{p}$$

$R\cdots最大張力$　　　　$p\cdots釘距$

$h\cdots板之高度$

附錄31　1列剪斷鉚釘，螺栓，高張力螺栓

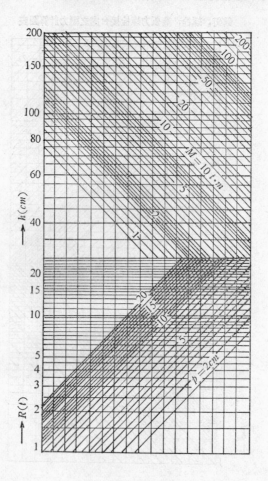

$$M = \frac{\sigma h^2}{6} \cdots 彎曲力矩$$

$$\sigma = \frac{R}{p}$$

$R \cdots 最大剪力$　　　　$p \cdots 釘距$

$h \cdots 板之高度$

附錄32　2 列剪斷鉚釘，螺栓，高張力螺栓

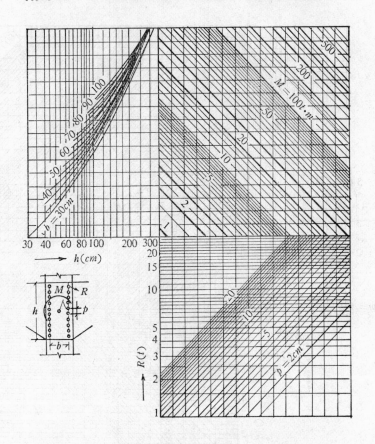

$$M = \sigma W \cdots 彎曲力矩$$

$$\sigma = \frac{R}{p} \qquad W = \frac{h(3b^2 + h^2)}{2\sqrt{b^2 + h^2}}$$

$P \cdots 釘距 \qquad R \cdots 最大剪力$

$b \cdots 列之間隔 \qquad h \cdots 板之高度$

附錄33　多列剪斷鉚釘，螺栓，高張力螺栓

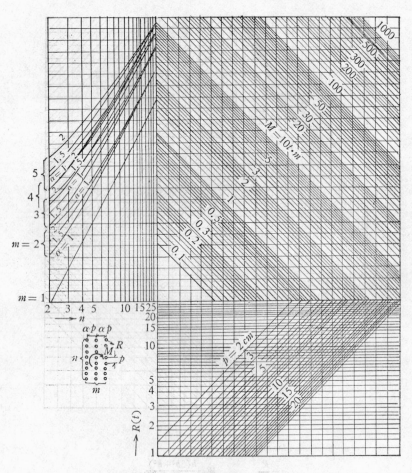

<div align="center">彎曲力矩</div>

$$M = BZ_0 p \cdots$$

$$Z_0 = \frac{n(n-1)(n+1)m + nm(m-1)(m+1)\alpha^2}{6\sqrt{(n-1)^2 + \alpha^2(m-1)^2}}$$

$p \cdots$釘距　　$R \cdots$最大剪力

$m, n \cdots$鉚釘，螺栓，高張力螺栓之根數

$\alpha \cdots$列之間隔

附錄34　錯縱排列之剪斷鉚釘，螺栓，高張力螺栓

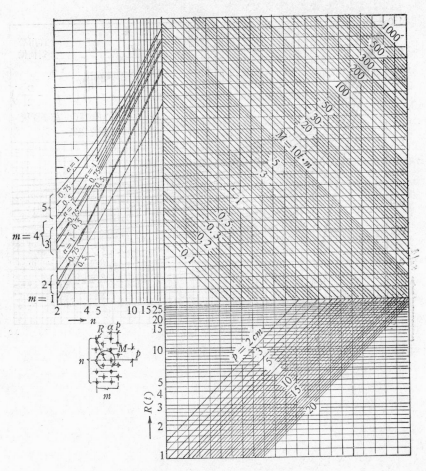

$M = RZ_0 p \cdots$彎曲力矩

$$Z_0 = \frac{F[(n-1)n + (m-1)(m+1)\alpha^2]}{12\sqrt{(n-1)^2 + (m-1)^2\alpha^2}}$$

奇數列　$F = 2mn - m + 3$

偶數列　$F = 2mn - m$

$p \cdots$釘距　　　　$R \cdots$最大剪力

$m, n \cdots$鉚釘，螺栓，高張力螺栓之根數

$\alpha \cdots$列間隔與釘距之比

附錄35 底板中立軸位置之計算圖表

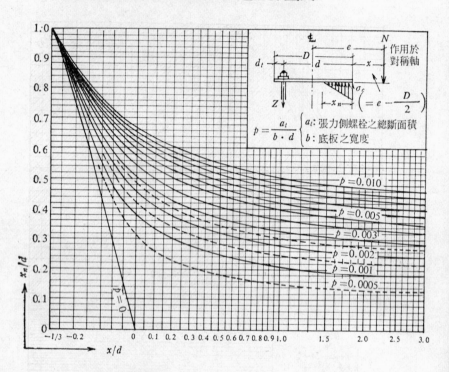

附錄36 圓鋼筋斜撐容許耐力計算圖

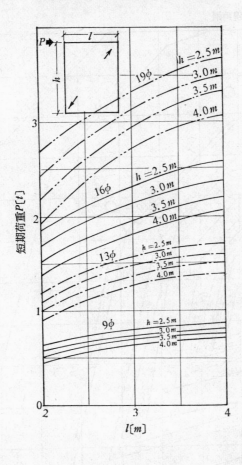

附錄37　角鋼桁條之計算表

a. 等邊角鋼

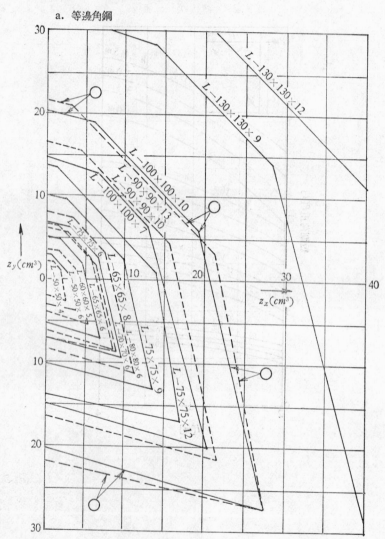

b. 不等邊角鋼

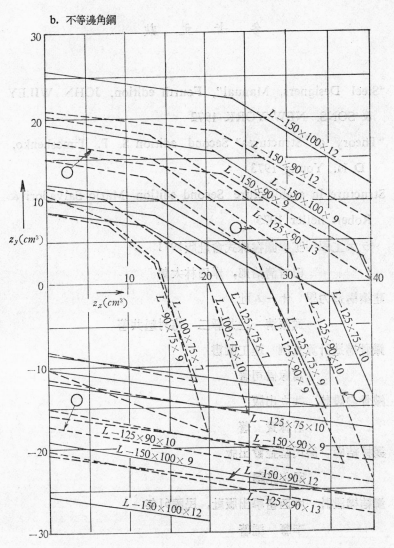

參 考 文 獻

"Steel Designers, Manual", Fourth edition, JOHN WILEY & SONS. NEW YORK 1972

"Theory of Structures" Second edition S. P. Timoshenko, D. H. Young 1973

Structure in architecture Second edition Mario Salvadori & Robert heller 1975

トラス工學　工學圖書株式會社版1971
　　　　田村清治郎，岸田林太郎

建築構造力學　オーム社
　　　　武藤清　辻井靜二　梅村魁共著

鐵骨構造計算實例　理工圖書
　　　　富塚信司著

鐵骨の設計　共立出版
　　　　若林實　著

鋼材結構　徐氏基金會出版
　　　　邱永亮譯

鋼結構設計　中西留學出版社，民國61年
　　　　李麐　編著

建築結構設計　大中國圖書公司
　　　　吳卓夫　著

滄海叢刊已刊行書目 (一)

書　　名	作　者	類　　別
國父道德言論類輯	陳立夫	國父遺教
中國學術思想史論叢 (一)(二)(三)(四)(五)(六)(七)(八)	錢　穆	國　學
現代中國學術論衡	錢　穆	國　學
兩漢經學今古文平議	錢　穆	國　學
朱子學提綱	錢　穆	國　學
先秦諸子繫年	錢　穆	國　學
先秦諸子論叢	唐端正	國　學
先秦諸子論叢（續篇）	唐端正	國　學
儒學傳統與文化創新	黃俊傑	國　學
宋代理學三書隨劄	錢　穆	國　學
莊子纂箋	錢　穆	國　學
湖上閒思錄	錢　穆	哲　學
人生十論	錢　穆	哲　學
中國百位哲學家	黎建球	哲　學
西洋百位哲學家	鄔昆如	哲　學
現代存在思想家	項退結	哲　學
比較哲學與文化 (一)(二)	吳　森	哲　學
文化哲學講錄 (一)(二)(三)(四)	鄔昆如	哲　學
哲學淺論	張康譯	哲　學
哲學十大問題	鄔昆如	哲　學
哲學智慧的尋求	何秀煌	哲　學
哲學的智慧與歷史的聰明	何秀煌	哲　學
內心悅樂之源泉	吳經熊	哲　學
從西方哲學到禪佛教 ——「哲學與宗教」一集——	傅偉勳	哲　學
批判的繼承與創造的發展 ——「哲學與宗教二集」——	傅偉勳	哲　學
愛的哲學	蘇昌美	哲　學
是與非	張身華譯	哲　學
語言哲學	劉福增	哲　學
邏輯與設基法	劉福增	哲　學
知識・邏輯・科學哲學	林正弘	哲　學
中國管理哲學	曾仕強	哲　學

書　　名	作　者	類　　別	
老　子　的　哲　學	王　邦　雄	中　國	哲　學
孔　學　漫　談	余　家　菊	中　國	哲　學
中　庸　誠　的　哲　學	吳　　怡	中　國	哲　學
哲　學　演　講　錄	吳　　怡	中　國	哲　學
墨　家　的　哲　學　方　法	鐘　友　聯	中　國	哲　學
韓　非　子　的　哲　學	王　邦　雄	中　國	哲　學
墨　　家　　哲　　學	蔡　仁　厚	中　國	哲　學
知　識、理　性　與　生　命	孫　寶　琛	中　國	哲　學
逍　遙　的　莊　子	吳　　怡	中　國	哲　學
中　國　哲　學　的　生　命　和　方　法	吳　　怡	中　國	哲　學
儒　家　與　現　代　中　國	韋　政　通	中　國	哲　學
希　臘　哲　學　趣　談	鄔　昆　如	西　洋	哲　學
中　世　哲　學　趣　談	鄔　昆　如	西　洋	哲　學
近　代　哲　學　趣　談	鄔　昆　如	西　洋	哲　學
現　代　哲　學　趣　談	鄔　昆　如	西　洋	哲　學
現　代　哲　學　述　評 (一)	傅　佩　榮　譯	西　洋	哲
董　　　仲　　　舒	韋　政　通	世　界	哲　學　家
程　顥・程　頤	李　日　章	世　界	哲　學　家
狄　　爾　　泰	張　旺　山	世　界	哲　學
思　想　的　貧　困	韋　政　通	思	想
佛　學　研　究	周　中　一	佛	學
佛　學　論　著	周　中　一	佛	學
現　代　佛　學　原　理	鄭　金　德	佛	學
禪　　　　話	周　中　一	佛	學
天　人　之　際	李　杏　邨	佛	學
公　案　禪　語	吳　　怡	佛	學
佛　教　思　想　新　論	楊　惠　南	佛	學
禪　學　講　話	芝峯法師譯	佛	學
圓　滿　生　命　的　實　現 （布　施　波　羅　蜜）	陳　柏　達	佛	學
絕　對　與　圓　融	霍　韜　晦	佛	學
佛　學　研　究　指　南	關　世　謙　譯	佛	學
當　代　學　人　談　佛　教	楊惠南編	佛	教
不　疑　不　懼	王　洪　鈞	教	育
文　化　與　教　育	錢　　穆	教	育
教　育　叢　談	上官業佑	教	育
印　度　文　化　十　八　篇	糜　文　開	社	會
中　華　文　化　十　二　講	錢　　穆	社	會
清　代　科　舉	劉　兆　璸	社	會

滄海叢刊已刊行書目 (四)

書　　　　　名	作　　者	類	別
精　忠　岳　飛　傳	李　　　安	傳	記
八十憶雙親憶雜友合刊	錢　　　穆	傳	記
師			
困　勉　強　狷　八　十　年	陶　百　川	傳	記
中　國　歷　史　精　神	錢　　　穆	史	學
國　　　史　　　新　　　論	錢　　　穆	史	學
與西方史家論中國史學	杜　維　運	史	學
清　代　史　學　與　史　家	杜　維　運	史	學
中　　國　　文　　字　　學	潘　重　規	語	言
中　　國　　聲　　韻　　學	潘　重　規陳　紹　棠	語	言
文　　學　　與　　音　　律	謝　雲　飛	語	言
還　鄉　夢　的　幻　滅	賴　景　瑚	文	學
葫　蘆　·　再　見	鄭　明　娳	文	學
大　　地　　之　　歌	大　地　詩　社	文	學
青　　　　　　　　春	葉　　蟬　貞	文	學
比較文學的墾拓在臺灣	古　添　洪洪樺主編陳　慧	文	學
從　比　較　神　話　到　文　學	古　添　洪洪樺陳　慧	文	學
解　構　批　評　論　集	廖　炳　惠	文	學
牧　　場　　的　　情　　思	張　媛　媛	文	學
萍　　　踪　　　憶　　　語	賴　景　瑚	文	學
讀　書　與　生　活	琦　　　君	文	學
中　西　文　學　關　係　研　究	王　潤　華	文	學
文　　開　　隨　　筆	糜　文　開	文	學
知　　識　　之　　劍	陳　鼎　環	文	學
野　　　草　　　詞	韋　　瀚　章	文	學
李　韶　歌　詞　集	李　　　韶	文	學
現　代　散　文　欣　賞	鄭　明　娳	文	學
現　代　文　學　評　論	亞　　　菁	文	學
三　十　年　代　作　家　論	姜　　　穆	文	學
當　代　臺　灣　作　家　論	何　　　欣	文	學
藍　天　白　雲　集	梁　容　若	文	學
思　　　齊　　　集	鄭　彥　棻	文	學
寫　作　是　藝　術	張　秀　亞	文	學
孟　武　自　選　文　集	薩　孟　武	文	學
小　說　創　作　論	羅　　　盤	文	學
細　讀　現　代　小　說	張　素　貞	文	學

書　　　名	作　者	類　　　　別
累　廬　聲　氣　集	姜　超　嶽	文　　　　學
實　用　文　纂	姜　超　嶽	文　　　　學
林　下　生　涯	姜　超　嶽	文　　　　學
材　與　不　材　之　間	王　邦　雄	文　　　　學
人　生　小　語 (一)(二)	何　秀　煌	文　　　　學
兒　童　文　學	葉　詠　琍	文　　　　學
印度文學歷代名著選 (上)(下)	糜文開編譯	文　　　　學
寒　山　子　研　究	陳　慧　劍	文　　　　學
魯　迅　這　個　人	劉　心　皇	文　　　　學
孟　學　的　現　代　意　義	王　支　洪	文　　　　學
比　　較　　詩　　學	葉　維　廉	比　較　文　學
結構主義與中國文學	周　英　雄	比　較　文　學
主題學研究論文集	陳鵬翔主編	比　較　文　學
中國小説比較研究	侯　　健	比　較　文　學
現象學與文學批評	鄭　樹　森編	比　較　文　學
記　　號　　詩　　學	古　添　洪	比　較　文　學
中　美　文　學　因　緣	鄭　樹　森編	比　較　文　學
比較文學理論與實踐	張　漢　良	比　較　文　學
韓　非　子　析　論	謝　雲　飛	中　國　文　學
陶　淵　明　評　論	李　辰　冬	中　國　文　學
中　國　文　學　論　叢	錢　　穆	中　國　文　學
文　　學　　新　　論	李　辰　冬	中　國　文　學
離騷九歌九章淺釋	繆　天　華	中　國　文　學
苕華詞與人間詞話述評	王　宗　樂	中　國　文　學
杜　甫　作　品　繫　年	李　辰　冬	中　國　文　學
元　曲　六　大　家	應　裕　康 王　忠　林	中　國　文　學
詩　經　研　讀　指　導	裴　普　賢	中　國　文　學
迦　陵　談　詩　二　集	葉　嘉　瑩	中　國　文　學
莊　子　及　其　文　學	黃　錦　鋐	中　國　文　學
歐陽修詩本義研究	裴　普　賢	中　國　文　學
清　真　詞　研　究	王　支　洪	中　國　文　學
宋　儒　風　範	董　金　裕	中　國　文　學
紅樓夢的文學價值	羅　　盤	中　國　文　學
四　説　論　叢	羅　　盤	中　國　文　學
中國文學鑑賞舉隅	黃　慶　萱 許　家　鸞	中　國　文　學